筆紙

中國畫

修訂版

書　　名　筆紙中國畫 (修訂版)

作　　者　趙廣超

責任編輯　沈怡菁

設　　計　設計及文化研究工作室

出　　版　三聯書店 (香港) 有限公司
　　　　　香港北角英皇道四九九號北角工業大廈二十樓
　　　　　20/F., North Point Industrial Building,
　　　　　499 King's Road, North Point, Hong Kong
　　　　　Joint Publishing (H.K.) Co., Ltd.

發　　行　香港聯合書刊物流有限公司
　　　　　香港新界荃灣德士古道二二○至二四八號十六樓

印　　刷　寶華數碼印刷有限公司
　　　　　香港柴灣吉勝街四十五號四樓A室

版　　次　二○○三年八月香港第一版第一次印刷
　　　　　二○一七年二月香港修訂版第一次印刷
　　　　　二○二一年六月香港修訂版第二次印刷

規　　格　大十六開 (200×250mm) 三三六面

國際書號　ISBN 978-962-04-4027-4

©2003, 2017 Joint Publishing (H.K.) Co., Ltd.
Published & Printed in Hong Kong

筆紙

中國畫

修訂版

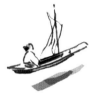

趙廣超

目錄

【序】

我叫做江行初雪

人物：

我是一段可以捲起來的初冬；趙幹是五代南唐的宮廷畫家。

李煜是南唐的最後一代君主；嚴嵩是明代權傾一時的宰相。

我本來是趙幹心裏的一陣蒼茫清冷，後來化作一場初冬新雪，落在一幅長卷上。

畫家在我身上用白粉輕輕彈出陣陣雪花，灑落在一叢叢要挺過寒冬的蘆荻、細翻如鱗的水紋，和瑟縮走向殘唐五代的行人身上。

是那個帶著憂鬱氣質的文人，把我看了又看，然後拿起筆來告訴我，我的名字叫做《江行初雪》。罕有地，我成為了

《江行初雪圖》局部

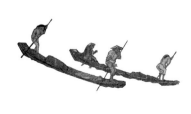

6

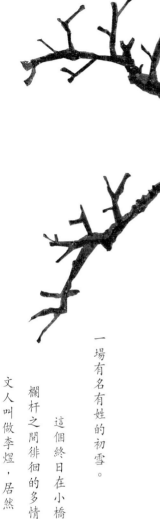

一場有名有姓的初雪。

這個終日在小橋

欄杆之間徘徊的多情

文人叫做李煜，居然

是個皇帝。「恰似一江春水向東流」，李後主流向最後

的歲月，我則流入趙宋的內府，幾百年來，我還清楚記

得這個皇帝在夜裏挑燈和我相對嘆息的臉容。

我一直都搞不清楚，為何他們叫做皇帝。李煜是

個數不清「有幾多愁」的文人，趙宋皇宮裏的徽宗皇

帝有時候是個道士，更多時候是個藝術家，終日在花

園裏和一大群畫家對着花樹、石頭指指點點，研究孔

雀的站姿……

我更不明白為何每一個改朝換代的帝王，殺紅了眼

之後，還可以剩下一個溫柔的眼神來欣賞我這點「平靜」。

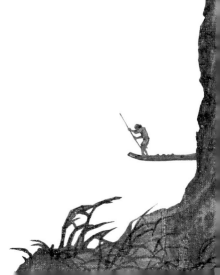

朝代換來換去，這江上的漁民還不是一樣地顫抖。

我和徽宗皇帝在靖康年間一起落在姓完顏的金國皇府裏，輾轉又拱手讓與作風粗豪的蒙古皇朝。

漢人的皇帝對漢文化的情感並不一定比外族的皇帝深，要不然我好好的在朱明的大內禁中，獸到嘉靖年間忽地裏就流落民間。

要不然我就不會落在那個叫做嚴嵩的大官手上，他殺人不比任何一個改朝換代的皇帝多，歷史可大肆數落一番。

對於一個壞透了的官，在藝術上當然要劃清界線。所以到了清代乾隆皇帝，就乾脆把嚴嵩蓋在我引首黃綾隔水上的印章抽換掉，然後照例興致勃勃地題下長詩。

嚴嵩有多壞我不知道，只知道乾隆皇帝「幹掉」嚴嵩的印章時，連金章宗當年七個璽印中的兩個也割掉一

半，大家仔細一點留意，就會看到我身上「明昌」及「明
昌寶玩」兩印有半邊其實是用朱筆補描上去的。

我歷劫滄桑，且「動過手術」，滿以為可以安定下來，
休養生息。卻又傳來炮聲隆隆，來了這些聯軍，又來那
些聯軍。亂哄哄的，最是「倉惶辭廟日」，我見到的第
一個皇帝李後主「揮淚對宮娥」；我見到的最後一個皇
帝溥儀，偷偷挾着一批書畫告別紫禁城，從此一件件的
流落散失。

好的事，總難逃人幹的「好事」。今天大家能見到我，
是大家走運，也是我自己咬着牙關，掙扎下來的。

這裏是金陵，我叫做《江行初雪》，下了超過一千年，
雪花已不可辦，變成一個個紅彤彤的印章。

江行初雪

（李後主代行）二〇〇三年

《江行初雪圖》

卷首有李後主御筆親題的「江行初雪畫院學生趙幹狀」，然後陸續蓋有宋代宣和、金明昌、元天曆、清乾隆、嘉慶等歷代帝皇印璽。另外又有收藏家柯九思、吳瑞澂、梁清標、安岐等印鑑。一代代的接力見證，毫無爭議，這是五代留下來的畫卷。

千多年前的長長江頭，在千多年之後，只能在一圍古老的色調中，感受唐末這一段較平靜的日子了。

畫卷內的對岸景致漸漸淡退，大樹伸展出畫面來，正如宋代的人給它的評價是「充滿現場感」，眼睛順着畫卷看，就好像電影鏡頭那樣一路搖過去，沿江而行。

「雖在朝市風埃間，一見便如江上，令人褰裳欲涉而問舟濊間也。」

（《宣和畫譜》）

畫家趙幹的描繪既符合皇家旳雍容細緻，又不失民間現實生活的面目。畫面更以一組橫向（水紋），直的（樹木）和斜的（蘆葦）線條，交織出一個接近一比十五的狹長空間，讓寧飄葉落、漁人縛舟作業、埋灶造飯、行旅上路，也讓「觀者如涉」。（《聖朝名畫評》）

宋代之後，中國山水畫的主流改變，大畫家逐漸傾向寫意，小畫家卻又無力寫實。像這樣的傑作，尤其難得，宋代著名的《清明上河圖》就深受它的影響。

古畫難傳。如果歷史少一點戾氣，五代能夠留下來的，大概就不只這一截江頭風景了。

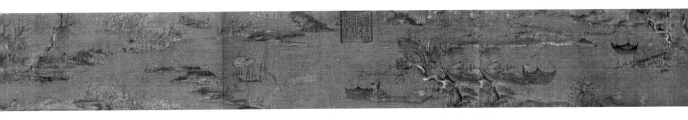

《江行初雪圖》 五代南唐 趙幹 卷 絹本設色 縱 25.9 厘米 橫 376.5 厘米 台北故宮博物院藏

【小記大劫】

古代藝術品的命運跌宕坎坷，屢遭戰禍火燒水淹，像古希臘的偉大作品，都是「羅馬再造」的，造好之後又再被亂打一通。

中國在這方面也不甘後人，有規模的皇家收藏活動最遲在漢武帝（公元前 156-87）時就開始，藝術品累積到「足夠令人心痛」的數量時，也就展開大規模的破壞活動。

梁元帝蕭繹愛書畫之情甚深（藏書畫二十四萬卷），責書畫之情最切。公元 554 年，江陵被破，竟然燒掉二十三萬六千多卷，剩下四千多卷只是來不及火化的餘燼。

隋大業十二年（616），煬帝要帶着宮中珍藏到大運河遊玩，結果船隊覆沒，全部報銷。

初唐（622），將隋代宮中及各地精品從水路運往長安，再次覆舟，僅存十之一二。

唐玄宗晚年兵禍，自己要出逃，貴妃要犧牲，書畫固然不保。（張彥遠的《書法要目》記王羲之書法有四百六十五件，至今世上無一真跡。）

宋代動蕩連年。公元 1126 年金兵南下，汴涼失守，宋徽宗、欽宗而下三千餘人連同各種文物藝術品被擄，損失無從估計。（藏品佚失，也導致後來南北宋畫風的迴異。）

1860 年英法聯軍。

1900 年八國聯軍。

1911 年溥儀攜一千二百件精品出宮，陸續散失。

近代待考。

第一章 耳鑑 · 眾山皆響

中國繪畫自魏晉時代開始成為一門可供獨立欣賞的藝術，畫的和看的都紛紛寫下心得（最早的畫論和鑑賞指南就是這時候出現的）。

風氣一開，文人倘若不搞點鑑賞與收藏，則無望成為雅士。

個個都要「盡數風流」，於是乎大家者頁頁風流，小家者鬧劇連篇。

中國第一部系統完備的繪畫史《歷代名畫記》中，就以「吠聲」＊來嘲諷當時的評論家大都只曉得人云亦云；而買家則豎起耳朵，到處打聽哪一件作品是出自哪一位大師手筆，然後胡亂起哄、胡亂讚歎、胡亂爭購。甚麼都不怕，就怕雅在別人之後。

到了宋代，疆土縱然侷促，經濟卻是空前的蓬勃。講求精緻生活的文人，書齋裏自然「雅品紛陳」，紙筆筆墨硯，只玩不用者，所在多有。

此時鑑賞之風越發邪門，有認為畫面上水紋浪翻，用手撫摸，凡波頭起伏凹凸者，即為妙品。

＊「今言書畫，一向吠聲……」
（唐‧張彥遠《歷代名畫記‧敘師資傳篇》）

藝術高度變成「厚度」，連「無窮出清新」的蘇東坡亦大大吃不消，慨歎：

「然其品格，特與印板水紙爭工拙於毫釐間耳。」（《蘇東坡全集·書蒲永升畫後》）

「耳鑑家」毛手毛腳，又捏又搓，看不過眼的都義憤填胸，直罵這些傢伙，簡直是在「揣骨」。

話說得再刻薄，「按摩派」掩耳勿聽，依舊矢志不移，名畫注定受劫。往後徽宗皇帝以生漆點睛，畫的鳥兒水靈可愛，若非珍藏大內，小鳥定然慘遭輕薄。

「宋徽宗皇帝畫翎毛多以生漆點睛，隱然豆許，高出紙素，幾欲活動，眾史莫能也。」（《畫繼》）

中國文化每佔風流之先，早在唐代長安，開封（汴京）和杭州等都城，已出現書畫經紀行業——牙僧，提供介紹、估價、鑑賞、促銷的服務。既然有價，難免「作假」，名畫翻造比任何民族都蓬勃。

此畫為沈周的自畫像。沈為明代江南吳門畫派之首，不論性情以至畫風都是文人畫的典範。

兩小童出自宋人《十八學士圖》

北宋大書畫家兼收藏家米芾，酷愛五代李成畫跡，曾經遺憾地認為「李成真見兩本，偽見三百本。」自己卻每見佳作，就以「且借來看幾天」為藉口，然後動工臨摹，將膺品掉包歸還物主。「賊」得甚雅，竟成一時美談。

米芾技高，翻造幾可亂真，自己卻沒有可靠的真跡留傳，自然輪到別人來作偽了！

據載明代吳門畫派宗師沈周，忝為謙謙君子，首先在作品上說明是仿古代大師筆意。沈周性情敦厚，別人偽作他的手跡，拿去讓他落款，他也照簽如儀，「文人」得沒話說。據說他早上剛完成一幅作品，未及中午已有「翻版」出現，到了傍晚竟有十多個拷貝在市場兜售。

行情看漲，雅俗共「翻」，鑑賞家欣然「引頸就戮」。沈周的學生文徵明，更以「定為生計所逼」為偽作者開脫。知識產權下放，市場更大，作偽事業，惠及整個坊里鄉親，「吳人賴以存活者甚眾」。

董其昌比文徵明精明，索性組織班子，別人生產，由他署名，實行藝術與經濟雙贏。大家要鑑定，他便是權威。都說，明代作風非常現代。

唯雅最大，自然出盡法寶。仿作者不乏高手，「畫格高」不一定品格便高，只苦了後來的鑑定專家。也嘆今人面對滑溜溜的印刷品，

縱要動手揣之，又豈如往昔般痛快。

幸而社會進步，在今天專門的鑑定已有博物館代勞，昔日的「耳鑑」在今天也成為了一樁名符其實的雅事——「聆聽專家意見」。

看一幅畫、聽一幅畫和摸一幅畫都各有市場。

從來藝術都不怕附庸風雅，就怕大家寥落無聲。

難得有人肯張羅，有人願意傾耳聽⋯⋯

自然，山水，有清音。

這小雞鬼頭鬼腦，

乃係仿作，卻又幾可亂真。

八大山人筆下的小雞，

眼神桀驁不馴，毫不妥協。

◎ 眾山皆響

旅行，總會有個「帶些甚麼」回家的念頭，從小小的記念品到幾十噸的紀念碑，只要搬得動，就照搬如儀。

六百年前，意大利佛羅倫斯的建築師們旅行到羅馬，一下子就被當地的壯麗建築藝術所吸引。

可以「帶回家」就好了……建築師們對着羅馬城苦苦思量，最後居然真箇將要帶的都帶回家去。他們的搬運工具是圓規角尺，搬運的方法叫做「透視」。

再上溯約一千年，是中國的南北朝。當時有個琴棋書畫無一不精的讀書人宗炳，他像古代那些高姿態的知識分子一樣，只讀詩書不問功名，一生就與妻子挽手雲遊天下名山大川，遺興江湖。直至年老患病，不堪勞累，才返回故鄉。

16

宗炳整天獃在家裏，熬不過遊興，嘆一聲：「噫……老病俱至，名山恐難遍遊，唯當澄懷觀道，臥以遊之。」於是就動筆將歷來旅行所見的秀麗山川畫出來，掛在四周牆壁欣賞。

如此，一直作為人物故事背景的風景畫，就在「噫……」聲中走到幕前。

只是江山萬里，未必處處都動人；四季山林也各有姿色，有限的四堵牆壁，並不能滿足畫家那種充滿道家色彩的逍遙情懷。於是畫幅內的景致就順着畫家的情懷，從這一條溪澗「化入」，在那一群山巒「切出」的濃縮意象。正如古希臘的哲人所說：「悲劇（創作）比歷史（事件）更加真實。」一幅山水畫往往不是某一處特定的山水，而是像現代電影的蒙太奇般，剪接整理出比每一處山水更加山水的山水。

宗老先生暢快神遊之餘，更拿出弦琴彈奏，直要將……

一顆心、兩隻手和掛在四周牆壁上的山川……一起響亮起來。

「欲令眾山皆響。」

藝術家分明是將山水的線條像琴弦般撥弄。

這時候大約是公元五世紀。山水有清音，中國第一代山水畫家已在聆聽迴盪在大自然的音韻。

畫家本質上既是讀書人，又是詩人，隨時以閱讀一篇文章的心態來欣賞自然，以詩人的眼睛去寫一幅畫，用畫家的情感來表現。一首詩。一幅可以走進去的畫和一首可以住在裏面的詩，最自然不過。

明代畫家周臣被問及何以作品比他的學生唐寅遜色，周臣答曰：

「只欠唐生胸中三千卷書耳。」

沒有比讀書更重要的了，假如大家狠心要將文人給拋棄。

噫……眾山皆響，則為挽歌。

宗炳，字少文(375-443)，南陽涅陽人也，妙善琴書圖畫，精於言理，每遊山水往輒忘歸。元嘉中頻徵不應，凡所遊履，皆圖之於室，謂之撫琴操，欲令眾山皆響。（《庚元威論書》）

宗炳並非只顧消遣，中國第一篇進行視覺分析的山水畫論《畫山水序》便是他所寫下的。裏面所談到山水寫生方式以及如何在小小的絹素上表現千山萬水、近大遠小的透視概念，和一千年後佛羅倫斯的建築師基本相同。

本文參考：

宋‧蘇東坡《蘇東坡全集‧書蒲永升畫後》

宋‧沈括《夢溪筆談》

宋‧米芾《畫史》

第二章 春天

· 風格

莫到瓊樓最上層，皇宮內的冬天從來都是比外面難過。

東南面的角樓

來了——來了——！

紫禁城的宮女在冷得不可開交的日子，央請相熟的內侍小太監每天摸黑早起，頂着北風跑到禁宮東南面那座角樓仔細查看。朝復一朝，直至小太監發現在牆腳根冒出第一點翠綠色時，馬上趕回去向她們報喜：春天，來了！

面積七十二萬平方公尺的紫禁城呈長方形，坐北向南，四個角落都有一座高聳的角樓，都一樣美輪美奐，可只有東南面的角樓最早解凍，因為那是第一陣春風吹拂的地方。小太監搶在前頭報喜，春天姍姍而來，深宮裏可能依舊寂寞，但冬天畢竟是望西北的角樓逐漸離開了！

科學家認為地球自動滾出季節，藝術家卻覺得要是季節不願意，可能永遠也不會來。

倘若這邊的女神遲遲不施噴秋色……那邊的女神也不會願意踏出春天的第一個狐步。

波提切利（Botticelli）的春天是個挽着花籃的少女，古希臘的春天柏瑟芬（Persephone）在一年中有六個月被禁錮在冥王哈迪斯（Hades）的陰曹裏。在沒有季節的埃及，生機是艾瑟斯（Isis）滿腔眼淚帶來的春汛。

春天，有的彈跳起來（Spring!），有的歡聲作響。

大家還在哆嗦，嘎……春江水暖我先知。

立軸格式　天桿

驚燕

天頭

上隔水

框邊

畫心

下隔水

地頭

地桿

軸頭

嘎……春歸何處……

元·陳琳筆下的溪鳧

凡畫軸裝裱既成，以紙二條附於上，若垂帶然，名曰驚燕。其紙條古人不粘，因恐燕泥點污，故使因風飛動以恐之也。

（高江邨《天祿識餘》）

◎ 要謎底的命

「甚麼東西在早上是四隻腳，中午是兩隻腳，黃昏時又變成三隻腳？」（謎底在後頁找）

古希臘的神話中有隻專打啞謎的獅身人面獸色芬斯（Sphnix），盤踞在路上，要每一個途經的旅客猜謎。

閣下猜不對，請從懸崖跳下去。

這個要命的謎語，當時的人都答不上，通通帶着困惑犧牲。直至聰明絕頂的奧得佩斯（Oedipus）一語道破，色芬斯於是羞愧萬分地跳崖而死。

色芬斯縱身一跳，動物在自然界的威信直墮谷底。

任憑它如何威猛，終歸是「最後都要被人修理」的腳色。從此，跳舞跳崖，悲劇喜劇都由人類自己包辦。

動物和人類的關係，曲折離奇。

龍在中國氣派大到無與倫比，西方的喬治可是幹掉了一條龍，名字就叫做——聖·喬治。

杜勒（Dürer）筆下的兔子，逼真到可以做教科書的生物圖。小可愛本來在胡蘿蔔和青草地之間蹦蹦跳，忽地裏變成一隻被徹底觀察的「東西」。搞不好隨時就一刀切下去，瞧瞧它那特別發達的闌尾腸到底是甚麼模樣。

動物處境每下愈況，威猛的忽地裏發覺要守門口，弱小的忽然發覺自己躺在人類的懷裏。要活口唯有不再做動物，做寵物。

印尼托拉查族人相信他們的祖先是由一隻水牛帶領來到這個世界的，沒有水牛，他們將來也回不了天上。聖牛在印度街頭大模大樣地踱步，根本不知道西班牙人把牛鬥得團團轉，割下牛尾，歡呼雷動。有些牛甚至做了漢堡包。

有些牛，看來「牛」得很，偏偏就不打算讓我們以牛來看它，雲煙生處，壯碩如山。更有本來犯不着，卻偉大到「俯首甘為孺子牛」。

（謎底：人）

紫禁城內的銅獅背影，全國最大。

杜勒筆下的兔子，

逼真到可以做教科書的生物圖。

李可染晚年所畫的牛，閑適自若中依然雄渾有力。

近代畫家李可染，畫了一批以牛為主題的水墨畫。

那是整個民族為存亡而奮鬥的時刻，堅毅沉着的牛更具意味。

一樣的世界，總有不同的看法，這叫做風格。

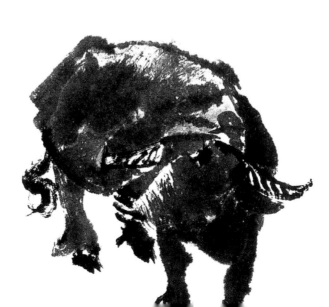

秦始皇泰山封禪，對自己鐵桶般的江山很滿意，囑咐丞相李斯動筆立碑碣表功。紀功碑留下來，「大鐵桶」沒幾年就讓幾根竹竿給挑掉，（公元前209年陳勝、吳廣揭竿起義。兩年後，秦朝覆沒。）

差不多同樣時間，遠在意大利半島的古羅馬人，用一種叫做「Stylus」的工具，在凱旋門紀念碑上刻鑿他們的豐功偉績，教帝國的臣民和敵人都永誌難望。「Stylus」衍生出大家熟悉的名詞——Style（風格）。

◎ 略談風格

不過「風格」的本義並非工具，而是基於它的可讀性，一種從老遠便可以辨認的特質，而且看和被看雙方都非要有點內容不可。

秦代、大秦（漢代史書稱羅馬帝國為大秦），都風格雄強。

李斯在紀功碑上的小篆手筆，成為書法的瑰寶。凱旋門上的羅馬體(Roman
Type) 清晰、易讀，到今天依舊是吃香的報章頭條字體原型樣式。

論廣告之道，該是羅馬人稍勝。若論策略，也許都不及武則天，這位中
國第一個女皇，敕令身後立一個無字碑，留一片空白，讓世世代代的人重
新猜度，重新撰寫。看不見，卻很有風格。

「風格」原是一個民族經過漫長歲月的掙扎、努力，在歷史長河裏奮勇
向前所流露的群族的面貌和特質。當我們看到一種清晰的風格時，看到的
主要不是樣式，而是累積，或者，是一個有相當份量的文化記憶。

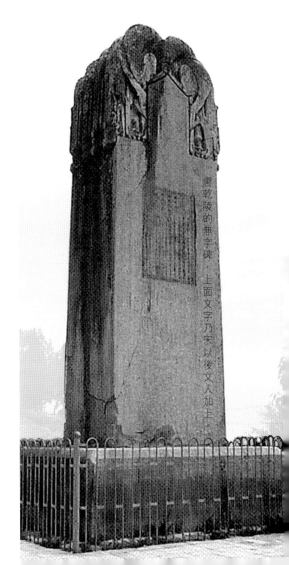

唐乾陵的無字碑，上面文字乃宋以後文人加上。

西方藝術歷史向前行，風格驟眼看仿佛如鐘擺晃動不定，坐標其實一直都是歸宗於古典。至少在後現代之前如是。

當一種表現形式帶着更激昂的情緒時，大家便以「浪漫」名之；更更激昂時便是「表現」。若是演繹得一片朦朧，算得上是「印象」；假如看起來是相當「古典」的話，便是「新古典」了！這是很粗疏的樣式看法，要了解各種西方藝術風格的內涵，除了看它的本身之外，又得返回古典了！

啊，古典……

說回傳統風格的長河，與現代民主的洪流交匯，聲勢浩大，也淤塞氾濫，迸發出不可管束的「個人風格」，大軍團變散卒游勇，各自各「風格」，甚至湧出了專門談論風格的風格。Style卻往往退化還原做 Stylus，當工具敲打，隨手甩擲，無數風格，互相廝殺。

噢，新古典……

西洋風格是個大題目，三言兩語只會越說越亂。暫且按下，看看所謂中國風格。

千多年來一直以紙筆墨硯為主的中國繪畫，有人甚至視之與「科舉」共存的藝術。照「洋法」來看，大概是一種──「新古典風格」。或是永遠都在「企圖古典風格」。

正如中國的傳統建築技術發展，主要是尋求和維持光輝的水平，中國畫家主要的努力是追求昔日大師的風度和人格（境界），而不一定是嶄新的風格。

中文裏常見風範風儀風韻風骨，和格法格式格律之類的形容，似乎不大注重「風格」。就《辭海》裏給風格的解釋是：

「風采，品格。」

中國人心目中的所謂風格內涵，明顯地帶着非外在的道德價值。所以當聽到「某人風格真低」時，大家斷不會從李白、杜甫或巴洛克的風格去理解，而是進行即時的「品德」審定。

看得見的道德有時難免流露於惺惺作態。故此具品格的風格，通常都是含蓄蘊藉，不經意地流露出來。所以在中國的文學、音樂以至繪畫藝術裏最優秀的作品，都要再三回味才能體會到箇中的意義和價值。

偉大的藝術內涵，透露出偉大的人格；大部分中國畫家都持着業餘的自由情調而創作。

很早的時候，中國藝術家已找到一種表象系統，以鴨子水鳧象徵春天並無不妥，畫鴨子水鳧時無法表達春天的氣息才是個問題。中國視覺藝術中公認地位最高的書法（連畫家也這樣說），在學習階段中，書法家可能花了大半生光陰去臨摹和體會幾張碑帖，為的也是體會大師所建立的表象意義和價值。要說中國藝術風格，大概便是這種態度。看似有點迂，反過來，對西方人來說，音樂家窮一生精力去鑽研巴赫、莫扎特的作品，也被視為理所當然。大家滿懷敬意地穿上最隆重的禮服去聆聽整個文化中最精緻的藝術時，相信也不會以「企圖古典風格」視之。

就繪畫而言，西方畫家較富現實情懷，敏感而又勇於探索視覺世界，從一個動人的景象起跑，一路向前邁步。而中國畫家則彷彿是以終點為起點，對過程種種進行感性的回顧。大體

上，形成了演變（Evolution）和演繹（Interpretation）兩大藝術之旅。

衣不如新，人不如舊。「風格既非一件衣服，亦非一個人」

的說法已是老生常談，再說也沒甚麼意思。總之，Style 雖然源

於 Stylus（工具），**工具實在不是風格**。正如中

國繪畫衍生於毛筆，用毛筆畫的卻不一定是中國畫。這關乎質

的問題，要強分新與舊，也拿大家沒法。

根據西方基督教的的說法，自從人類的祖先被放逐到大自然之後，

由亞當、夏娃以至以後的子子孫孫，總在想盡辦法去重建那個失去

的「樂園」。每一代都努力地去改善（取代）上一代的辦法，用新

的辦法淘汰舊的辦法（更接近樂園）。日子久了，辦法就琳瑯滿目，

也多得驚人。幸好，就算再多，總也叫做「主義」（ism）。在藝

術上每一種「主義」都有其配合時代的精神價值和物質面貌，但都

難逃被淘汰的命運。求「折衷」者，淘汰得更快。

在固有辦法陷於衰弱時，新辦法來不及出現，有人會在過去的辦法

中挑選一個應付；亦有人會認為追求「新辦法」只會流於墮落的形

式，於是就企圖在過去的「辦法」中尋求質樸的精神。兩種態度很

不一樣，卻都叫做「帶着懷舊色彩的風格」。

按：神學（Theism）解構之後變成 The ism（s），信仰色彩不減。

「輪廓線」

教西洋畫的老師，總會說一條線其實不是線，而是兩個不同明度的面交疊時所產生的視覺印象。

這說法源於文藝復興的達文西，他首先留意到物體的輪廓線，乃係一個傾斜了（或向後退）的面，於是就發展出一套從畫面前景的清晰輪廓，漸次和背景交融的描繪技術（漸暈法），在焦點透視之外的另一種光線（或空氣）繪畫透視。

雖然以往有的說法是：畫筆的最大責任是再現眼睛所看到的客觀世界，繪畫藝術卻沒有因為照相機的發明而結束。

原來我們的眼睛並不是完全依據物理光學的邏輯去看這個世界，而是自動對某些「輪廓」視若無睹，又自動要和某些事物日夕相對。所以縱然我們時刻都在看這個客觀的世界，看到的世界，其實一點也不客觀。

所以，唐代畫聖吳道子生動得「如以燈取影」的筆觸，和達文西指在陽光底下「包圍着影子」的，也許都是「線」，卻是非常不同的「線」。

（參考：蘇東坡《東坡論人物畫》、達文西《畫論》）

這是吳諾怡小朋友畫的《兩座長滿樹木的山》，她要表達的不是山，而是樹木「和」山。估計在她完成山的基本輪廓後，就畫出山頂的樹木。隨即發覺滿山都是樹木，要逐棵交代並不容易（又也許畫得累了）。於是就改為只保留樹梢的弧線。

在畫第二座山時，吳小朋友找到了一個相當理想的表達方法，是一種同形化（Homogenize）的處理方式，將山和樹都得到統一的情調。

太繁和太簡都未必符合山和樹的「關係」，很富圖案趣味。

用現代繪畫的術語來形容，在吳小朋友的作品中，我們更加清楚明白到，繪畫同時混合了主觀、客觀的成份，客觀是對「樹和山」的尊重，主觀則是流露出繪畫「樹和山」的情感。

《兩座長滿樹木的山》吳諾怡（七歲）

這一筆地平線給兩座山帶來很強的空間感——

第三章

有這麼的 一條線

英國小說家維吉尼亞・胡爾夫（Virginia Woolf）說凝望一幅畫，畫裏映出的是自己的臉容。說的是內心世界。

法國雕刻家羅丹也說：

「這個世界並不缺乏美，只是欠缺發現美的眼睛。」

指的是藝術家對這個世界的感情，所以有些事物我們會甘願日夕相對，有些事物我們會視若無睹。不懂得發現的眼睛，莫說「美」，也許連自

己也未必看得到。

「賞心」然後「悅目」的說法並不新鮮，即如蘇東坡的眼睛……

有一次，蘇東坡與佛印大師對坐修禪，問佛印看到甚麼，佛印說看到一尊佛。蘇東坡卻報以自己看到的可是一團牛糞。說罷揚長而去，回家告訴妹妹時猶哈哈大笑。

蘇小妹教哥哥且慢高興，別以為把佛印大師看作一團牛糞就佔便宜，人家大師心裏是佛，看你便是一尊佛，可哥哥你心裏倒是一泡臭薰天！

感情線

蘇小妹加胡爾夫再加上羅丹，中英法都不約而同地說眼睛不管用：內在「不夠格」，外在休想「美起來」！佛印大師有「內在美」，蘇東坡就「心裏」打鬼主意。同樣事物，便有雲泥之別，都由內在決定。線條會美麗，主要都是「感情」的關係。

話雖這樣說，古代中國藝術家的眼睛卻苛刻到只看出書畫才夠得上是「美的根源」。胡爾夫和羅丹的大方向沒錯，就是看走了眼！

古代中國畫家在進行「雄辯」時卻絕少（可能從來沒有）提過「線」這回事。

理論家常以「線條的雄辯」來形容中國繪畫（包括書法）。但事實上，

線

，在中國繪畫中只叫做劃（筆劃的劃），甚至界（用尺畫出來的線）。

至於「線條」，在中國繪畫裏被稱為 **用筆**。甚麼東西，畫甚麼線，遠遠不及甚麼人用甚麼筆重要。

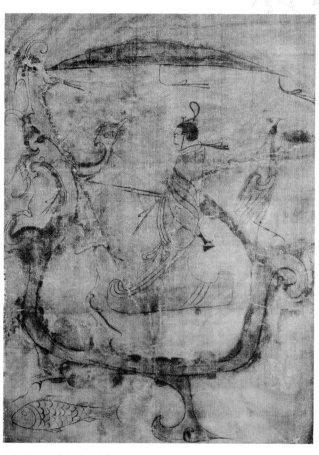

這是在湖南長沙（楚國）古墓出土的帛畫，畫中男子（死者）峨冠配劍，寬袍大袖，神態自若，駕着龍舟迎風奔天。後有仙鶴，下有游鯉。整幅畫都是用毛筆勾勒，線條流暢，可見用筆的淵源多麼悠久。

《戰國馭龍人物》 軸　帛畫設色　縱 37.5 厘米　橫 28 厘米　湖南省博物館藏

綠帶迎風而軸

冠帶飄揚

仙鶴鳴叫

鯉魚游動

一條線，其實是一筆，一筆記下創作中的一切運動和節奏。包括用筆的

（畫家）、被用的（筆管）和畫出來的（筆觸）。「劃」只是物理的存在，

「筆」則永遠是生命的痕跡。

在中國，再客觀的線，也不叫做線，叫做「描」，兼含動詞、名詞甚至形

容詞的意思。描得像荷葉的「荷葉描」、像蘭花的「蘭花描」……等等，

有人將描的方法歸納出十八種，叫做「十八描」。

千多年前，中國已經出現了用手掌、手指、衣袖、蔗渣、蓮蓬甚至鬍子、

頭髮，用腳撐、用口吹等充滿表現（或表演）意味的「行動繪畫」方式。

這些畫家亦名動一時，但最終都以「不見筆踪」而被視為「偶一時為之好了」

的花招。筆不是工具，而是決定是否藝術的關鍵。所以古人說「用筆精妙」，

而不是「用鬍子精妙」或者「用蓮蓬精妙」。

中國人認為最高境界的藝術唯生命本身，詩書畫在某個程度上都只是生

命的藝術性散發。再者，中國人更認為物質進步並不意味着靈性的進步，

儘管歷史不住向前行，藝術也未必會越來越精妙。

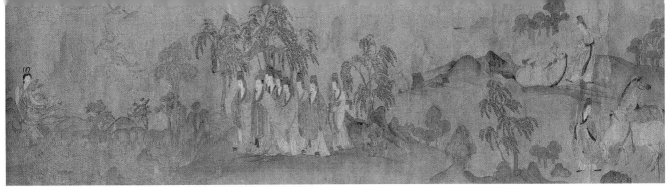

《洛神賦圖卷》是繪畫史上第一幅將文學視覺化，同時又完全可以獨立欣賞的作品。此部分約為原畫六分之一篇幅。

東晉 顧愷之 卷 絹本設色 縱 27.1 厘米 橫 572.8 厘米 故宮博物院藏

這裏就有一陣輕到令樹梢稍為擺動的微風，拂過畫面，吹到我們的臉龐，告訴我們，筆觸是如何帶出生命。同時也讓我們明白到，社會進步，藝術未必也會同時進步。

微風是在東晉顧愷之（345-406）的《洛神賦圖》中吹出來的。他是畫史中首個有名有姓，兼且有作品流傳下來的著名畫家，被推許為中國繪畫的第一人（這裏見到的是唐人或宋人的摹本）。

歷史學家指出魏晉是個崇尚「神仙」的年代，之前雄渾有力的線條（例如青銅器上的紋飾，秦漢畫像磚上的造型）開始飄起，如風流動。

顧愷之就是以流轉、連綿不絕的筆觸——大家給他的形容是幼細得像一條「蠶絲」，也像蠶絲般兼藏「緊勁」——在圖案趣味的繪畫傳統中優雅地突圍。這種把創作情感收藏在一條線裏的方法（運筆），像一個有教養的人說話那樣不徐不疾。溫文，但極具影響力。

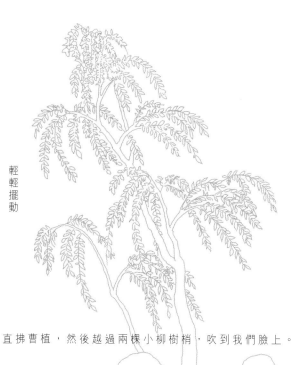

輕輕擺動

如風拂臉

到洛神而抒洩的淒美愛情故事。

魂落魄。這時候吹起一陣微風……從洛神的眼波衣帶，直拂曹植，然後越過兩棵小柳樹梢，吹到我們臉上。

《洛神賦圖》畫卷主力都在交代曹植邂逅洛神的故事。這是人物故事為主的時代，畫面裏山石樹木的作用一般只是點綴和分場。

這兩棵出現在卷首的小樹也不例外，柳樹下「蘑菇」狀的植物代表森林，石塊代表高山，用以陪襯畫面的故事，有點像小孩子那種單純和帶着暗示及想像的情懷。

中國繪畫在這個時代剛開始獨立，正處於技術尚未成熟的所謂古樸（Archaic）階段。而顧愷之就偏在這時候顯示他的宗師氣派，先別說這幅是繪畫史上第一幅將文學視覺化，同時又完全可以獨立欣賞的作品（以後有機會，我們將回到他如何將曹植的《洛神賦》視覺化的創造性演繹上）。就是兩棵毫不起眼的小樹，也足以看到這位大師令人感到驚詫的精妙用筆技術。

熟悉繪畫的人流行一句話：「畫人難畫手，畫樹難畫柳。」說的是描繪技術上的難度。原因是手部骨骼和肌肉都十分複雜，要處理得好，並不容易。

踏浪而來　　　　　邂逅　　　失魂落魄　　　懵然未覺

《洛神賦》是曹植的作品，描述他在京師失意之後返回屬地途中，將被兄長曹丕橫奪愛人宓姬的失落情感，借在洛河遇顧愷之把這故事以長卷發揮，這裏所見是兩人初邂逅的一幕。洛神踏浪而來，一概僕從仍懵然未覺，唯獨曹植驚豔，失

當意大利文藝復興與初期流行人體解剖時，畫家通常都會在畫面大做「手勢」，存心顯示自己的高超描繪技巧。就連達文西也利用了二十四隻手來運動他的《最後晚餐》。

相反，柳樹並不複雜，總共就只有向上（樹幹）和倒垂（枝條）兩種運動，唯其單純，要把這兩種截然相反的運動表達得自然，恐怕比畫手更不容易。

且看顧愷之以平淡的筆觸，緩緩地描出兩棵樹，大的挺拔，小的柔嫩。樹幹、枝椏和葉子，每部分的線條看起來並無太大分別，但卻帶着不同的情調。線條從主幹伸出變成橫枝，恰如共份地「是從主幹生出來」，再分出垂而不墮的柔韌梢枝，最後再長出一片片嫩綠的葉子。完全可以說服我們，連最末梢的葉子都是從主幹長出來的，挺拔和柔軟都用同一種性質的線條完成。

於是兩棵柳樹就像是兩個溫文的生命，當風過梢枝，自然就擺動起來。

這很可能是中國繪畫史上，甚至人類繪畫歷史上，從畫裏面吹出來的第一陣微風。

往後凡尋求古風（或樸實風格）的畫家，都有意無意地回到這幾「朵」森林和幾「塊」高山的樸素造型上，大家可能都風起樹搖，卻幾乎沒有哪個畫家可以那麼含蓄地送出這絲絲惆悵了。

就典雅的筆觸而言，顧愷之站在線條運用的「起點」，卻已是日後無數畫家窮一生也未必可以達到的「終點」。

物質進步並不意味着精神的進步，也許還有點道理。只是線條的故事才剛開始，到底何以為繼呢？

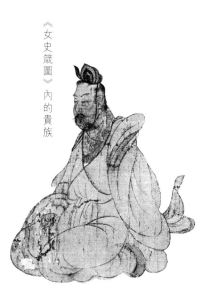

《女史箴圖》內的貴族

 十分臉

 七分臉

 六分臉

 五分臉

 四分臉

顧愷之也是首個提出人物畫的精粹是在眼神，然後姿勢，再而環境的評論家。右面這個也是歸於他名下的《女史箴圖》內的貴族，身上袍服的線條不斷流轉，頭部以出奇的難度（配合貴族身份），眼睛亦恰如他所說的「傳神」。

《女史箴圖》傳是唐代的仿作，但這並沒有絲毫動搖顧愷之的宗師地位。事實上在他之前，中國只有畫畫的工作，在他之後才有了畫家。正如在七百年之後（十二世紀），意大利喬托（Giotto）的卓越才華令西方開始有了畫家一樣。

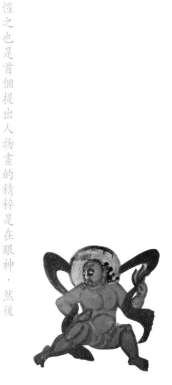

◎ 另外的一條線

正當魏晉的大師替日後的繪畫建立了一個以線條為主的平台之際，就有一道光線從中國的西北方照射過來，像一盞舞台上的燈光，照着在河西走廊的中國藝術家。

大家都很清楚，來的是富於「雕塑性」的佛教藝術文化，叮叮咚咚地開鑿石窟，體積光影的造型概念首先徹底地影響了整個中國雕刻造像的發展，同時也滲透入中國的繪畫世界。

立體的表現方式有其物理上的寫實魅力，但後來的發展告訴我們，中國畫家最終都沒有棄守線條的陣地而走上體積光影之路。但中國畫家亦沒有我們想像那樣一開始就排斥這種外來的繪畫技術，反而在以線條為主的平台上，積極地泛起一陣陣「面塊」的光影。

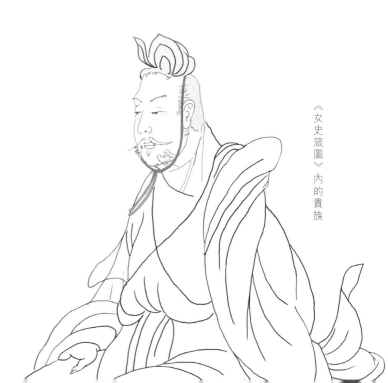

《女史箴圖》內的貴族

稍晚於顧愷之的南北朝著名畫家張僧繇，曾在一乘寺利用顏色光影作門楣壁畫，遠望儼如立體，一乘寺亦因此被名為「凹凸寺」而名聲大振。

「凹凸」的傑作沒有保存下來，「凹凸」的意圖則可以在敦煌石窟內北魏時期的藥叉壁畫上找到。這是一個既微妙且複雜的現象，石窟的出現，顯示出中國基本上是全面接受佛教的文化；這個大刀闊斧，又略嫌臃腫的藥叉，看起來是存心要和幽雅的顧愷之唱對台戲，可實質上卻是一個試圖保留線條性格的嘗試。藥叉身上肌肉的體積及重量感，都是一條條粗厚得近乎「面」的線。

中國的繪畫所以沒有走向尋求塊面趣味的路上，毛筆也沒有從此變成刷子，是因為進入唐代後，畫家終於在一條線和一塊面之間，找到了一種富於活力的表達方式。

敦煌石窟內的北魏藥叉壁畫

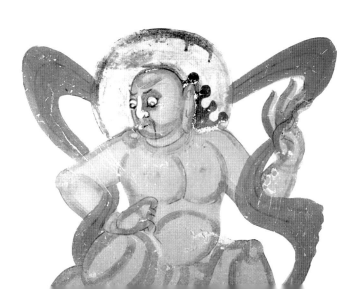

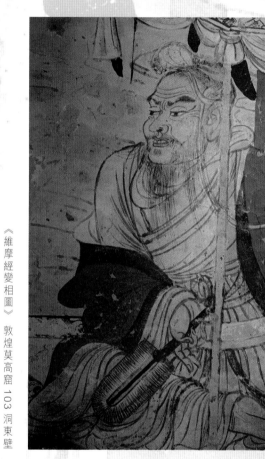

《維摩經變相圖》 敦煌莫高窟 103 洞東壁

因表情而起的眼紋，因年紀而出現的眼尾紋

下眼瞼的線條帶著老年的鬆弛，也顯示出眼球的形狀和體積

眼眶的位置

顴頰受光的陰影

下頜顎骨的體積

眼皮的厚度

鼻樑的寬度，隱見鼻骨凸起

背光的輪廓

同樣在敦煌石窟內，有一幅唐代的壁畫《維摩經變相圖》，描述佛陀時代的大居士維摩詰問疾的一幕故事。

佛經記載維摩詰回答文殊菩薩的問候時說：

「世人病，我即病。」（《維摩詰經講》）

傳統瘦弱清癯的維摩詰在這裏以一個強壯的形象出現，臉容略帶憂色，顯示這位佛教聖哲對蒼生的關懷。流動的衣褶下強壯的體格貢起，很有隨時便要站起來為世人做些甚麼似的氣概。

肩膊前傾所造成的拉力

維摩詰從北魏的藥叉返回線條上時，多了一份動感。畫家在運動中找到一種漢晉之前所沒有的生氣，不作任何陰影暈染，單以筆觸的自由變化和速度來解決立體和光影的問題，非常成功。

這種動感的筆觸據說是由有畫聖之稱的吳道子所開的風格（見第七章〈墨水和水墨・紙〉），與顧愷之分別成為中國繪畫承傳的寬緊象徵。美術史家有時會將這兩種筆路類比西方的古典和浪漫情調。

用道地的中國說法，前一筆 **描** 得細緻，中間略為滯重，然後又再來一筆 **寫** 得輕快。

如何描，如何寫。從此就成為中國畫家最關心的問題，純粹的筆觸運動所帶來的美感，有時甚至凌駕於圖像之上。

中國自東漢開始，長達一千三百多年的文官制度中，一切讀書人都與筆墨日夕為伍，舞文弄墨者不計其數。爾來文人相輕，被他們推許為「用」得最好的幾枝「名筆」，一定是好得沒話說。

在歷史中，中國曾面對兩次重要的外來藝術的影響。其一是上述的佛教藝術，其二是明末清初的基督教藝術。兩者都帶着一定成份的古希臘色彩。

佛教文化，基本上是完全滲透入中國，在文學及建築上是顯而易見的，唯獨繪畫，中國畫家稍試光影之後，很快就走回自己的路上。原因可能是唐代中國文人正開始詩、畫的結合運動；而唐代朝廷又將書法列為科舉的範圍，文人藝術家在中間拿着左右逢源的毛筆，也不會隨便放手。又更可能是中國藝術本來就沒有打算將精神性的創作目標，在物理的世界追求。

至於基督教藝術，有一段好長的日子都未能與漢文化親和，直至上一個世紀以「現代」姿態出現，影響之鉅，不言而喻。

這是從傳為顧愷之所作（宋人摹本）的《列女仁智圖》內選出來的手（男性），線條比《女史箴圖》為粗健。相對維摩詰的豪邁，這一手依然從容幽雅。

49

就以人物畫來看筆觸線條的發展，如同前面所說，描法可以多至數之不盡。可以概括地分為：含蓄的、（較）激越的和意象的三大類型。尤其意象的描法（鐵線、蘭葉、枯柴等等），隨着時代的變化，畫的是一種意象，形容的也可以是另一種名目。

好此道者固然深入研究，否則大可以就描繪的味道和主體情調是否配合來欣賞。

在這裏幾個歷代畫家的例子中，值得一提的是元代趙孟頫筆下的蘇東坡，線條清簡秀麗，頭上東坡巾（東坡居士自己發明的款式）與身上所

穿袍服的質感都交代得十分自然，下垂的線條（衣褶）就用一條較粗的線條（腰帶）隨便束起來，很有文士的豁達風儀。趙孟頫被譽為對元以後中國書畫藝術影響最深遠的大師之一，他所倡導的古意，落筆未必如顧愷之靈動，卻自有一番儒雅味道。也許可以讓我們明白到，古意和古代的分別。

趙孟頫將在本書最後一章介紹，而「東坡居士」則會在第十二章中再次欣賞到。

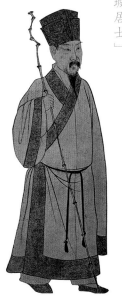

《蘇軾像》，趙孟頫繪

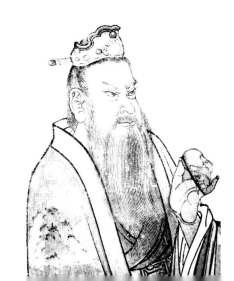

第四章

有這麼的一枝 筆

傳說 上古倉頡發明文字時即「天雨粟，鬼夜哭」。

《淮南本經訓》中指出「鬼」字原本可能是個「兔」字。「兔夜哭」，兔子知道從今以後都要被拔毛造筆，一想到那種痛楚，半夜就偷偷哭起來（日間哭，恐怕拔得更快）。難怪，兔子的眼睛總是紅紅的。

胎生卵生兔羊鹿麝狸鼠虎狐猩猩狼獺鵝鴨豬獾雉雞人鬚胎毛髮荊荻木竹茅

幸而發展下來，不論⋯⋯

都可以用來造筆。

東晉王羲之的《蘭亭序》，就是用鼠鬚（黃鼠狼）筆寫在蠶繭紙上。

本書內文所用的筆字

秦人以竹為桿成為筆字

楚人謂書寫的工具為聿

甲骨文拿着工具書寫的動作

以前的中國人說：「待我拿起筆來畫幅畫。」是生活的內容。

現代的中國人說：「待我拿起毛筆畫幅國畫。」只是生活的選擇。

筆老早就在中國出現，早到無從稽考。初時名稱也不統一，春秋戰國時楚地以「聿」名之，看來楚人早期並非以竹製筆。吳儂軟語，叫筆做「不律」。燕大概就是今天的北京一帶，當時的筆叫做「弗」。

榮耀歸於強者，秦的叫法最正宗，筆就叫做筆。

而且，蒙恬造筆。

於是，筆就叫筆，叫它做**毛筆**，是因為竟然出現了沒有毛的筆。

據載公元前 223 年蒙恬到了宣州，發現當地兔子肥壯毫豐。蒙恬就用兔子毛做筆來辦公。後來蒙恬封官管城（現在河南鄭州市）毛筆因而又雅稱「管城子」。

古代讀書人一生榮辱，全賴手中之筆，故事和事故都多，而且有時很「出格」。

話說戰國至秦漢，書官為求辦公方便，有把筆插在頭上的習慣。市面上竟也隨之流行一種叫做「白筆簪」的玩意，大夫士庶，以徑尺新筆削尖，當作髮簪插在髻上，招搖過市。筆身且髹以顏色，筆頭卻無半點墨汁！

流行的若是墨硯，恐怕不易「戴」到頭上，讀聖賢書，成何體統。

簪筆之風入魏晉之後漸散，風流名士，自然不搞這個。

筆還是用來寫字好。

安徽省博物館藏

56

王獻之小時候練習寫字，爸爸王羲之常從後掩至「突襲」（用力拔他的筆桿），每次都「制之不得」，於是就認定兒子將來一定很有出息。果然，王獻之日後在書法的盛名就不在父親之下。而王羲之自己寫字「入木三分」（有時更有七分），執筆力度自是「奪之弗得」的了。

甚麼都有一份兒的蘇東坡，少年時上京赴考，友人杜君懿送了兩枝當時宣州諸葛氏所製名筆給他，以示友好筆好文章好。好筆寫來順暢，東坡果然人筆皆「終試不敗」，高中而還。

王羲之父子用力於筆，蘇東坡得力於筆，都是好故事。

清 竹管三淨羊毫筆

三淨：淨、純、宿（露宿脫脂後呈光澤的毫料）

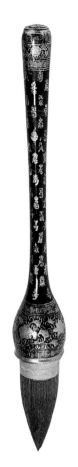

還有⋯⋯

夢中得大筆　而後寫出大手筆文章

晉代文人王珣，一晚夢見有人給他一枝像屋頂上的椽子般巨大的筆，人家說這是寫大手筆文章的兆頭。後來孝武帝駕崩，哀策謚文都是由他來草擬。現在說別人「巨筆如椽」，並非說他將要寫訃文，而是形容其文章出色。

清　乾隆　賀皇帝特製的御用黑漆描金百壽字管紫毫提筆　安徽省博物館藏

皇上 分榮譽等級 賞賜

梁元帝將文章分三品：忠孝者用金管書之。德行精粹者用銀管。文章澹逸者以班管書之。值得留意的是在古代封建帝王的心目中，「忠孝」的等級比「德行」還要高。知識又遜一籌。

以筆論品格

柳公權：心正則筆正。

吃下肚子裏……

據說以前衙門官每判極刑，例將判筆丟棄。謂此筆奪人性命，用之不忍。從人伺機拾取，待價沽售，得者剝下筆頭，燒成灰爐服下，可治小孩驚風及邪氣。（宋·蘇易簡《文房四譜·卷四·雜說》）

既攖一命，亦施一命。《本草綱目》也記載：「筆頭灰多年者，燒之水服，可以療溺塞之病。」

◎ 宣筆

最初的毛筆，的確是以兔毫為尚，其中又以唐代宣州兔毫製成的紫毫筆最為矜貴。（唐代的筆在中土已很罕見，而毛筆在八世紀傳到日本，今天奈良正倉院尚保留着多枝唐筆。）往後科舉活躍，製筆工業蓬勃；製筆技術的改良，也帶來新的書畫風格。

蘇東坡高中之後，名氣越大，下筆文章越發順手，曾經揚言除了宣筆以外，天下無筆。又說用來寫字畫畫即「挾大海波濤之氣」。宣筆經文豪提點，更是一時無兩。

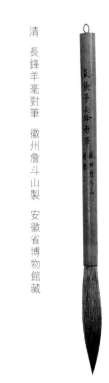

清 長鋒羊毫對筆 徽州詹斗山製 安徽省博物館藏

◎ 湖筆

而羊毫則約在宋代以後開始盛行，南宋時期製筆中心逐漸轉移到江浙吳興（元代的湖州路）。湖州製筆自有傳統，王羲之的七世孫，東晉高僧智永便是在這裏躲在樓上練習書法，寫「穿」門檻（求書者眾，門限為穿。乃以鐵葉裹之，謂「鐵門限」）。寫「敗」了的筆頭、用舊的筆頭儲起來足有十甕之多（每甕數石），然後慎而重之地把筆頭埋葬，名之為退筆塚，死後伴筆塚長眠，千秋永誌。

入元朝後，高級文具製作技術隨着知識份子紛紛避秦江南。羊毛比兔毛便宜近二十倍，吳興製筆業大盛。如趙孟頫的大書畫家亦曾參與監製造筆，從此又輪到湖筆甲天下。

平日大家在博物館所見的筆往往精工細作，筆管由金銀銅鐵瓷竹象牙玳瑁玻璃紫檀犀角到鑲嵌的都有，色香兼備，都是皇家所有或專為富貴人家製作的「珍藏系列」。

◎ 好筆

書畫家用筆也許講究**新穎**（尖端一小截呈透明的優質毛峰），並不要求花樣，只要「堅重圓直，轉運從心」便可。

好筆應該具有：心柱硬、覆毛薄、尖似錐和齊似鑿四個優點。

清代唐秉鈞把好筆推到體用兼備的層次上。

「尖齊圓健」，筆之體也（外象）。

「剛柔相濟」，筆之用也（內才）。

尖者筆頭尖細也，齊者於齒間輕緩咬開，用指甲擊之使扁排開，內外之毛，一齊而無長短也。圓者周身圓潤飽湛，如新出肥土之筍，絕無低陷凹凸之處。

唐秉鈞還有個秘訣，謂：「健者於指上打圈子，絕不澀滯也。柔者指頭上圈時，不覺硬強。剛者圈停提起，筆頭自能尖豎者是也。」

愛筆者無微不至，宋代書法大家黃山谷每次用筆之後，以蜀椒黃柏煎湯小心洗滌，再磨松煤蘸筆頭，候乾，藏之樟腦匣中，可以免蛀兼且

明 宣德 黑漆鑲嵌彩繪管筆 故宮博物院藏

芳馥怡人……

歷史上大張旗鼓地離棄筆的只有一次，東漢的班超「大丈夫……安能久事筆硯乎！」於是「投筆從戎」。他要丟棄的是當時那些拿筆的人的德性，也還得勞煩另一枝筆把事件記下來。（《太平御覽》）

筆，有超過兩米（筆頭 61 厘米），有僅數十根毫毛者，林林總總，罄竹難書。

竹，可以做筆，也是後來的紙。

自古以來，論筆者幾乎都是書法家，就算畫家，往往都是以書寫的角度來評價筆。看來拿起筆的讀書人，現實求的是安身（科場），最終求的是大學問（生命之道）。藝術，也許是在這兩條路上的偶然收穫，或失落。

毛筆從戰國開始一路寫下了差不多二千五百年的中國文化，這一筆實在漫長，長到沒有人相信它會離開我們。

尤其是對他來說……

明　萬曆　青花纏枝蓮龍紋瓷管筆　景德鎮窰製　故宮博物院藏

【筆記】三則

【謹記石虛中先生】

唐代文嵩曾經替一個姓石名虛中（字居墨）的朋友寫過一篇傳記，裏面說這位石虛中人如其名，非常沉默務實，言皆有物，是生平難得知己。後來石虛中更因德行高潔而封官「即墨侯」。

石虛中先生身世撲朔迷離，瞻之在唐，忽爾在宋。據說他見過黃帝，又說每一個朝代都有人和他結為生死之交。

宋代文人王邁，在一個除夕與石虛中對坐談心，滿懷敬意地寫下：「多謝吾家即墨侯，朝濡暮染富春秋。」坦言自己一番見識都是拜他所賜。

真正方端

（唐·文嵩《即墨侯石虛中傳》）

雖然書店有關文房四寶的著作史無前例的蓬勃，只是在我們的案上，卻再也找不到墨硯了。

據最後見過他的人說，「自來水筆」出現時，先生一貫沉默。接着圓珠筆來了，化學筆也來了，書寫越來越方便。

千秋以還，虛中先生伴着無數讀書人燈前用功，窮達不棄。卻說不準是在哪一天，先生竟飄然而去……

【記身手死】

世風日下，人心不古。我們傾慕古人，古人追慕他們的古人，古人的生活可一直在改變。

《書畫傳習錄論畫》認為，家具進步做成運筆退步。

最初古人坐在地上，在矮窄的小几上自然而然地手肘懸空，吊着筆桿以正峰書寫。眼睛和几案有一個足以顧及通篇結構的距離，看出整體的構圖乃至「法度」。這時候的人落筆字體亦不會無故又大又小。像草書這類大開大合的書法，至少也會在屏障上進行。壁畫創作，執筆的尾指到足底下的腳尾指勁氣相連，是整個身體的運動。

後世（也是古人）「巧作」枱椅，倚倚靠靠，俯躬案上，肘腕運動，只有咫尺的空間，要大筆揮灑，已沒甚可能，更不要說有數丈、數十丈的創作了！

但求舒適安逸，其實身手「死矣」。到長大後積習難返，陡然「復活」莫及，倒不如自小即學「正法」，何嘗不順，更有何難？

《傳習錄》是上一代對下一代的永遠感慨。上一代自然而然的方式，到下一代便是要自小努力學的「正法」。

唐時，朝廷重視書法，客觀的器物環境是席地而書。矮几培養出懸臂的運筆功架，「力度」和「法度」都勝其他時代一籌。

宋代雖然文風鼎盛，書法卻不再是科舉項目。這時候桌椅盛行，視距縮短，法度未必森然，卻未嘗不是細心看出（或嗅到）筆觸墨意的好機會。說宋人書道已失唐人氣魄，唐人可已失晉韻，晉人許無隸意，然後秦漢，數到太初，即失無可失。抱古人章法，強行今日（也是古人）之事，椅桌不識字，無故受牽連。

晉以前藉地而坐，書必就榻。楷書就几，几廣不過四五寸，修不過一二尺。唯天子玉几廣尺二，修三尺耳。

故懸掌不期懸而懸，正峰不期正而正。又按古人作字不甚大小，至大不過二寸，至小不過五分。題石則稍大，如壇山繹山之類署書則就版而題，可以任其廣狹，否則郤間無可大之道也。

即張顛素狂亦就屏障始可縱逸成草，已非古法。今之作者須定古今器用，始可做古今字體。懸掌故古人之順境，今人之逆境也。自唐以前難有隱几，聊借椅閣而已。後世巧作欄椅，安逸自恣，少而習之，不知身手死矣。及長而後知書法，將

清　木管斗筆　台北故宮博物院藏

腕下生風

革前非，心手鬥逆反稱甚難，苟能于小時始入家塾即學正法，何常不順，更有何難？（《四庫全書·子部》明·趙宧光《用材五》，清·唐秉鈞《文房肆考·筆說》）

大約古人能事，施於畫壁為多，不一而足。其作畫障，均屬大幅。亦張素絹於壁間，立而下筆，故能騰擲跳蕩，手足並用，揮灑如志。健筆獨扛，如駿馬之下坡，若銅丸之走板。今人施紙於案上，俯躬而為之，腕力掉運，緊及咫尺，欲求尋丈，已不能幾，甯論數丈數十丈哉！（明·王紱）

「剛滿周歲，家裏就在正廳燒紅燭，開香案讓我抓個吉利好兆頭。」

抓周——把各種物件放在滿周歲的小孩子面前，讓他抓的儀式。抓到甚麼，便是這個小孩子日後的發展預告。

抓着算盤做買賣，抓着筆硯當文人。《紅樓夢》裏賈寶玉便是「伸手只把些脂粉釵環抓來玩弄。」把賈政氣個半死。

那個晚上，我一手就抓到老太爺輕易不會用的大號彫鼠筆，使勁地隨着先父的笑聲搖搖晃晃。老太爺最滿意，說我應文昌運，指着懸掛在正廳那塊牌匾上幾個「四世同堂」的大字，算準我日後會金榜題名，便是「五世其昌」！⋯⋯

「天子重英豪，文章教爾曹。」我手中的筆桿努力地從鄉試縣試一路寫向「五世其昌」。嗯……才發覺原來左右個個都是在「四世同堂」，個個都要「五世其昌」。

我早該知道，從來讀書都會遇上兩個夢。先是一個「黃梁夢」，然後栩栩然舞入莊子那一個「蝴蝶夢」。蘧蘧然，夢醒的一刻，我已經踏入中年 Z Z Z Z Z

我飽讀聖賢書，再小也是個父母官，實在不能夠說是很「失意」。但是我這一生更加談不上有啥「得意」，滿以為可以一展經世抱負，大業結果變成不是窮於應付互相傾軋的複雜官場，就是令人心力交瘁的案牘勞累。

命中注定，「抓周」那個晚上我抓着那枝最終會變成一枝畫筆，下半生就靠他排遣胸中塊壘。寫就山川勁松，供我遯隱，梅蘭菊竹，表我心跡。一個談不上有啥「得意」的生命，每意難平，唯寫紙上，寄以雲煙翰墨。

我毋須以畫謀食，也沒有想過以畫畫傳世，拿起筆只不過是一個中年人飽歷世情之餘，在畫面上抒發遣興。假如，我在仕途再受多點挫折，或是清貧一些，我便是一個名畫家⋯⋯

黃粱夢：「有個姓盧的書生在邯鄲路上赴京考試，遇見一個老人在做黃粱飯。盧書生靠在枕上睡，夢見自己高中，娶妻生兒，再當宰相，享盡四十年的富貴榮華。結果獲罪問斬，在刀斧劈頭的一刻簌然驚醒。老人家的一鍋飯還未熟透。」（《唐人筆記小說》）

蝴蝶夢：「昔者莊周夢蝴蝶，栩栩然蝴蝶也！自喻適志與？不知周也。俄然覺，則蘧蘧然周也，不知周之夢為蝴蝶，與蝴蝶之夢為周與？周與蝴蝶，則必有分矣，此之謂物化。」（《莊子·齊物論》）

本章筆例主要出自《文房珍品》，安徽省博物館主編，兩木出版社出版，台灣《故宮文物月刊》。

第五章

甚麼人

在議論紛紛‧說《六法》

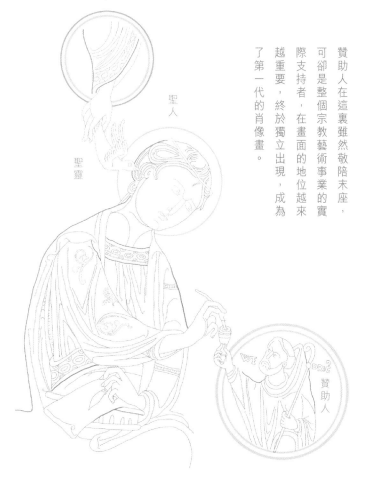

上帝之手

聖人

聖靈

贊助人

◎ 外人

西方羅曼式（Romanesque）宗教畫，上帝通過聖靈（鴿子）啟發聖人的靈感，墨汁表示贊助人（主教）的物質供養，聖人左右逢源。繪於十二世紀初，相當於中國的北宋時期。

贊助人在這裏雖然敬陪末座，可卻是整個宗教藝術事業的實際支持者，在畫面的地位越來越重要，終於獨立出現，成為了第一代的肖像畫。

人字容易寫，卻不容易明白。

上帝認定除卻挪亞不是人，發洪水淹之。（參《聖經‧創世記》）

十五世紀之前，西方最體面的是神的僕人——神甫。大家心裏明白，他們不只是人，而且是隨時的「聖人」。

遠在英雄大衛戰勝了歌利亞巨人時，西方其實已一度找到部分人——男人。
（參《聖經‧撒母耳記》）

早期西方藝術畫了很多偶像而非肖像。到肖像畫出現，除在傳統上「神聖的」外，還添上了「有權的」和「有錢的」人。肖像越畫越逼真，God 和 Gold 的界線卻越模糊。這些肖像瞪着大家說，除了神之外，我是擁有你們的人，我是擁有你們的人所擁有的女人。

按規矩，肖像不畫尋常人。

達文西的《岩洞裏的聖母》沒有加上神聖的光環，要吃官司。

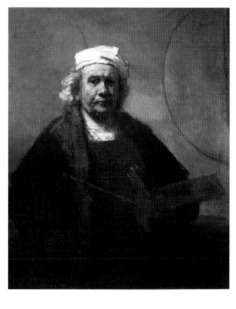

西方最偉大的肖像大師林布蘭的自畫像（1663）

稍後卡拉瓦喬把溺斃的妓女搬上畫面做聖母，結果畫家和陰魂都要躲起來避風頭。

普通人的不是肖像（Portrait），而是人像（Figure），像人而已。

最多的居然是畫自己而非別人，基督教教義裏那種憐憫最終變成一道深情的眼神，望着自己，也望着別人，好像在問：

「到底，甚麼才是人……」

◎ 自己人

人物畫在中國亦最早脫穎而出，傳說中黃帝曾把宿敵蚩尤的樣子畫出來天天看，警惕平亂大業的困難。

商代的宰相伊尹亦張掛歷代賢君的畫像來勸誡成湯。他們的第二十三任領導武丁造了個夢，醒來立即教人畫出夢中見到的賢人，遍尋天下，以圖中興，是最早的寫真招榜。

傳統西方藝術仿佛一直在「尋人」，終於在二十世紀初，在可見之材（外形）發現內在不可見之性（精神）。「肖像、人像」一直畫的未必就最似人。

在五世紀的中國（東晉時期），有一位叫做謝赫的畫家將當時的繪畫觀點，歸納成為六個法則和標準，其中第一點也是這種感覺——氣韻生動。就這點來看，大家都是自己人。

東漢宣帝之時，曾將烈士畫成圖像，加以表揚，入選的自然閭府都與有榮焉，落選者家屬子孫則大感面目無光。這一手在政治上很厲害，眾吏敢不拚死報國。（東漢‧王充《論衡》）

東漢靈帝光和元年（178）設置「鴻都學府」，開始將書畫表演寫作列入國家最高學科的範疇，出現一系列的孔子事跡及七十二弟子畫像。（《後漢書‧蔡邕傳》）

人物畫，都帶着德育教化的作用。

曹植說這些人物令人 **鑑戒**：

見三皇五帝莫不 **仰戴**，見三季異主莫不 悲惋。

見篡臣賊嗣莫不 **切齒**，見高節妙士莫不 忘食。

見忠臣死難莫不 **抗節**，見放臣逐子莫不 歎息。

見淫夫妒婦莫不 **側目**，見令妃順後莫不 嘉貴。

是知存乎鑑戒者 **圖畫** 也。（《佩文齋書畫譜‧卷一》）

看得大家七情上面。

賢明仁德的周文王，受到天下人的景仰愛戴，眼神祥和，五縷長髯又清又整齊。

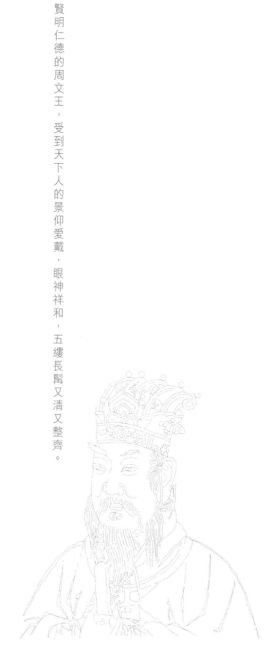

秦始皇有雙果斷的眼睛，大刀闊斧的作風和激越的性格在一腮粗密賁張的鬍子裏顯示出來。

《後漢書》記載，一個叫做趙岐的人，活到九十歲，死前在預築墓室壁上先畫好自己的肖像，立此存照，是中國自畫像的最早先例。

武則天也曾頒佈人口普查令，每個百姓的戶籍簿上都要附着一幀寫真小照，猶如現今的護照。再加上官府緝拿罪犯的肖像榜文，最初的人物畫，甚麼功能都有，就是沒有欣賞。

【第一個鑑賞家卻不懷好意】

齊有畫師應徵入朝，因記掛家中嬌妻，於是就將妻子畫在牆壁上以寄相思。齊王見色心起，用錢（百萬之數）把美人硬換。這個發了筆小財的畫師是文獻中第一個具名姓的畫家，名字也離奇，叫做敬君，把妻子孝敬了君王。（參劉向《說苑》）

後來漢代美女王薔（昭君）因為不賣畫師毛延壽的賬，天生麗質被畫成庸脂俗粉，結果王美人被評為「禮品級別」送到塞外。王薔出關，毛延壽棄市。

綜合前述，看得出和皇家打交道的畫家都要有過硬的寫實技術，不容含糊。後來，不想公家介入私隱的畫家，都棄寫實，進行寫意。

◎ 在議論紛紛

【不是畫家】

中國畫家有個非常中國的特色，就是談文學時是文學家，談哲學時是哲學家，論書法時是書法家，甚至在畫畫時也不以為自己是畫家。按古代大多數畫家的身份都不是畫家，他們可能是懂得畫畫的讀書人、失業的讀書人、懂得畫畫的政府官員、退休的政府官員。又可能是懂得畫畫的社會名流、將軍、宰相，甚至是一個懂得畫畫的皇帝⋯⋯總體予人一種「不是畫家才最畫家」的奇異現象。

包括自幼便立志要當一個宮廷畫家的在內，古代的中國畫家，都寧願自己被理解為政治家、詩人、文學家、哲學家、歷史學家的通才式人物。

【都是畫家】

反而政治家、詩人、文學家、哲學家或歷史學家可又樂於以藝術家自居。

中國古代城市規劃長時間領先各國，其中一個主要原因就是一批通才式的地方官員的「美學」政績。大家熟悉西湖蘇東坡的「蘇堤」，白居易的「白堤」，都是帶着傳奇的基建工程。

西方研究美學（理論）的人本身較少從事實際創作。而一眾中國藝術家通通都是藝評家，創作之餘，與之所至便會寫下感受心得，藝術家傳世的畫論（主張／主意）一般都比傳世的作品要多得多……

所以，美學家有時流於空談理論，亦有藝術家往往以個人創作經驗替代理論，陷於好作玄虛之說。總之，不分中外，凡知識份子都好作議論。

中國全民的讀書風氣開發得最早（私立學校在孔子之前已開始；官校在漢代時已很具規模），所以也最早群起議論紛紛。先是春秋的「百家爭鳴」，大家積極地談進社會去，一股勁地濟世；然後是魏晉時代，知識份子努力從社會裏談出來，旁若無人地跟禮教過不去。前者算是「政治」的參與；後者則是「藝術」的醒覺，前後相距差不多一千年。

◎ 說《六法》

之前，繪畫基本上是為「情節」而服務（政治、宗教、宣傳），要不然就是一種附屬性的裝飾活動，藝術品都談不上有太大的獨立性。

直至公元五世紀左右，繪畫活動繼書法掙脫「應用」的性質，晉升為一項可以獨立觀賞的創作活動。魏晉時期北齊畫家謝赫寫了中國（也是世界上）第一部畫論專著《古畫品錄》，將當時流行的藝術觀整理，同時就畫家的創造力和藝術性作出等級分析，逐一評論。謝赫更列出至今仍為中國繪畫創作及鑑賞的六大法則。

六法者何？

以下是謝赫的六法內容：

（引文下方的簡單解釋是作者自己加上去的）

應物象形是也……

《畫草蟲》內的蟑螂　清　朱汝林

一曰氣韻生動是也

一言難盡

這裏可以看到中國繪畫與書法的淵源。古代畫論有關線條的筋、骨、肉的概念基本上都源自書法。最初同時包括描寫的對象及筆觸本身的美感和生命力，很快就發展出類似書法那樣，成為具獨立審美價值的抽象視覺元素。

二曰骨法用筆是也

三曰應物象形是也

寫實要求

四曰隨類賦彩是也

色彩處理

五曰經營位置是也

構圖佈局，包括主題及不同的畫幅

六曰傳模移寫是也

臨摹技術，除了練習揣摩有價值的作品，也關乎古代繪畫傳播及保存的技術（即如今天的製版、攝影拷貝），自有其必要。

唐太宗的「弘文館」就有一個臨摹的班子，專責真跡保存和推廣（分贈大臣）。後來發展至成為作偽行業，又當別論。

又，古人本來就有一種相當高調的文化傳模概念，叫做「述而不作」。原指經典承傳「只管記述，不妄加創作」的戰競態度，但一落到缺乏創造力的人身上，就只剩下「傳模移寫」的工序，對文化的禍害，不亞作偽。）

本書的插圖，便是採取古人的方式傳模移寫。不同之處，是古人利用薄紙覆蓋於原作上，對着光源照描塌寫，而近代人則利用燈箱。這裏則是在電腦屏幕上繪製。

將單一的創作活動分作六個方向來分析，對習慣於分科的現代人來說意義可能更大。當文人畫晉升成為中國繪畫藝術的主流之後，畫家關注的主要都是首兩項：「氣韻生動」和「骨法用筆」。

近代有主張加上標點符號，意義很不一樣，大家儘管參詳：

（一）加逗號

六法者何？曰：氣韻，生動是也。（氣韻，即是生動也。）

（二）加頓號

六法者何？曰：氣韻、生動是也。（氣韻與生動也。）

稍加標點，即成「落雨天留客天留人不天留人不留」的故事。

又，氣韻生動是也，就是「氣韻生動是也」。

這就是議論紛紛！

《六法》由「骨法用筆」之後的都屬於技術範疇，較易理解。值得留意的是其中筆法和色彩不只分開，而且先後有別。意味着線條和顏色並不相混，水墨成熟後又進一步分為筆法和墨法。

剩下的是「氣韻生動」。「氣」和「韻」不一樣，而且都非常抽象，加在一起更加抽象，偏偏卻是評價藝術的最高法則。這樣並非完全沒有好處，至少每一代的藝術家都可以就他們的體會來發表幾乎同樣抽象的意見，顯示每個時代對「氣韻」的立場，藝術也許會因此而永遠帶着「尚待解釋」的新鮮感。

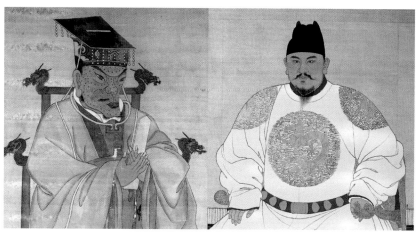

【兩位朱元璋】

右邊這位雍容寬厚，不怒而威，是大家心目中的典型皇樣。

史載明太祖朱元璋臉有麻子，早年生活顛沛，曾經淪為乞丐，又試過入寺剃髮為僧。左邊的畫像看上去神態狡黠中帶着一點點流氓氣，也許更接近真人的樣子。

這兩幅肖像告訴我們，傳統人物畫是有樣板和存真的不同格式，尤其是皇家人物。

藝術上的真實有時很不現實，埃及人那一套真實對於我們來說並不容易接受。但假如我們

像埃及人那樣希望畫 出來的東西要反映「不變」的本質時：

例如水總是往下流 ，眼睛沒有比 更像眼睛，手也不會比 更手，看不見大腳姆

指的 怎算得上是腳！

圖坦卡門陵墓裏的冷漠人物造像可又相當真實了！

希臘的雕刻藝術一直都是西方造型藝術的典範。他們很早就把一隻狗雕鑿到快要汪汪叫的

水平，人像雕刻可還依舊「鎖」在石頭裏。

「十分狗‧不很人」的原因大概是動物容易理解（或誤解），人實在複雜，一直都在揣摩。

當真實只有「十字架」的投影時，一切都虔誠地向「真理」靠攏。古希臘自由奔跑、趕跳、

標槍、擲鐵餅的人物通通回歸教堂牆壁裏（浮雕）候命，直至收到文藝復興的請柬。之後

五百年，神聖的、自然的、寫實的、印象的、抽象的、無象的真實輪流真實。

一時結成一圈，一時稀巴爛，都很真實。

第六章 看得見的 氣 · 看不見的韻

隋代石窟內的高台石刻

（《梁思成文集·卷一》）

「大塊」借風顯現，我們從風中體會大塊之威。自然之威，一吞一吐，鼓動着風雷雨電，陰晴變幻，力量無窮。

「大塊噫氣，其名曰風。」（莊子《齊物篇》）

古人疊土築台，上面建一座觀，除了用來觀敵外，就是觀望天地間這一股支配一切的氣。

「氣之輕清上浮者為天」

古人認為乾也好，坤也好，構成萬物與生命的原質，乃是一股無形的力量——

「氣之重濁下凝者為地」

威廉‧艾克（William Acker）曾問一位中國著名書法家，為甚麼當他寫字時，墨水弄髒的手指要深深扣入大毛筆的筆毛中：書法家回答，唯有如此，他才會感受到氣從他的手臂經由筆傳達到紙上。

（參〔英〕蘇立文〔Michael Sullivan〕：《中國藝術史》，頁96。）

運氣運到滿手墨水，染上身的比寫在
紙上的還要多，艾克遇到的料非儒雅
派的書法家。
不過，無論這位書法家是否達到御氣
的地步，他總算是努力地留下了清晰
可見的氣──豪氣。

莊嚴

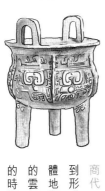

商代 青銅鼎

到形成了超級部落（國家）時，「氣」具體地凝固成為嚴肅的權力後盾（青銅器上的雲氣旋紋）。這是中國造型藝術最壯麗的時期，通過冶煉青銅的技術體現出來。

神秘

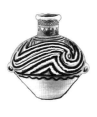

新石器時代 馬家窰陶器

神威莫測的力量在初民的世界裏迴旋。器物上的圖案，不只是裝飾，更是這股力量的象徵。

「氣」無處不在，也見諸造型藝術的發展。這裏是最概括的變化，首先是一股客觀的力量（自然、器物），逐漸變化成為內外感通的質（人物），最後返回整個大自然（山水）。氣運三千年，實際過程當然比這裏看到的要複雜得多。

漢代玉環上的氣紋

相對青銅所象徵的政治權力，玉石由材質、造型乃至紋樣都代表着中國文化最高的道德理念，有專家甚至認為中國歷史應獨立劃出一個「玉器時期」。

精靈

戰國帛畫上的飛鳳

戰國的帛畫、畫像磚都呈現一股流動的精靈之「氣」。這是對生命的探索而形成的鬼神觀。

畫像磚上的精靈

逍遙

然後到了偉大（就藝術而言）的魏晉時期，「氣的崇拜」進入「氣的自覺」，風流人物像一裊輕煙「御氣而行」。

東晉 顧愷之 《洛神賦圖》

現實

敦煌石窟內的北魏藥叉是隨着佛教進入中土的藝術風格，富現實性。

然後中國繪畫便進入了山水的全盛時期。

飽滿

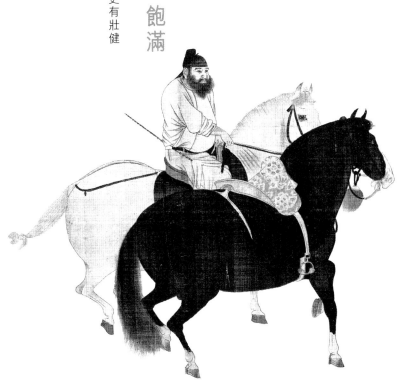

唐　韓幹《牧馬圖》

於是就出現既有壯健身軀，更有壯健精神的唐代人物畫來。

從字的結構上，氣本作

（三代表多，雲流不盡無窮之意）

（《說文解字》）

古人造字很了不起，彷彿預見了日後中國文化這三股分別從自然、社會和個人出發的「氣」，和而不同。讓本來脆弱的生命安頓在天地之間。

魏晉所崇尚神仙式的逍遙和隨着佛教東來那種身軀血肉的現實，兩股上、下不同的「氣」之所以能夠相接，靠的不是畫家，而是早於戰國時代偉大的思想家孟子所提出那股匹夫立地頂天的「浩然之氣」。

正氣

這「氣」不容易説得明白，卻也最重要。客觀的政治環境是漢代奠定了儒家的法統，思想上發展到從個人出發，超越個人生命，與天地間最高的力量匯合成為一股「沛然莫之能禦」的「正氣」。換言之，是人處於天地之間，從踏足地上（現實），貫通頭頂青天（精神）的氣魄。

天地之氣，還於天地，日後中國山水畫就在這種觀念下發展出來。不僅囿於風景的含意，而囊括輕飄（如魏晉富道家色彩的藝術）與充實（如敦煌壁畫內的佛教藝術）乃至道德上的「浩氣」（孟子）。形成中國文化所獨有的「泛氣」傳統，無論具象或抽象的造型，從詩歌文學到書畫音樂，凡體現出一種節奏（或系統）都被視為「窺探」到「道」的成就。

對藝術家來說，最大的創造，叫做「契合」。

契合‧‧‧‧‧‧‧‧‧‧‧

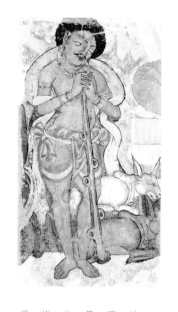

伏生原是秦代博士，入漢後朝廷重修典籍，伏生當時已屆九十高齡，無法應詔，朝廷於是派專人前來學習，伏生親自講授，致令《今文尚書》得以流傳下去。看他以瘦弱的雙臂，支撐在几案上，勉力講授的樣子，完全是一種「為往聖繼絕學」的士氣。

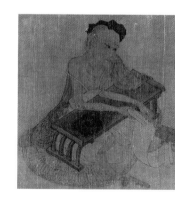

這是新疆出土的佛教壁畫，可以看到淵源自希臘藝術那種「人體是美的容器」的概念所發展出來的大Ｓ形身段。另一幅同樣是唐代時期，傳是王維所作的《伏生授經圖》。

詩　故　敍　之　曰

唐代書法家懷素在草書《自序帖》上，一筆而下的氣。

「氣」最先用於品評人的精神氣質和儀表風尚，繼而用於文學的批評和創作，最後在視覺藝術上散發。

此後，或盛或衰，一直不散。

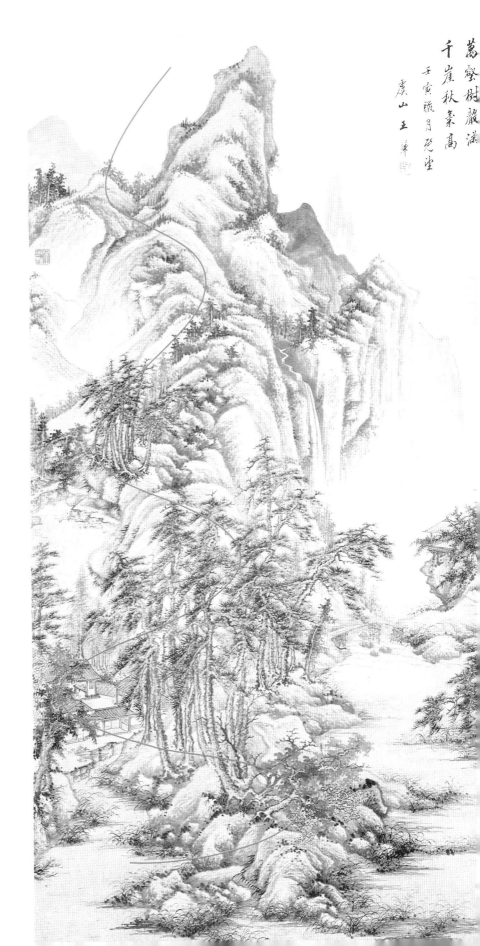

萬壑樹毚滿
千崖秋氣高
壬寅臘月砚坐
虞山 王翬

山水畫上所呈現的大自然之氣

《萬壑千崖圖軸》清 王翬 軸 紙本設色 縱 177.5 厘米 橫 38.4 厘米 首都博物館藏

從唐到清相距千多年，懷素工書，王翬善畫，風格迥異，氣同樣也在流動。

看山川如血脈，土木如肌膚毛髮，除了一套風水之說外，主要還是生命力氣無處不在的觀念。故此無論表達的是甚麼，傳統中國書畫都以運筆滯結為忌，因為都是死氣。

氣可賦於形，也可以存於無形。稍後，我們便會看到元代大師那股只可以意會而不可以言傳的「氣」（見第十一章〈山水工程（無）〉），有人將這種看不見的「氣」叫做「韻」。但「氣、韻」卻又在本質上有一點點的分別。

「韻」便是「韻」，不但不以氣勢力雄見勝，更容不得半點邪氣。

102

雖然「氣」基本上以正面價值來理解，但並不絕對。山川脈絡中既有正邪剛柔的氣，也有倒行逆施的「邪氣」；大氣磅礴固然有，卻也有偏促狹隘的「小氣」，沾之不但難成大器，更是道德上的過失。

隋 山東徐敏行夫婦墓 伎樂壁畫

◎ 看不見的韻

有人認為「韻」是中國文化藝術的最高點，是在與自然對立的人工創造中，達到滲透着自然情調。傳統以「雖由人作，宛自天開」來形容園林之美，就是這種又和又諧，自然而然、各安其所、恰到好處、渾然天成、雋永恒久的韻味……妙不可言，也看不見。

氣盡可在運動、節奏上去體會和找尋例子，韻卻不打算讓我們一目瞭然。

韻源于樂（音韻），中國最早涉及美感的文章是和音樂有關的。

魏晉時代有個酷愛音樂的爸爸和兩個文才出眾的兒子。爸爸是曹操，打仗例必引吭高歌，死時指定要葬在銅雀台前，每月朔望（初一、十五），要宮女在台上歌舞如昔，讓他老人家繼續欣賞。

曹操的兩個兒子大家都熟悉，曹丕和曹植……

「文以氣為主。」哥哥曹丕在《典論‧論文》裏這樣說。

104

「聆雅琴之清韻。」弟弟曹植在《白鶴賦》裏這樣說。

曹丕後來做了皇帝，文韜武略。字裏行間的「氣」，着意於流動雄健的生命力。

而曹植沒有秉承父兄的政治魄力，但更加喜歡音樂，是個十足藝術家型的貴介公子，聆聽的自是溫婉動人的樂章。

一道是雄健力強的「氣」，一陣是婉約多情的「韻」味。

兩者交加，是否相當於「氣韻」，歷來說之不盡。曹氏兄弟走在一起時矛盾多多，可見氣、韻並不一致。

「異音相從謂之和，同音相應謂之韻。」（劉勰《文心雕龍·聲律篇》）

劉勰指出不同的音符（或樂器）互相配合的叫做「和」，相同頻調此呼彼應便是「韻」。他的提示是「共鳴」，這個最得體的形容，在一切都還原到物理現象的現代世界裏，已失去美學上的莊嚴。

又，在徐復觀先生的《中國文化的藝術性》裏提到日本人大村西崖所說：

「作者感想之音，傳餘響於作品中，如有可聞。」

繪畫上的「韻」比抽象的音樂更難觸摸：是畫家沒有彈出來，我們已經可以聽得到的音符；用眼睛去看卻又並不依賴眼睛去欣賞的美感。

當初謝赫寫下《六法》時沒有怎樣正面解釋「氣韻」，大家也沒有爭議，照看當時社會對氣韻已有一個時代性的共識。基於謝赫本身是個傾向寫實的畫家，故此第一代的「氣韻論」應該是從較客觀的寫實主義出發，而且單指繪畫中的「人物」（山水畫要到中唐才甦醒）。謝赫也想不到，日後「氣韻」會遍及山水，花鳥，且由外至內，由客觀到主觀；或以筆力論氣，或以墨色論韻等等理論，像雪球一樣在沒有盡頭的歷史長坡上滾下來，越滾越大。

中國藝術一直將「氣韻」置於合乎「道」（德）的範疇，自然界中更能反映、配合、引動或發揮這種內涵的事物，都會成為文學和繪畫熱衷的主題。例如梅蘭菊竹等所包含的完美（君子）意義，藝術家以表現箇中韻味自況、自勉、自律，甚至自負。而是否成功，則要待作品完成才能判別。

就此而言，「氣韻生動」並不算是創作法則，而是鑑賞心得。藝術家並無為「氣韻生動」拿起筆來創作之理。

所以，「氣韻生動」在《六法》中雖然位列最先，但無論在創作或欣賞都應該是最後的結論。

十世紀張彥遠的《圖畫見聞志》有這樣的看法：

「自古奇蹟，多是軒冕才賢，巖穴上士，依仁遊藝，探賾鈎深，高雅之情，一寄於畫。人品既已高矣，氣韻不得不高；氣韻既已高矣，生動不得不至。」

作者將氣韻放在生動之前，指的不是技法，而是創作者和觀賞者雙方的人格。

理論上每一幅傳世的名作都有看得到的氣和看不見的

韻

明沈周的《雨意圖》（局部）充滿水墨韻味

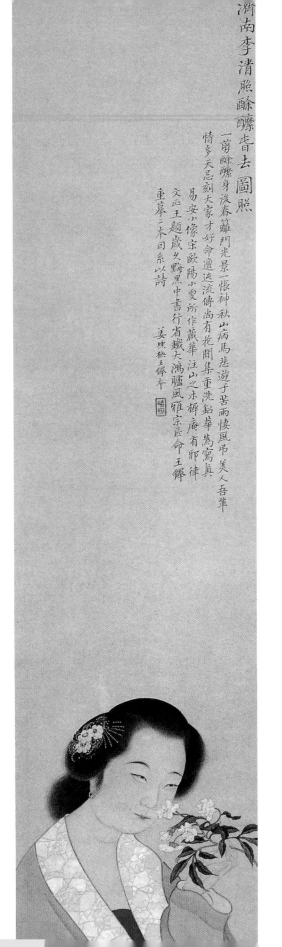

濟南李清照醲醳香去圖照

一剪梅醲醳身後春籟門光景一悵神秋山病馬悲遊于苦兩懷風吊美人吾筆
情多天忌刻大家才好命遭迭流傳尚有花聞集重洗銘華為寫真
易安小像宗歐陽小夏所作藏華汪山之不辭庵有耶律
文正王題歲久駒黑中書行省鐵大渼疆風雅宗匠命王鐸
重摹二本同系以詩

姜思榕王鐸今 印

中國繪畫的人物，很多時都以無表情的「中性」面目出現，畫面只提供暗示。悲喜苦樂，但由看的人自己詮譯。

氣韻在乎作者，也在乎觀眾。與西方藝術放在一起，中國繪畫是「你看怎麼樣」，西方繪畫是「看我怎麼樣」，不宜混淆，也無必要比較。

中國就謝赫所處的時代開始，氣韻始生於形似（在自然中獲得），從生命力（氣）進入精神內涵（韻）。長期發展下來，藝術創作逐漸走向將精神與物理對立的位置。本來從自然（造化）中尋求精神，結果精神卻日漸離開自然，集中在筆力論氣、墨色論韻上做功夫。若自然給養的生命力一旦消褪，韻味也難免索然。

洋氣

西方藝術力度十足，古希臘的壯麗悲劇，盪氣迴腸。

拉菲爾的聖母甜美動人，美得太明白，可未必韻味無窮。

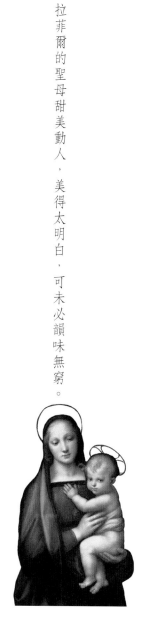

米開郎基羅魄力懾人，一股氣當之無愧。

莫蒂里安尼的人物

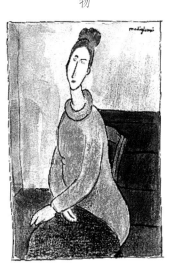

好憂鬱，也太憂鬱。

要數韻味大概是波提切利，這位被譽為「中世紀最後一位線條大師」，畫面上的每個細節都不掩淡淡的憂愁，令人看了產生一種說不出的滋味，算得上是韻。

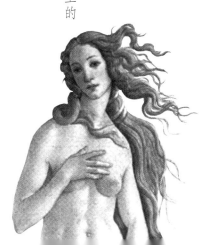

酒

「帝女儀狄作酒而進於禹，禹飲而甘之，曰：

『後世必有以酒亡其國者。』遂疏儀狄而絕旨酒。」（漢·劉向《戰國策》）

◎ 喝得甘美，卻擔心會怠誤蒼生。大禹銅鐵一樣的意志，治得了水，治不了水釀出來的酒。後世昏君，照樣「亡其國」。有人認為昏君發昏，許是中了酒器銅綠的毒，未必關酒的事。大禹不知道自己貴為一國之尊的「尊」字，就是一手舉起整副釀酒工具得意洋洋的樣子。

孔子就越喝越有禮，國立最高學府（國子監）的校長叫「祭酒」。

中國酒讚文章，天下第一：借酒佯狂，中國文人亦罕有敵手。昏君屢飲屢亡，中國歷史卻比誰都悠長。

所以，勸人戒酒，不如勸人不要只是飲酒。

這是殷代金文的一個族徽。一族都在釀酒，怎戒？

◎當初佛、道尚在角力的時候，各自聘請畫家將對方畫得酩酊大醉的模樣，以示：「看這副德性，哪裏是個修道之人！」

出乎敵我計算，醉醺醺忽然被褒為很率真。於是，藝術家和藝術品，便大條道理地醉作一圖。

◎《唐朝名畫錄》中，推舉唐代第一高手並非王維，亦非吳道子，而是張璪（生卒不詳）。

傳張璪身懷絕技，畫樹有「兩手」，能左右開弓，雙管齊下，一筆劃出「潤含春澤」的生枝，一筆劃出「慘同秋色」的枯枝。

有一次，張璪作客於監察禦史陸潘家，飲完又飲之後，在座上二十四賓客面前「發功」作畫，氣勁逼人。

「毫飛墨噴，捽掌如裂，離合惝恍，忽生怪狀。」在驚濤中，畫面即化成「松鱗皴，石巉岩，水湛湛，雲切渺」之境。當下滿座皆驚，著名畫家畢宏問他到底有甚麼秘訣，張璪傲然回答：

「外師造化，中得心源。」

（畢宏很受刺激，從此擱下畫筆。像小達文西的老師維洛基奧發現徒兒比自己了得，改行雕刻；小畢加索的才華令他爸爸封筆一樣。）

張璪「忽生怪狀」的作品沒有留下，卻給我們留下了中國繪畫理論中最最重要的心法，以及他無酒不歡、每飲必豪、豪邁地飲的性格。

又，唐朝畫家王洽好酒，三杯下肚，催出豪情。不單只髮髻蘸墨，連頭顱也「潑」在墨汁中。然後「水髮」亂舞，烏雲黑雨地潑一番之後，畫幅上山是山，樹是樹，流水淙淙，惟妙惟肖。運動中，王洽整個人無處不黑，故又名王墨。

這些大氣磅礴的傳奇，也許放在談論〈氣〉的一章更恰當，放在這裏主要是懾於大師喝酒的那股勁。

劉伶揚言願為杜康死，杜康本身就是個劉伶。風流李白，晚年甚至要解下腰間珍貴的寶劍典酒，張旭飲後隨街狂奔疾走。氣度如停淵臨嶽的范寬飲，李寒林三十多歲便飲死在寂寞旅途中。文雄歐陽修，「六一居士」中便有一壺酒。土羲之當日若不醉，天下即無《蘭亭序》。

114

藝術家，讀書人都相信酒性相當於才性，又或者能「銷萬古愁」。

王昭君，彈看飛鴻勸胡酒，看洋人喝酒。

◎《西洋社會藝術進化史》裏用了不少篇幅去敘述浪漫變孟浪的過程，總括來說：

第一代的浪漫英雄像拜倫、貝多芬，澎湃浩瀚。

第二代的浪漫英雄，氣概都磨在紅磨坊。

第三代的浪漫，說甚麼都可以，就不能算是英雄。躲在酒吧角落裏拼命把啤酒罐和自己的生命捏到扭曲，最後丟進廢物箱裏。

三代都能飲，越飲越洩氣。傳統上自覺澎湃的精神是用酒澆出來的西方文化（希臘「酒神」文化），卻認為酒精管不了事。

◎ 故事比大禹還古老，話說當初原始部落的祭師就是一盞迷狂（酒），一盞苦澀（藥）來通天徹地，大家帖帖服服。

「天之美祿」（酒）可以麻醉最大的痛楚，卻未必可以解決最小的問題。苦澀，祭師不輕易給予，一般人也不願意去嚐，大家唯有一路將舞，把徬徨甩開。每一個不能停下來的社會，每一種失去冷靜的心態，都是這一盞精彩的迷狂。

要麼你有通天徹地之能，要麼你是那時候的中國人。可以呷一口迷狂的酒，也可以坐下來平靜地沏一杯茶。

《蕭翼賺蘭亭》（局部）唐 閻立本

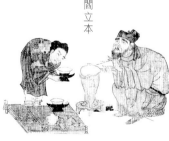

◎ 也是唐代，陸羽耐心地等待「天下第一泉」，燒開一個個的蟹眼水泡兒，將茶泡進他的空靈境界裏……

茶，本就是苦澀的藥。中國繪畫史，之所以不叫做「中國喝酒史」，原因就是這一杯茶。

必要時，可以醉醺醺地在酒精築起的牆壁內起舞；必要時也可以從茶的苦澀中獲得觀照生命以至世界的冷靜。

◎ 豪邁和睿智，都是水，文化的本色令它成為酒或茶，藝術的自覺令它成為 **水墨**。

古代書畫家通常高壽，喝兩杯總會有，卻斷不是釀出來的。

水墨

第七章

墨水 和 水墨 · 紙

「書畫同源」說是水墨出現之後才熱烈起來的。水，卻可能是書法和繪畫的最大分別。

墨加水是墨水，墨水再加水才是水墨。

一個是物理學上的發現，而另一個則是美學的實驗。

水墨出現之前，畫面上的線條，無論是柔是剛，像蠶絲、鐵線，一直都以完整、均勻、穩定的節奏在畫面上流動，所用的就是濃度適中的墨汁（顏料）。直至進入唐代中期，中國繪畫開始了一連串的實驗。

118

◎ 減顏色

在金碧燦爛的年代，首先的實驗卻是大幅度削減畫面的顏色，同時又大幅度提昇線條在畫面上運動的速度。帶頭的是後來被尊為「畫聖」的吳道子（690-760），曾經當眾替巨大的佛像添上光環，大筆一揮，即「圓光立就」，圓滿無缺。又曾在開元寺作佛教地獄變相圖，逼真得令人感到遍體生寒、鬼聲啾啾，一時間長安城中屠戶唯恐墜入無間惡道而紛紛改業。

據載這位皇家下令不得隨便替別人動筆，市價屏風一片值金二萬的大師「落筆雄勁而賦彩簡淡」，往往因繪畫速度太快而出現脫筆的現象，但所畫人物（這時候山水畫仍在醞釀中）卻更加顯得神氣活現，像要從牆壁中蹦跳出來（脫壁而出）、衣履飄飄「勢若旋風」的視覺效果。將缺失的畫面視作完整，不但別開生面，也顯示出「唯創作者才能決定在甚麼時候完成」的概念。

吳道子創出這一路大開大合的「疏體」筆法，即時掀起一股任情使性的「吳裝」風格。

◎ 有一天

唐代的玄宗皇帝召來兩位當世最著名的畫家李思訓與吳道子，命他們分別在大同殿內兩幅牆壁上繪畫出嘉陵江三百里的景致。李思訓細工琢磨了一個月，終於完成了碧綠輝煌的山水傑作；而吳道子則作風豪邁，一夕斷手，在期限前的一晚，拿着一桶墨汁連掃帶潑地在粉白的牆壁上，潑出浩瀚的連綿煙波來。

（《不只中國木建築》頁110）

吳道子的創造性表現被史學家視為中國繪畫的一次「浪漫運動」。事實上，也正因為這種將**筆**鋒接**觸**畫面的力度和速度自由靈活地運用，中國繪畫才真真正正形成筆觸的完整概念。也將傳統的**描**繪，進一步變成更加主動和自由的描**寫**。

水
和
水
墨
水
和
水
墨
水
和
水
墨
水
和
水
墨
水
和
水
墨
水
和
水
墨
水
和
水
墨

◎ 大匯演

開元年間，將軍裴旻請來吳道子繪製東都天宮寺壁畫，吳拒收潤筆，條件是希望親睹大將軍露一手劍術，以壯運筆氣勢。裴將軍當下拔劍展示高超武藝，劍氣翻騰飛舞，攝人魂魄，圍觀者無不驚慄（記有數千人圍觀，好像誇張了點）。

將軍在一片銀光滾動中霍然而止，翻手甩擲，劍如閃電上竄天空。書裏形容得非常精彩，說將軍氣定神閒「手執鞘承之，劍透室而入」，正插入劍鞘中，分厘不差。大家看個目定口呆，而吳道子則因將軍劍勢放筆，「有若神助」，淋漓直落，俄頃即完成壁畫創作。

這還不止，吳的書法老師張旭當時亦在場，在裴、吳演練絕技時，也在另一粉牆上同場加演「狂草」一通，大呼痛快。事後，都邑士庶皆以有機會在一日中目睹三絕為幸云云。（參《唐朝名畫錄》、《圖畫見聞誌》）

這次「三絕」匯演，包括：武術、舞蹈、書法和繪畫，再加上運動中引腔長嘯（音響），都由一股氣來作成，不啻是一個「不同藝術媒介聲氣互通」的公開宣言。

開元之治，國富民強，藝術當然意氣風發。

張旭曾表示，在聽到敲擊及管樂的演奏之後而加深運筆的體會，

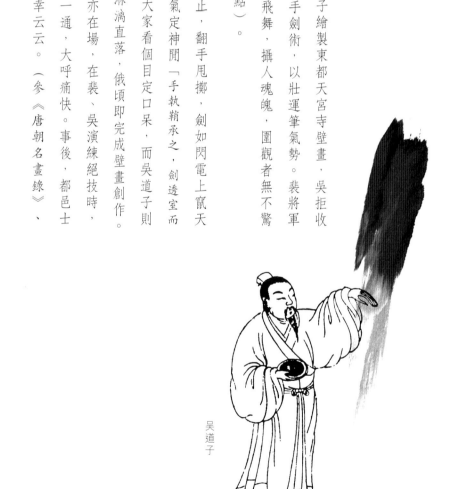

吳道子

又親眼見到公孫大娘舞動劍器，從中窺探到韻律的菁華，終於成為一代草聖。唐代大書法家顏真卿兩度到洛陽求法於他，吳道子初亦從張旭學書法，最後成為繪畫宗師。也許都是同一枝筆，在不同才性發揮中成為書法的筆和繪畫的筆。

這個時代真幸福，藝術用不着太多理論，就讓一把寶劍給挑動起來。

出自唐・張旭《草書古詩四帖》

◎唐代文學詩歌的實驗和創造不在話下，假如將草書看成有點像豎起來的番文（希望書法家不要介意，兩種截然不同的書寫系統實在也不能這樣草率比較），在第三章〈有這麼的一條線〉裏，我們曾經看過中國的線條和束來的面塊在河西走廊相見歡，另一位唐代大書法家張芝所創的一筆書，相信多少也曾受到番文連寫的影響。

漢唐的確是中外兩個偉大文化系統會晤的盛期，偉大的文化，是無懼開敞和吸收的文化。

看大家熟悉的唐三彩，原本是陶器上釉色的過程中所造成不可預計的流動。

在精美的作品上面行其「意外」作創作目的，信心之大，凌駕於任何一個朝代。

如此，吳道子的創新已不僅只是一個藝術家個人的歷程，而是邁開整個大

實驗時代的其中一個步伐了！

於是也就出現了傳為詩人王維的另一個「破墨」＊山水的嘗試，這一次，

則是增加墨汁在絹帛上的運動，同時減低墨色的濃度，以往用墨描繪的種種稀

釋「失誤」，在畫面上營造前所未有的美感效果，靠的就是水。

於是，中國繪畫就由古樸的線條，挾着吳道子那種以筆鋒「接觸」畫面的速

度和力度為訣的「筆觸」，一併進又是詩人又是畫家用水墨「渲染」的天地裏。

＊破墨：以不同水份，較濃或較淡的墨色破入原先的筆墨上。

◎ 不過是墨汁加上一點水，這個世界，從此出現了一種既不是顏色、也

是一切顏色的顏色，「元氣淋漓障猶濕」（杜甫句），水墨一下子把帶着裝飾

性的平面，在筆（線條）墨（韻味）齊施的創作中，化入了物理和精神兩個

空間。千多年之後，已經很少人對水墨的發展感到困惑，在最最豐盛燦爛的

時代，斗膽令天地無色！

墨再非墨，而是運之即具「五色」的眾色之母。墨本非色，而是世上最複

雜的顏色。

◎ 中外藝術可以平衡討論的絕無僅有，唐代，可能是唯一的一個相當於西

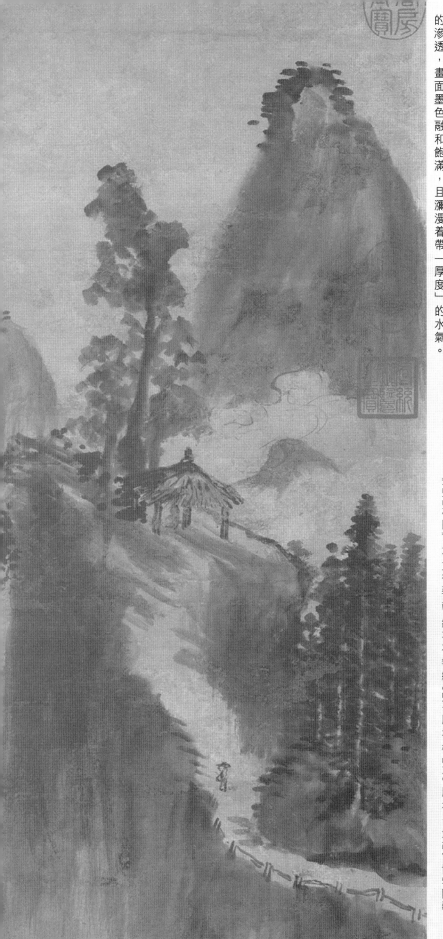

方的「古典」時期。勇於進行實驗的時候，也就是「法度」完成的時代。

古書論墨，有非常的說法，上佳墨色要「漆黑如童子睛」。小孩子的眼睛，並非最漆黑，也並非最潔白，卻最清澈分明。

唯孩童心靈，像紙一樣純淨。

《高高亭圖》元 方從義 軸 紙本水墨 縱 62.1 厘米 橫 27.9 厘米 台北故宮博物院藏

在仍溼潤的墨色或水份上施加墨色或水份，作濃破淡或淡破濃的滲透，畫面墨色融和飽滿，且瀰漫着帶「厚度」的水氣。

紙

Paper 這個字源於古埃及的莎草紙（Papyrus）。真正的紙是中國人發明的。指南針、火藥、造紙、印刷四大發明其中兩項就和紙有關。

馬可勃羅回到歐洲之後，沒有人相信他的遊歷，直至他僥倖地翻出一張沒有花掉的「外幣」——元代銀票。這張小黃紙，後來燃點起歐洲的全民知識普及運動。

就算不因為鈔票，大家也應該對一張紙刮目相看。

今天我們拿着的是一本書，而不是拿着一隻龜或捧起一個鼎來閱讀，就是因為有了紙。

紙的發展涉及的範圍很廣，這裏只隨便談談紙和文化、繪畫的一些關係。

讀龜

今天我們從右至左直行閱讀，明顯地保留
當初在竹簡書寫，然後成冊的習慣。甚至
書籍的頁面格式及行距都帶着竹簡痕跡。

讀鼎

讀書

正如「蒙恬（秦）造筆，蔡倫（東漢）造紙」的說法，筆、紙縱非他們所發明，也應該是因為他們的改良和推廣而發展開來。

紙隨簡出，從右至左的書寫，就明題地保留當初在竹簡書寫，然後成冊的習慣。（左手執簡，右手落筆，於右首向左順列。）

當東晉政府頒令一切公函文書都用紙取代縑絹時，從實際處理到發揮，紙幅都無「簡」單限制，便於書寫，於是馬上出了王羲之、王獻之兩父子，中國書法藝術也正式展開。

唐代紙絹並用了好一段時間，繪畫基本上依然以絹帛為主。原因大概是：

128

（一）要名貴——紙較便宜，唯上層社會要名貴。繪畫有一定的裝飾成份（如畫屏等擺設），故仍以縑絹為主。

（二）紙幅細——尚未流行大型紙模，紙幅書寫便利，卻不宜繪畫發揮。而且小尺寸的畫亦未普及。

（三）慢慢來——既然縑絹名貴，自然不是一個普通讀書人隨便抒發的媒介。繪畫作為精緻的文化活動，由上而下，需要時間緩緩滲透。（唐代貴族和宮廷畫家人才濟濟，平民畫家卻不多。）

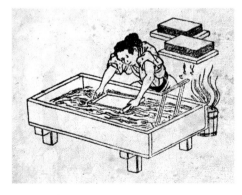

造紙技術傳到日本。

雖然未普及，現存最早的紙張印刷品是唐代的佛經。現存最早的紙本作品也是唐代韓滉（723-787）的《五牛圖》。

經文關懷眾生不用說，在封建森嚴的時代，韓滉以一個上層貴族而表現出「下馬問農事」的性格，巧合地兩張紙都帶着一點「悲天憫人」的色彩。

《五牛圖》以緩慢且較粗澀的筆觸，基本上同色調而不同彩度變化的方式將幾頭耕牛的皮膚質感、純樸造型乃至筋骨結構都表現得十分出色，在寫實之餘，同時帶着一種自然純樸的情調。

這張作品一直都受到推崇，事實上它也許應該得到更高的歷史地位。

例如這是最早的紙品繪畫、也是在現存唐代作品中最富民間風情的作品。

又例如唐代《歷代名畫記》及宋代《宣和畫譜》都給予高度的評價，反映出古代封建社會，貴族與平民之間未必如我們想像中存在那麼大的隔閡。也反映出古代知識分子關懷社稷的優良傳統。

韓滉貴為右丞相，而甘事「治水養魚」，為民謀福。其胸懷，也像畫中耕牛那樣碩大。看看這些牛隻的眼睛，便足以令我們感受到畫家那份感情是如何濃厚。

◎ 唐代之後大型紙張的出現，唐末徽州精製的紙張名聲大噪，南唐李後主特意建造「澄心堂」來收藏，便是著名的「澄心堂紙」，這種紙標誌着古代最高的造紙技術，已提昇至被獨立鑑賞收藏的範圍。不過，真正影響書畫發展的，則是紙幅尺寸的增大。

五代紙模長近一米（遼寧博物館藏有宋徽宗趙佶一篇千字文，長達三丈餘，中無接縫），在客觀條件改善下，繪畫書法從絹素及壁畫的製作陸續轉移到紙張上。

紙模長近一米，就用筆而言，正好發揮前臂的縱橫運動。畫家縱然不再像在牆壁前虎躍翻騰，幾幅紙拼在一起，也足夠揮灑自如了。

紙進入繪畫世界所產生的影響，比一般的了解為廣闊，也更為微妙。紙十足一張新的藍圖，不唯本身嶄新，建構出來的文化面貌也新。

◎ 首先是的立軸在這個時候開始普及。雖然現在大家已覺得沒啥特別，但這種誘導我們的視線作垂直運動的窄長條幅畫面，至今尚未在中國以外地方出現（古埃及和西方反而有紙草及羊皮的手卷）。相信多少與中國的書寫形式有關，一些專家指出很可能是淵源自佛教幡幢，但事實上早在佛教東來之前，中原的酒旗也已高懸多時了。

總之，立軸非宋人發明，而是宋代建築和傢具都有向上增高的趨勢，闢出寬敞亮麗的廳堂，懸掛窄長畫幅，最好不過。

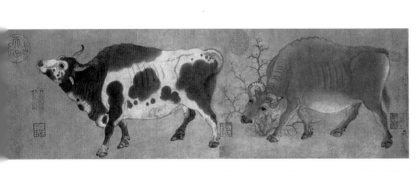
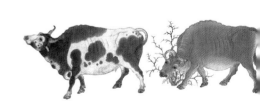

《五牛圖》唐 韓滉 卷 紙本設色 縱 20.8 厘米 橫 139.8 厘米 故宮博物院藏

中國立軸一般比例大概在長寬 2-2.5:1 之間（有時也會長達 3:1）。大概就是一般紙的長寬尺寸。宋代建築專書《營造法式》規定版門廣與高方（門高一丈者，每扇不得過五尺）。目前書畫用的宣紙恰恰就以 1:2 制度。紙幅，到底是為了配合一塊隔扇而定，又還是窗牖為一幅畫而推開，工程學者和藝術家的看法大概很不一樣。

再者，小橫披據說也是由宋代米芾父子開始的。這是一個關注展示和欣賞的時代，由民間，也就是文人的室內設計（或者應該叫做文化生活空間）概念而主導。

往後掛軸、橫披後來居上，比手卷更為流行。

如果以上所說的和紙介入繪畫無直接關係，以下的變化可就更加曲折了！那是元代，紙終於全面取代絹素成為主要運用媒介。

按北宋滿幅大壁的縑帛創作，到元代清貧文人挾着片紙入山，觀照着落寞的生命。前者本以官宦朝貴的宮室裝飾為前題，因結構巨大，不論富貴、詩意及文學性創作，即使是和樂昇平的畫面，都帶着一種為一定距離遠觀而產生欣賞上不可觸及的冷漠（大家到博物館轉一圈，便知其冷）。詩意一點說，有點類似當我們踏着滿谷秋葉，四周火紅喧鬧，卻正是一片寂靜、涼意滲人的相對感受。

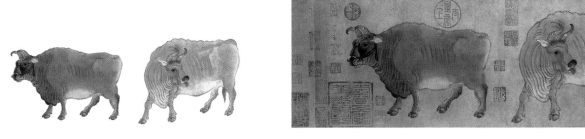

反過來，真正處於文化低溫的元代文人畫家，在片紙上進行艱難歲月的傾訴，倒又令觀賞者仿似聽到畫家在對自己細語的親切溫情。元代四大家之首黃公望曾經表示，用少許的藤黃加入墨汁裏作畫，筆墨便會隱隱泛出暖意。果真如此，孤獨的元人畫風也就添上一點豁達了！

元代文人以較小尺寸的畫面來表達自然及精神的自由空間，為中國畫所帶來偉大的「意境」，說是片紙居功，很難說得通，卻又是不爭的事實。

書法本來就寫在紙上，再在紙上寫起畫來，連帶催生更多渲染技巧及筆觸皴法，書畫合流，固理所當然。

◎ 在物理上，當一滴墨汁落在富散發性的紙上，便會不停滲透，直至內外張力取得最後平衡時，便是一塊「墨跡」的形狀。同樣的運動將因絲毫的差異而出現不同的「墨跡」來，結果是充滿不可預計性。

中國水墨最後在元代安頓於紙上，靠的是將客觀的「一滴」變為主觀的「一筆」，在力馭其「不可預計性」中，紙上河山因而顯得特別淒滄。

◎ 筆墨在紙上的流動，在元代之後進一步被視為「見得到的韻味」，而墨汁在紙上「不可預計的滲透性」，到了十八世紀乾隆時的書畫家手上升級為「可表現的技術性」，他們用柔軟的羊毫筆在生宣紙上書寫及繪畫線條，以克服困難作為優越的藝術成就。結果亦「不可預計」地從精神滑入物理的意趣上，導致花鳥興盛而山水沒落。

按：羊毛和羊的性格一樣溫順柔軟，彈力遜於兔毫，並不容易控制，明清時代發展出軟健不同的「兼毫」，不少書畫家可依然選擇用軟的羊毫筆，在極易滲透的生宣紙上，用蘸飽水份的柔軟筆鋒，一筆便畫出一瓣通透玲瓏的花葉、鳥羽。理所當然的一個花鳥時代。

中國古代的造紙技術發展得比我們想像的更多姿多彩，漢代一張普通的麻紙，就要十一個工序。宣紙從原料到加工須經十八道工序、一百多道操作過程。

紙的種類和製造技術，不能盡錄，然而在書畫上，紙最偉大的性格卻可能只有一種，就是令大家在欣賞的過程中「忘記」它的存在。

《儒林外史》中描寫王冕自學畫荷花，大功告成，整幅荷花看上去，如生採下來，然後說「就是多了一張紙」。

於是，不禁又使人想起中國建築中的「一家之主」——柱。一切空間都靠它扛起來，卻往往被指為阻礙一切的空間。

偉大的《儒林外史》，就這一句最無良，斗膽黑字白紙寫下來。

＊

＊

＊

約在十二世紀，紙經阿拉伯傳入歐洲，之前中世紀的精美聖經是寫在羊犢皮上的：一隻羊可以提供八小頁羊皮紙，一本新舊約福音抵得上一個大牧場，貴重到要用鐵鏈緊扣在桌上，扉頁要用鑰匙才能打開。

嚴格來說，基督教文化一直到文藝復興，除了聖經之外並沒有「書」的概念。沒有類似「科舉」的制度，沒有紙也不會造成太大的不便。至少在古代如是。

【薛濤箋】

詩人筆下的長安婦女擣衣、磨麥、椿米餅、克盡婦德。成都有位女子卻在擣樹皮。她叫做薛濤，擣的是成都盛產的芙蓉樹皮（唐代成都因此又稱蓉城）。

薛濤（768-831），本是個系出名門的千金小姐。以前的故事，一旦「家道中落」，照例難逃更不幸的「淪落風塵」。容貌娟好兼且文才出眾的閨秀，就這樣變成浮沉在當時社交圈的名媛。薛濤雖淪為妓，依然很有個性。她以芙蓉樹皮為原料，然後將成都百花潭水研和紙漿，再擷取芙蓉花絞汁，製成一張張透出淡脂粉紅色的紙箋，當時的人稱之為「芙蓉箋」，或乾脆叫做「薛濤箋」。

薛才女不但造紙，而且更將自己所作的詩寫在箋上。當時四川名士，包括我們熟悉的杜牧、劉禹錫、白居易等著名詩人，無不為之傾倒。

平臨雲鳥八窗秋，壯歷西川四十州；
諸將莫貪羌族馬，最高層處見邊頭。（薛濤《籌邊樓》）〔唐代邊境駐軍設防的望樓〕

後世「才女」風塵如舊。已無薛濤柔情、英氣兼愛國了。

現存最早的紙比蔡倫向國家申報的早約十年（約公元93-98）。傳統習慣都說東漢蔡倫造紙，縱然不完全是蔡倫發明，紙也應該是因他而推廣。在此之前，中國人主要都是用刀在竹簡上刻劃來記事。新鮮的竹簡，刮去青色的竹皮，叫做「殺青」。竹簡刻字，不住冒汗，以後書籍出現了，依舊叫【汗青】。

136

《史記》記載戰國學者惠施旅行時，以五輛車子載着隨行帶備的書籍，「學富五車」，很了不起。

東方朔寫給漢武帝的一封信就用了三千塊木簡，還要勞動兩個大漢送信，而武帝足足看了兩個月。寫信、送信、看信的和竹簡都冒汗。

這是謹慎而又細心的書寫年代，不會充斥着無聊文章。宋代文天祥慷慨激昂地「留取丹心照汗青」，一直名垂【青史】。

紙的普及化主要依賴兩股力量——宮廷和教廷（古代中國的宮廷也就是教廷，古代西方的教廷也就是宮廷）。政府搞科舉，宗教搞推廣（抄佛經），不管在家或出家都需要紙。

經過一輪抄經作業，中國在漢代就開始出現加上一種檀香科的樹皮（黃檗）染作的黃色紙張，讓長時間抄寫佛經者減輕眼目疲勞。

黃檗的香味，使人頭腦清明；味道苦澀，可防蟲蠹蛀蝕（古代建築選取名貴木材，亦有同樣功效）。

黃為正色，這種染紙的方法就叫做「潢」、【裝潢】的「潢」——顏色帶黃的染紙。（漢‧劉熙《釋名》）

開科取士，造紙業焉得不繁榮。唐大中年間，國家圖書館及大學（集賢書院）年耗紙張多達六萬張。用一張紙來保留及傳播知識，需要的是一枝筆。用六萬張紙來保留及傳播知識所需要的是【印刷】。

山裏人家底事忙？紛紛運石選新樣；
沿溪紙碓無停息，一片春聲撼夕陽。

清代詩人趙廷揮有這樣的詠紙詩句，只要不涉及環保，大概便是人類文化最樂於見到的夕陽。

第八章 山水

工程（有）

山曾經是襯境，水曾經是裝飾，山水曾經只是幅地圖。

中國畫家以大自然的山水為生命和藝術的本源。但山水卻不等同自然，而是昇華了的自然。

藝術，沒有最後的理由，卻有最大的原因——將每一種受時空限制的情感，昇華到不受時空限制的層次上。

「昇華」，是人為的，包括自然。

【例】

有一個人，苦苦經營了數十個字，結果大家都認為非常自然，自然到不得了。這個人是唐代的柳宗元，數十個字「昇華了」成為一首叫做《漁翁》的詩。

漁翁夜傍西岩宿，曉汲清湘燃楚竹。
日出煙消不見人，欸乃一聲山水綠。
回看天際下中流，岩上無心雲相逐。

蘇東坡很喜歡這首詩，卻又認為「山水綠」已經大功告成，最後兩句大可刪去。「欸乃」只一聲，越過了一千二百年，大家到現在還在討論最後那十四個字。

自然從來不介入這種討論，關心永恆的是人類自己，唯有人才會在小橋、流水、人家面前，寫出「小橋，流水，人家」。然後每一代都在感動：「小橋，流水，人家。」

同樣，所謂山水畫，不一定是真山真水，而是昇華了的山水。

本章沿着「山水畫是在六世紀隋代開始獨立」這說法，去看中國畫家與大自然的永恆對話。

139

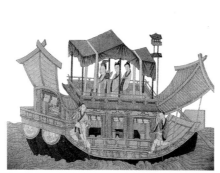

在第三章〈有這麼的一條線〉我們挑了四世紀東晉顧愷之的《洛神賦圖》內兩棵柳樹來看。現在我們又再回到這幅畫上，也只是看圖中的一艘船（正確一點說，僅是船艙的頭部），那裏懸掛着一幅畫，細心地看，正是畫着一度瀑布溪流，在山水意識「尚未」甦醒的畫上，居然出現一幅「已經」甦醒的畫。

所以當我們以隋代作為中國山水畫的起點時，只是就流傳下來的作品而建立的方便說法，並不完全可靠。

顧愷之曾經寫過一本《畫雲台山記》（約380年），談的是畫自然山水的心得，有理由相信，雖然《洛神賦圖》內的山水成份並沒有獨立的跡象，山水至少在四世紀時已經是一個被獨立談論和創作的母題。

遊覽路線

啟奏
皇上，別院將坐落京畿湖區。
兩岸相眺，輕舟以渡。植嘉樹
以映奇花，臨清溪以築小橋。
皇上駕蹕西岸可賞日出，巡狩
東院則可覽黃昏。湖抱兩宮，
正是春光淑艷，萬物生發，帝
業萬年哩！
皇上，皇上，您看怎樣？臣等
馬上照辦。

山水畫在隋代開始蓬勃起來，最先下筆的重點也許不是山，也不是水，而是房子，且只是為了滿足一個人的房子。

◎ 樓盤

說起隋煬帝，大家自會想起「好大喜功」。不錯，楊廣從當太子開始就無時無刻地盤算各類工程。身後謚「煬」，可想脾性動輒冒火，負責營造工程的官員動輒得咎。

當時大家都怕皇上難纏，於是就想出預呈大量工程構思草圖，及宮殿完成後的「展示圖」（Presentation）。務先將宮殿樓閣日後坐落山川裏的氣氛和效果，作藝術性（或策略性）的表現。概念和今天各發展商推介「樓盤」相差無幾，只是當時承建者不會、也不敢貨不對辦。

如此，上悅，即動工。

皇帝要蓋房子，大家熟悉的山水畫很可能就這樣開始。

畫家大概會對「樓盤預告」的說法不存好感。

然藝術由實際功能發展出來並無不妥，反而更顯示藝術要獨立，「樓市」也不顧的超然姿態。

在此之前，繪畫以人物故事為主，山林江河只是地貌佈景（為交代劇情而存在），最積極也不過是作為「巧妙的分場」，或做出一個個袋形的空間（Space Cell），把情節逐一載起來。現在（隋代）開始講究工程坐落山川時的景觀情調，於是角色逆轉，空間第一，人物為輔。如此這般，山水當下就山水起來。

看來，一般認為晉唐之前，繪畫因為尚未成熟而帶着諸如「人大於山，水不容泛」的表現方式，也許是劇情需要「人大於山」，而不一定是「水不容泛」*的技術問題。正如古埃及的壁畫浮雕，幾千年來都「水不容泛」，卻非常的精美。

*水不容泛：水紋以圖案方式表現，看上去不能泛舟。

敦煌莫高窟第 61 石窟西壁上的大清涼寺

◎選擇性的透視──假如壁畫是以「一點透視」來處理的話，大清涼寺的角樓外觀將會永遠不會讓人看到，對進香、遊玩亦做成不便。

透視調整後

指南

除了「皇上的新屋」之外，在敦煌石窟內也有一些名山大剎的壁畫，以「立體地圖」方式描繪。這種方式遠在戰國時代已存在，出於軍政活動的需要。

石窟內的山川廟宇，是商旅、進香的當然「指南」。這些壁畫留下了不少當年的資料，在今天都成為我們了解當初繪畫藝術發展，研究歷史考古和建築、傢具的重要依據。

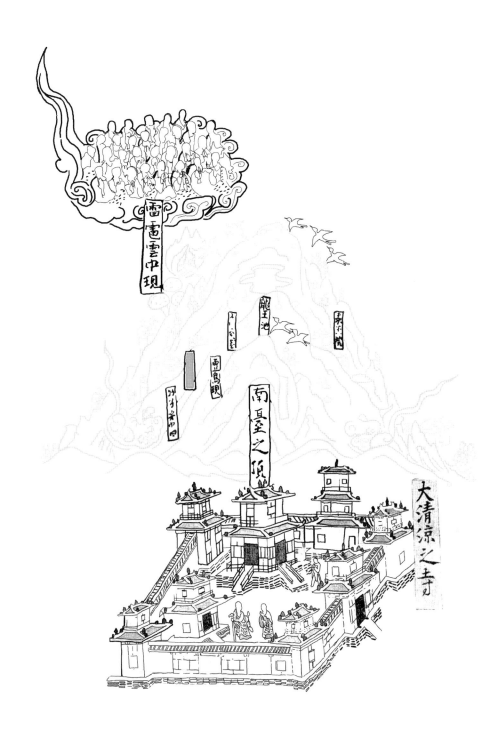

雷電雲中現

龍王池

南臺之頂

大清涼之寺

進　遊　商
香　玩　旅

椅子……

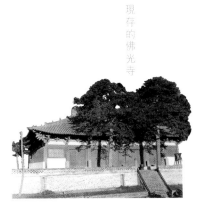

現存的佛光寺

建築規模，約相當於一個較大的殿閣

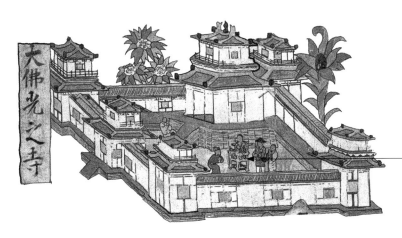

敦煌莫高窟第 61 石窟
西壁上的大佛光寺

（見孫儒僩、孫毅華主編，《敦煌石窟全集》第 21 冊建築畫卷，香港商務印書館出版。大家亦可以在電腦網頁上
查看 http://www.dunhuangcaves.com 便可以看到藝術發展和生活的密切關係。）

展子虔遊春圖

《詩經》內的詩歌，越是後期，草木鳥獸越變成詩人寄託悲歡離合的象徵。「道生自然」，文學如是，繪畫藝術投入大自然也是早晚都會發生的事。東晉陶淵明（365-427）被奉為「田園」詩人之祖。這邊才「靜掩柴扉」，那邊卻有謝靈運（385-433）率領的旅行團在伐木開山，幾百人一起喧嘩（甚至擾攘到發生被誤為山賊的鬧劇），和陶淵明的雅淡相去甚遠。

以後唐人的富貴「遊山」、宋人幽谷「問道」的情調也不見得完全一致。

縱然如此，山水情懷畢竟就是這樣在六朝開始獨立成科，迅速取代人物畫，成為中國畫家最鍾情的主題。

從左下角開始往右上方行進，越過小橋，參觀一下已經不復存在的合院（很可能就是當年的一個樓閣工程），
然後再走向遼闊空曠的湖面。

《遊春圖卷》隋 展子虔 卷 絹本設色 縱 43 厘米 橫 80.5 厘米 故宮博物院藏

◎ 遊春

這是現存著名畫家中最早的山水作品《遊春圖》，假如考據正確的話，這幅絹帛已歷時超過一千三百年，非常珍貴。畫的內容是早春的湖光山色，宋代《宣和畫譜》說它「咫尺有千里趣」，意思是畫幅雖小，但場面闊大。空間處理在這個時候已相當成熟，而且亦出現了山水畫的基本格式：

山，水，然後又山。

畫家展子虔，北齊渤海（今山東陽信）人，生卒年不詳，在隋代曾經做過朝散大夫。《遊春圖》中人物一反過去的主角傳統（傳世作品太少，只好這樣說），成為點綴山水的陪襯。畫裏面的松樹用線條勾出輪廓，填上顏色，既不細寫針，亦不作松鱗。人物粉點，再用重色分衣褶。這些方法，

都被後世視為工筆重彩的「古樸風格」。

也在這個時候，西域及中東輸入了石青、石綠這類中土缺乏的顏料。畫家在山嶺上鋪設濃艷華麗的色彩，又在山腳及輪廓線描上金色。山水於是名符其實的進入了「金碧輝煌」的時代。

據載展子虔所畫的人物亦十分出色，唐代《歷代名畫記》內說他落筆「觸物留情」，評價極高，可惜都沒有留存下來。

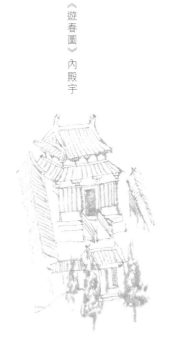

《遊春圖》內殿宇

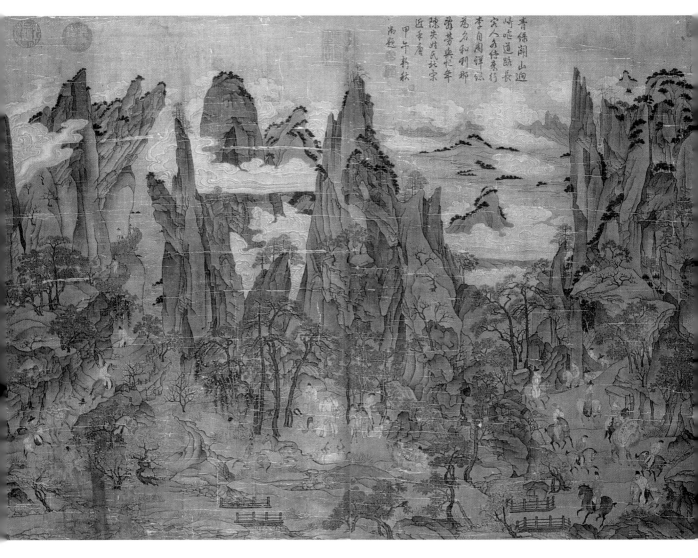

青綠關山迴
歸呾道跡長
宏人夺待來行
李眉周詳綸
為名和利鄉
脊芳與忙宗
陳失姓氏兵宗
近秦唐
甲午新秋
御題

《明皇幸蜀圖》唐　李昭道（傳）　卷　絹本設色　縱 55.9 厘米　橫 81 厘米　台北故宮博物院藏

唐代有一對著名的父子畫家（李思訓、李昭道），爸爸官至將軍（右武衛大將軍），兒子官職雖沒有父親高（中書舍人），不過大家都習慣稱他們為「大小李將軍」。

這幅據傳就是「小李將軍」所畫的《明皇幸蜀圖》（唐玄宗被安祿山逼得要逃難四川的優雅說法）。

畫題是根據畫中紅衣人的氣派，坐騎鬃結「三花」的唐代皇家式樣，在嘉陵山川「帝馬見小橋，作徘徊不進狀」而起的。本應落荒而逃，狼狽不堪的場面，卻成了比展子虔的《遊春圖》更歡欣的春遊景象。

◎ 輝煌

雍容氣派，故指為唐玄宗

鬃結「三花」的唐代皇家式樣

153

放下畫題不論，這幅畫尺寸不算大，場面和氣魄倒很不小，大隊人馬佈滿整個碧綠山巒。《遊春圖》所見的雪白雲岫，在這裏有效地避免了空間過度擁擠，同時令顏色更加亮麗，加強畫面顏色的閃爍效果。「小李」謹慎地以正中落筆（像篆書的中鋒），線條均勻又不致陷於呆滯。畫裏面人物眾多，卻都描畫得很細緻，基本上都是圓肩斜膊，宮人帷帽胡裝，是典型的初唐風格。

這幅歸在李昭道名下的山水作品（考證指為宋人仿作）總算是讓我們看到唐代詩歌形容的那種富麗堂皇、連「落難」也金碧燦爛的面貌。其後水墨山水成為主流後，這種色彩濃艷的風格依然是裝飾藝術的主流。

像珠寶盒般燦爛

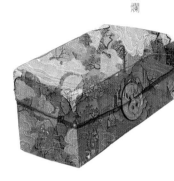

幾匹在空地上滾動嬉戲的馬兒，歷代繪畫中均時有出現，在《明皇幸蜀圖》之前有顧愷之，之後有李公麟所臨摹的唐代韋偃《牧馬圖》，幾位雄踞一代的大師，各有風格，都一樣深刻自然。

《牧馬圖》內的馬　北宋　李公麟

《洛神賦圖》內的馬　東晉　顧愷之

《唐書·輿服志》開元初，從駕宮人騎馬者皆着胡服。

大家當然不會忘記，古人「道生自然」是如何的理所當然。否則我們不單會為中國早熟的山水畫而困惑，又會以西方比中國遲了足足一千年之後才開始風景創作而過度驕傲。畢竟，這時才不過是公元六、七世紀，中國藝術家便已開始思考一個今天我們還在思考的問題。

鋼琴上的貝多芬頭像是「音樂」的象徵，這個力求逼真的頭像其實同時也在積極地不逼真（例如用大理石或石膏為素材，以免大家陷於在「屍體」下演奏的恐慌）。有一種看法是：造型藝術的發展，是一個把「似」的元素逐漸遞減的過程。藝術，尋求的是「生命」而不是「身體」。

拿貝多芬的頭來說有點不倫不類，因為這是個唐代中國畫家的問題，他們並不滿足於停留在燦爛的裝飾上。

由隋代展子虔的宮殿樓閣山水，經唐代金碧燦爛的年代，幾百年間，畫家終於來到「身體和生命」的問題。首先，是「發現了水墨」（見第七章〈墨水和水墨‧紙〉）。然後，五代的一位大師，替我

156

◎ 真山

們扛出了一座「真山」來。

他是荊浩，在太行山的洪谷隱居修道，號「洪谷子」，以「道」的實體便是自然的觀點去創作和探索（體驗）道的內涵和精神。

荊浩尋求自然之道的前奏是令人吃驚的「寫生萬本」。

他同時寫了一本非常「前衛」的《筆法記》，假借自己在山中遇到一個「奇叟」（其實就是他自己），兩人一問一答地論辯「真」和「似」的分別，相信是人類有繪畫以來首次有系統地對「客觀具象」和「主觀抽象」的分析。現代中國畫家還在爭論的「筆」（輪廓、線條）與「墨」（渲染）並非一體的概念，也是由他開始。

山水之象，氣勢相生。（五代．荊浩《筆法記》）

荊浩橫空出世，憑着才華及苦功，以一管柔軟的毛筆將畫面上平滑的山壁鑿開，在平塗（填色）和線條（輪廓）之間給以後一千年的中國畫家開創了以長短不同線條來表現山岩質感的皴法。這裏的《匡廬圖》就是他傳世的唯一作品。

「《匡廬圖》的畫題係後人誤定，所畫實為太行山之景。」（陳傳席《中國繪畫理論史》）

無論荊浩是否到過廬山，此畫軸也是抒發他對自然真正的氣勢和體貌的借題（Pre-text），教大家認真去看，何謂堂堂大山。

荊浩曾經在詩中以「筆尖寒樹瘦，墨淡野雲輕。」來形容自己在追求自然氣象和美感的心得，同時又以「成材者爽氣重榮，不材者抱節自屈。」指出客觀世界所包含的道德意象，均成為中國山水畫的偉大傳統。

皴（音詢）本義是皮膚凍傷之後的裂紋。引申到繪畫上是一種以線條來表達山石紋理與質感的方

法。荊浩皴出太行山後，大江南北的畫家，紛紛皴出身處的黃土高原、嶙峋岩石、北方的山岳、江南的煙雲景色，成為中國繪畫最重要的表現法。

這種以長短線來替代「面」的奇異方式，在文人大量介入繪畫活動之後，很快就和中國書法的「用筆」共舞。在客觀山川描寫中滲入畫家的個性，同時畫出眼中和胸中的丘壑。

皴法說到底就是線，短的線近乎點、寬的線近乎面，視乎物象形態和畫家心態而出。

宋元以下，皴法漸次繁多，累積至五六十家，曰披麻皴、解索皴、荷葉、折帶、雲頭皴、大斧劈、小斧劈、釘頭、雨點、米點、豆瓣、落茄⋯⋯甚至拖泥帶水皴等不一而足。

專家研究中國風景畫發展的通論是：「至荊（浩）、關（仝）、董（源）、巨（然）又一變。」

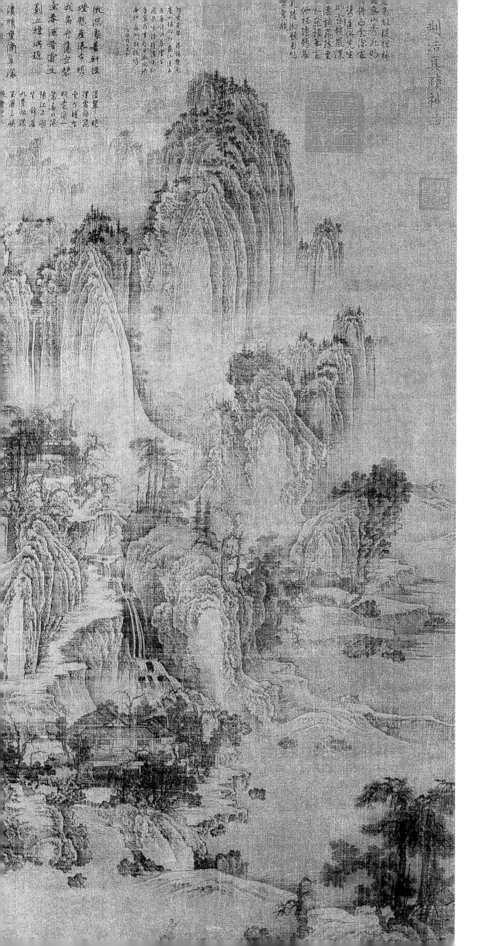

《匡廬圖》 五代 荊浩 軸 絹本水墨 縱 185.8 厘米 橫 106.8 厘米 台北故宮博物院藏

關仝是荊浩的弟子；董源與巨然亦是師徒關係。所以這「一變」是指變出兩個系統。荊浩開出的是北方大山峻嶺的雄偉風格，而董源則創造了充滿南方情調的和煦景致。荊、董畫風到了明代被分為山水畫的南、北兩大宗派。這種用形式來分宗的概念，有時代意義而並無太大藝術依據。唯長久以來成為論述中國山水畫的通則。（有關董源的作品風格，見第十二章〈幾個文人和幾幅文人畫〉）

一下子，偉大雄壯的山水因為荊浩而成為了整個北宋的主要繪畫母題。緊接《匡廬圖》後的另一大手筆，涼颯颯，居然是由一陣小雨灑出來。

這山實在厲害，根本沒打算讓我們按歷史排眾而出。它只是沉默地展示：我，便是山。行旅只是在山前溜滑過，像蟻蝗在自然的巨碑趺座下噤聲爬行。太行山白龍潭瀑布，飛流直落，何等氣勢，也只是一條線。

作者是北宋初年的范寬（約1026），這一手叫做雨點皴，從山頂墨點積成的密林，一路灑到山腳，然後又從山腳溜上山巔，往返之間，在水墨短線與小點之中，洗出另一場白色的雨點，將北方山崖的土壤，沖刷殆盡，露出大自然的「真骨」，挺立在萬古洪荒的天地間。「氣魄」這類字眼，一般只能意會，不能言傳。唯范寬就讓雨點將不朽的山巒灑到我們的眼前。

范寬，本名中正，字仲立，陝西華原人，居住終南山。初年努力鑽研荊浩和李成的筆法風格，一直都不理想。有一天，忽有感悟，對自己說：

「師古人不如師造化，師造化不如師心源。」

這個創作生命中的重要關鍵，日後變成不少藝術家的隨意起點。幸虧范寬

當初不是一開始便來個：

「我愛怎樣便怎樣，管它！」

我們才有機會看到一個寬大而深刻的藝術生命，和北地雄壯高山的「真骨」。

小雨淅淅瀝瀝，落在五代與北宋之間，竟然澆出了這麼的一座山。

范寬決定在大自然中「對景造意」後，即與李成齊名，一個獨佔山東，一個雄踞華原。北方山水，盡皆范李天下。據說范性格寬厚，人故以「寬」名之。也唯有其「寬」，否則怎能容得下這麼的一座山。

一直聽說五代無高人，高人其實都在高山裏，看不慣腐敗朝廷，便參拜那一尊尊從山鑿出來的佛像，看一尊尊佛像倚靠着的不朽大山。北宋初年文風何其鼎盛，開的卻是半壁江山，藝術家踏在五代的山上，端詳這本來是一片大好的江山，其志自不待言。至於後來何以變成花鳥魚蟲，是這一代極目高山，放眼原野的大師所始料不及的。

近代畫家徐悲鴻形容范寬是「中國的米開郎基羅」，可小米開猶在襁褓時，谿山已五百多歲了。

《谿山行旅圖》自宋代開始就被譽為「遠不離座」的神品。意思是無論距離有多遠，只要你是對着它，都可以感到中軸大山在你面前冒起的氣勢。

六法中的「經營位置」，同時包括構圖和透視。范寬在差不多有一半人高度的畫面上，同時佈置了三個不同的視點，全都可以在一個視角中完成，並沒有造成半點牽強，在技術上完全滿分。

至於畫家對大自然所抱的哲學情懷，則要我們多登高而望遠，方可體會得到了！

范寬的親筆簽名，隱藏了差不多一千年　近年由李霖燦先生在台北故宮博物院發現。

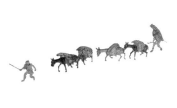

164

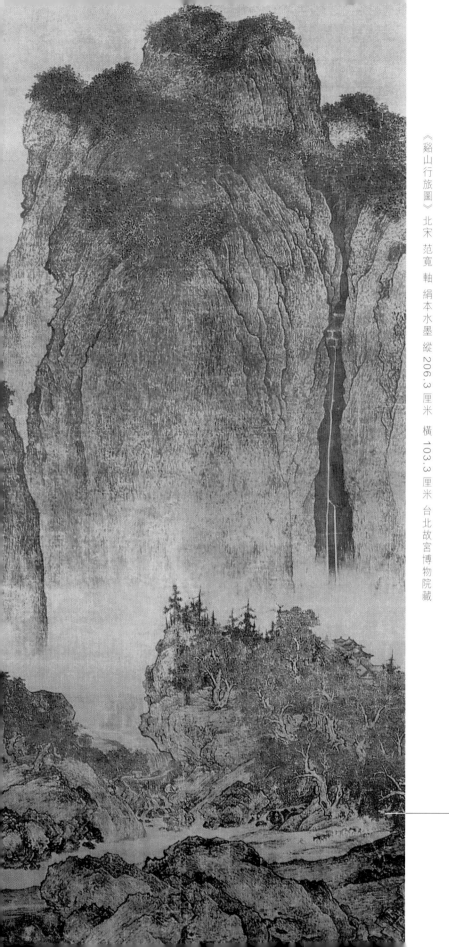

《谿山行旅圖》 北宋 范寬 軸 絹本水墨 縱 206.3 厘米 橫 103.3 厘米 台北故宮博物院藏

◎ 我，便是山

山前巨石以俯視角度處理，令人一開始就有種立足在巨岩的感覺，無論距離有多遠，都彷彿站在山前。

最終就被大山的氣勢所攝服。

用足以和山頂抗衡的巨岩來穩定整個畫面。

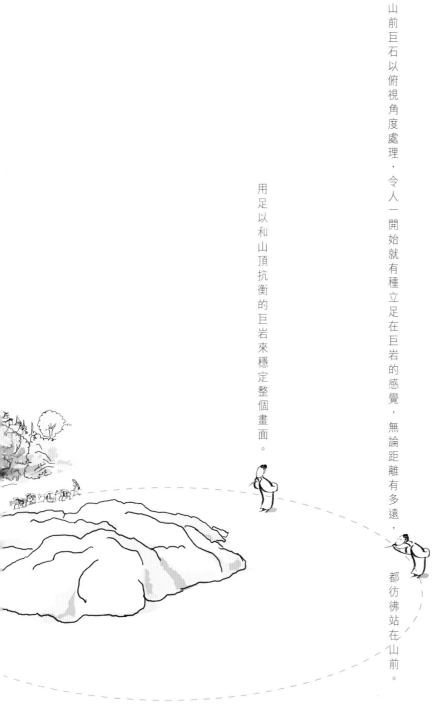

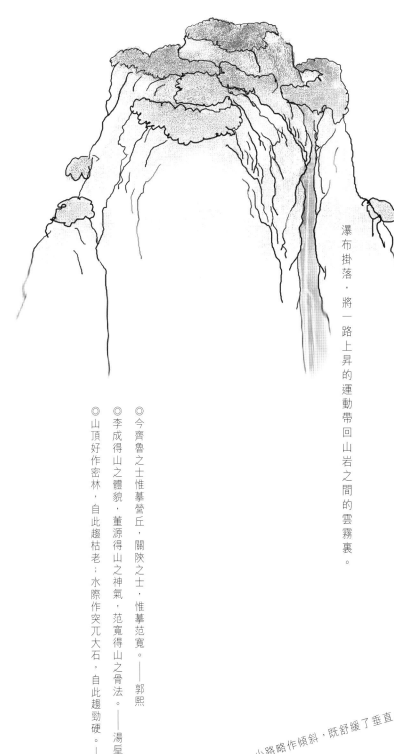

平視山前溪流，登樓閣而仰望，直攀峰頂，然後又隨右面的瀑布下落（肅穆寂靜中的唯一動感），回到隱現在密林間的樓閣，再往山上攀爬。

瀑布掛落，將一路上昇的運動帶回山岩之間的雲霧裏。

◎今齊魯之士惟摹營丘，關陝之士，惟摹范寬。——郭熙

◎李成得山之體貌，董源得山之神氣，范寬得山之骨法。——湯垕《畫鑑》

◎山頂好作密林，自此趨枯老；水際作突兀大石，自此趨勁硬。——米芾

小路略作傾斜，既舒緩了垂直山壁和水平地平的僵硬組合，同時亦抒解了山巒下壓的張力

一堆石頭，不同皴法。（出自《芥子園畫譜》、《新芥子園畫譜》）

唐 李思訓

五代 荊浩

宋 范寬、夏圭

宋 米芾父子

元
倪瓚

元
吳鎮

元
王蒙

元
公望

亂柴、亂麻！

解索

荷葉

第九章

甚麼

意境

煞有介事，兩個佛教故事。

◎ 一時妙有

一時，佛陀在靈山無聲說法，只手拈鮮花，對着信眾微笑。大家面面相覷，不明所以，唯有迦葉默然以微笑相應。佛陀便說：

「吾有正法眼藏，涅槃妙心，實相無相，微妙法門，不立文字，教外別傳，付囑摩訶迦葉。」

佛陀拈花微笑，妙說真空，禪法於此開宗，第二十八代祖師達摩從印度來到中國，傳到六祖慧能，正式確立了中國色彩的禪宗。

◎ 一時實無

一時，須菩提恭請佛陀開示：

怎樣才可以在這娑婆世界中得到安頓？怎樣才可以降服紛亂難馴的安念？

「……云何應住，云何降服其心？」須菩提這樣問。

「……應如是住，如是降服其心。」佛陀這樣回答。

（《金剛經·善現啓請分第二》）

就這樣安頓，這樣降服心念便是。

須菩提縱然解空第一（最明白甚麼叫做空空如也），卻不了其趣。我佛慈悲，再轉法輪（說法），於是就有了以後禪宗的重要經典《金剛經》（六慧能大師當初便是聽到經內一句「應無所住而生其心」，即生出世雄心）。

高層次的境界，連佛陀十大弟子也不容易理解。「不立文字」的禪宗唯有以最多的文字來說明「云何不立文字」。

兩個故事其實是一個，噤聲開聲，說有說無都是空。

既是「無可奈何花落去」

又是「流水落花春去也」

無論落在甚麼領域，意境依然帶着宗教般的神秘魅力。

同是一朵落花逐流水，一個未看已黯然，一個看了傷逝。

「意境」不同。落紅，便作千萬朵。

康熙年間戴名世（南山）寫了一篇《意園記》，一開始便說：

「意園者，無是園也，意之如此云耳。」

本無此園，唯**想**（像）當然耳。

有人說⋯⋯

未經唐詩形容過的月光，也許一直都不會照出詩情；詩內的月光若不是照進了宋代的畫軸，月色恐怕永遠也沒有畫意。

今人不見古時月，今月曾經照古人⋯⋯（李白《把酒問月》）

對幾乎都是詩人的古人來說，秦時明月確實是照着漢時關。

從前作為（being）詩人，詩意自然而然流露出來；到了我們這一代，卻視乎擁有（having）多少「詩集」來證明。大家都認為，一概詩情畫意，早已被器物「擠掉」了。

其實，抽象的情感和具體的物質本就互為表裏，二而為一，無論世風如何，詩情畫意總也吹不去，而且有時甚至可以⋯⋯

173

捧在手

泡出來

坐上去

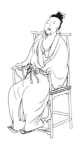

划
出
來

寒
林
裏

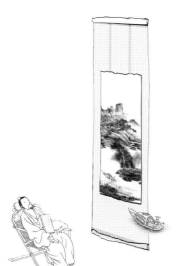

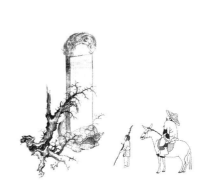

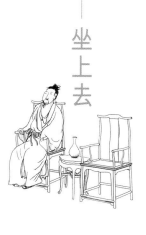

坐上去

視器物作為文化生活的內容，也不是始於今時今日。孔子就說過，行夏朝的曆法，坐殷商的車，戴周代的帽子，聽韶樂。適當的器物對個人和國家都有「美、善」的效應。

顏淵問為邦，子曰：行夏之時，乘殷之輅，服周之冕，樂則韶、舞。（《論語‧衛靈公》）

孔子論器物很有功能意識，產品設計早該以此為據，向著「美、善」進軍。十五世紀的藝術大師文徵明，就本着「美的建構」，花了七年時間來設計蘇州著名的「拙政園」。把園林開發成「立體的畫」之餘，他的曾孫文震亨（1585-1645）也寫了部《長物志》，裏面用文學的筆，碗碗盤盤地談論着日常生活裏各種器物的造型心得。這代文人一心要把「意境」量化，愜意地坐到精工巧造的「柔婉」*上，這種生活態度，名為「雅興」。

（椅盤）以上幾個構件幾乎找不到一寸是直的……為了取得弧度，不惜剖割大料，而又把它造得如此之細，卻不多見。也正因為如此，才能把構件造得如此柔婉，竟為堅硬的黃花梨，賦予了彈性感。

（黃世襄《明式家具研究‧附一‧家具的品與病》）

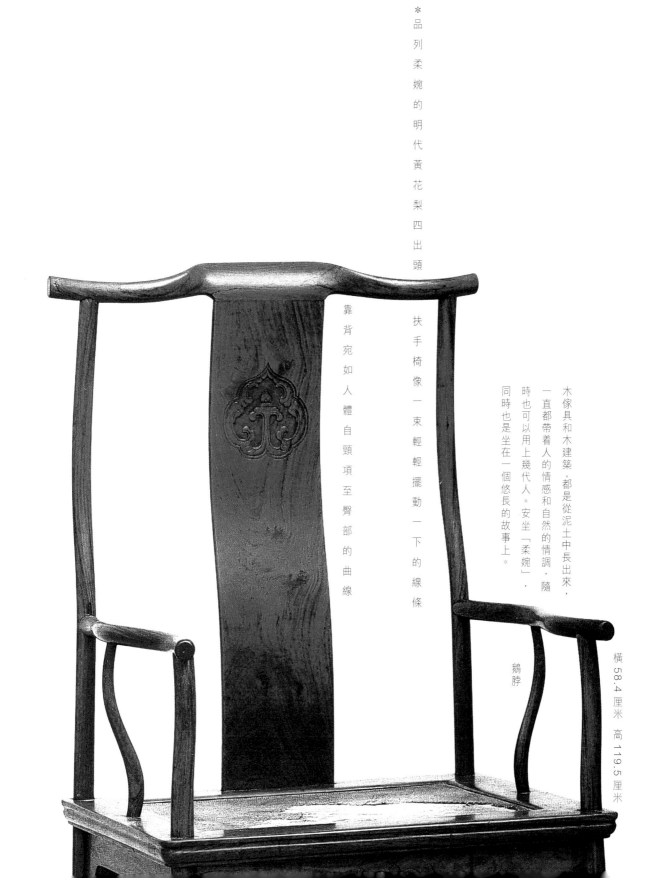

＊品列柔婉的明代黃花梨四出頭

扶手椅像一束輕輕擺動一下的線條

靠背宛如人體自頸項至臀部的曲線

木傢具和木建築，都是從泥土中長出來，一直都帶着人的情感和自然的情調，隨時也可以用上幾代人。安坐「柔婉」，同時也是坐在一個悠長的故事上。

橫 58.4 厘米　高 119.5 厘米

鵝脖

泡出來

太湖石在水中者為貴，歲久為波濤沖激，皆成空石，面面玲瓏。在山上者名旱石，枯而不潤，膺作彈窩，若歷年歲久，斧痕已盡，亦為雅觀。

（明‧文震亨《長物志》）

基督教的《聖經》說整個所羅門王的寶藏加起來，也比不上路邊一朵野花那麼漂亮（！）。然而，上世紀初的英國美術評論家約翰‧羅金斯（John Ruskin）卻認為一根破敗不堪的神廟石柱之所以比一朵鮮花更值得我們千山萬水跑去憑弔，是因為神廟是人類雙手所奮鬥出來的痕跡。既然人是神創造的，人類「生命痕跡」（Human Traces）就包含神聖的偉大成份。羅金斯處於尋求機械和手工的分別的年代，見解精闢，給後來的「行動繪畫」（Action Painting）提供到處留下痕跡的藉口。

（參考 John Ruskin, *Seven Lamps in Architecture*）

石泡太湖

都是一樣的心思。明代造園風熾，太湖石不敷

應用，於是便有人想出個主意，先以人工方法塑

造出石塊的形態，然後沉入太湖裏。過一段日子

再撈起來，石頭經「醃製」，便挾「太湖」之意，

造園林之趣。

用更傳統的尺度來看，明代繪畫失諸「刻意」，

明式傢具又一度被指有將意境「俗化」之嫌，園

中奇石「裝置」更有騙局成份（時人亦有將螃蟹

趕到澄湖泡泡洗洗，即以正宗澄湖大螃蟹出售，

一派「古風」）。

後來，「裝置」亦不知不覺成為藝術，明代四

大才子的事跡從小說到電視劇都同樣膾炙人口。宋

代的傢具基本上已沒有流轉下來，明式傢具的「典

雅」獨領風騷，加上明人小品，都被視為不可多

得的生活「品味」了。

捧在手

歐洲的傳統學者有一手叫做「搖椅想」（Arm-Chair Thinking），坐在椅上搖，上下古今想，隨時準備搖出個甚麼真諦來，椅子和腦子必有聯繫。

上一節的椅子讓我們坐上去「柔婉想」，這一節的瓶子讓我們捧起來端詳、鑑賞。

鑑和賞不一樣。

鑑別須具備知識，欣賞是「欣然觀賞」。

理性的眼睛可以從瓶子的模樣，分析窰火燒煉、揉捏成形、拉坯收口的每一個過程和動作，甚至回溯當泥巴還是被我們踩在腳下走過時的樣子。

欣賞是很主觀的情感活動，隨時可以發生，又或者永遠都不會發生。勉強說，大概是一種「美的經驗印證或聯想」。

「美」的經驗來自生活種種，可能是一個優雅的動作、一個悅目的比例、一泓湖水、一隅天空、一朵雲、一片黃葉……又或是一陣晚風，月色……等等動人的片段，像十八世紀德國美學家黑格爾所說「自然意蘊所喚醒的情感」，現在一下子居然都讓泥巴給挽留下來，凝固成一個優美的瓶子，在我們眼前，在我們手中，照理也在我們心裏，再度掀起共鳴、讚歎。說不定還會勾起絲絲說不出的感慨。

流行小說家所謂「美得教人心疼」，也不全是誇張之辭。以前的人形容得好，叫這種感慨做「清愁」，淡淡的，無傷大雅的愁緒。也有人坦白地稱之為美感經驗（Aesthetic Experience），是潛藏在我們心靈深處的情感。

無疑，當我們欣賞藝術品時，在某個程度上，其實就是在讚歎自己的生命。

原來是一團永遠也不會融掉的雪

（出自《如銀似雪‧中國晚唐至元代白瓷賞析‧羅啟妍收藏精選》）

這個用來盛載東西（的瓶子）；

或盛載被「擠掉」的東西（藝術）；

更可能是個被現代生活「擠掉」的東西（藝術品）叫做「白釉玉壺春瓶」，是金代的一個精美白瓷，八百多年以來令無數欣賞它的人，也欣賞到自己生命的美麗。事實上，沒有我們，它不成美麗；沒有它，我們的生命也失色。

假如在觀賞的過程中，有片刻「渾然相忘」的感覺，那就應該算是體驗了丁點「意境」吧！

如果完全沒有以上的讚歎，也不表示閣下缺乏「意境」，只是「意境」文章實在難做，又或者是瓶子靜靜地放在你面前，你沒有靜靜地去欣賞而已。

在不鼓勵即用即棄的時代，椅子本身就是個悠長的故事，而「白釉玉壺」則是一團捧在手中，一直在融、卻永遠也融化不掉的春意了。

代代的晚風也會使人感動，代代的月色都有詩意。唯是我們這一代，只怕連欣賞器物的時間和情懷也被「擠掉」。

難得寂寞

近代新儒學大師牟宗三先生曾經給一群藝術系的學生談過兩個親身的經驗。第一個是他小時候在山東老家，某個夏季的黃昏獨自在一條河邊，赤膊躺在泥土上圖個涼快的時候，內心忽然湧出一種奇異的感覺，天地萬物都仿佛完全消失了，就只剩下自己一個。當時還是小孩子的牟先生自然說不上有甚麼「傷心」、「悲情」，就是被一種不明所以的「寂寞」包圍着。

之後事隔多年，人在旅途。在一間客棧裏。那是一個鬱悶無風的晚上，百無聊賴，牟先生在房間內憑窗望着漆黑的夜空，突然間聽到不知從哪裏傳來一陣笛子聲，嗚嗚悲鳴，頓時就把他吹返孩提時的那個傍晚裏，人物俱忘，心中只有那種地老天荒的「憂鬱」。

牟先生說這兩個便是他一生人中，最深刻的「美感經驗」。

（牟先生的故事乃作者多年前見於《鵝湖》雜誌，對象應該是當年香港中文大學新亞書院藝術系的學生，但憑記憶，大概如是。）

「寂然凝慮，思接千載。」

（《文心雕龍‧神思篇》）

傳統的讀書人對寂寞一點也不陌生。唐代詩人崔顥著名的《黃鶴樓》，寫的就是無邊寂寞。事實擺在眼前（景象）和湧起萬般從前（意象），都隨悠悠江水去，穿梭交疊出中國文學和藝術最深刻的主題。

昔人已乘黃鶴去，
此地空餘黃鶴樓；
黃鶴一去不復返，
白雲千載空悠悠。
晴川歷歷漢陽樹，
芳草萋萋鸚鵡洲；
日暮鄉關何處是，
煙波江上惹人愁。

（唐‧崔顥《黃鶴樓》）

詩人的愁緒，到了北宋初年，由兩位畫家合作給我們畫了出來。

寒林裏

這畫歷時千年，已相當殘舊。李成畫寒林景色，王曉畫人物。

畫裏面有主僕兩個人騎着驢子在看一方石碑。美術史學家認為故事背景應該是東漢大書法家蔡邕因觀看曹娥碑，興之所至而寫下「黃娟幼婦外孫齏臼」*的著名啞謎。在《三國演義》裏記述了一段曹操與楊修的智力競賽，結果曹操要多策騎三十里才猜出。曹操很不快，楊修很不妙。

*修曰：黃絹，色絲也；於字為 絕；幼婦，少女也；於字為 妙；外孫，女子也；於字為 好；齏臼，受辛也（在臼中搗辛辣之物），於字為辭。所謂絕妙好 辭也。（《世說新語·捷悟》）

186

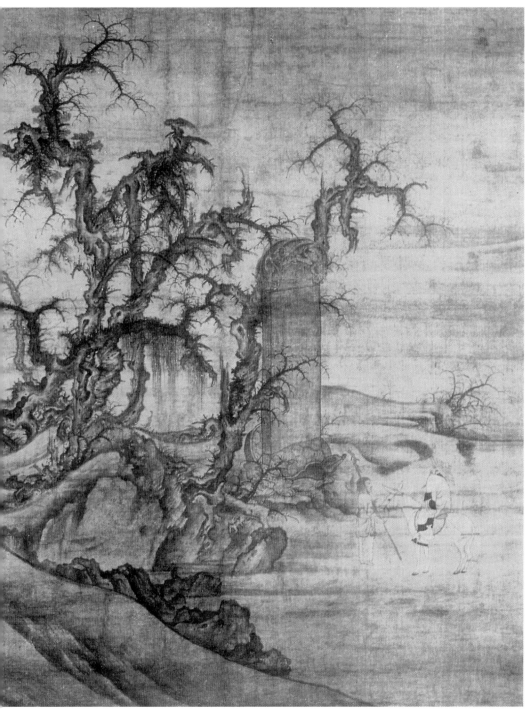

《讀碑窠石圖》 北宋 李成、王曉 軸 絹本淡設色 縱 129.5 厘米 橫 104.9 厘米 日本大阪市立美術館藏

平遠

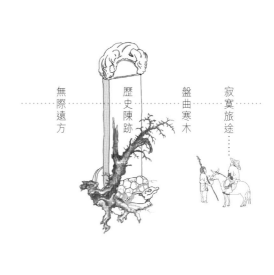

無際遠方　歷史陳跡　盤曲寒木　寂寞旅途

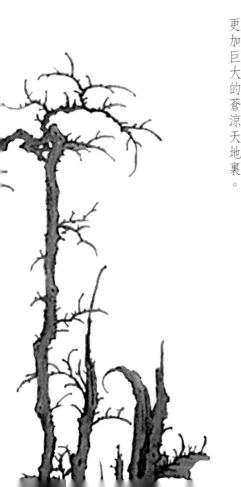

大石碑由一隻贔屭（大龜）馱着，相傳龍有九個兒子，贔屭最大，也最沉着有力，能背起世上一切沉重的東西。畫面上甚麼都沒有，只剩下它在荒野中馱着石碑，望着兩個孤獨的旅客。碑文的故事，無法查證。假如專家的判斷是真的話，從人生的旅途，走到歷史面前，就是這種寂寞相看了。

《讀碑窠石圖》沒有華麗溫暖的色調，也沒有翔實的細節描寫，只有幾株樹葉盡落的寒木，盤曲兀突，枝刮靜穆的天空，根抓瘦瘠的土地。景物往後一路淡淡切出，化在一片迷濛的、比畫幅更加巨大的蒼涼天地裏。

深遠

高遠

有關王曉的資料已佚失。而李成（919-967）是北宋初年最重要的畫家之一，在一千多年前替中國文人心目中對天地生命的永恆想像，建立了一個新的莊嚴秩序。像畫裏兩個騎着驢子的人，寂寞地對着石碑，前後茫茫皆不見，飄飄渺渺的，只剩下既虛無（時間）又深刻（往昔）的憂鬱，隨着煙嵐飄到無際的遠方。從此「寒林平野，孤獨旅客」就成為中國文人最鍾情的主題之一。

東晉王羲之在他的《蘭亭序》裏這樣說：

「後之視今，亦猶如今之視昔。俯仰之間，古往今來，已為陳跡……」

王羲之書畫皆精，《蘭亭序》本身就惹人不斷撫今追昔。

在畫面上，「俯仰之間」恰好就是「平」遠。傳統中國繪畫，尤其文人山水，畫出眼前（畫面）的一草一木，丘巒重疊，就是要一層層的走向最遠、最深層的精神空間。

中國繪畫也有它的視點表現法（高遠、深遠和平遠），只是不興作固定的視點和「消失點」。按焦點透視，是一種「從特定角度觀察畫面的表現法」，畫裏一個消失點，畫外一個觀看點。換言之，在特定的位置觀看，便擁有畫中的整個世界。而中國繪畫（山水）則是通過景物把觀看者從眼前帶向畫面暗示的無窮深深處，顯示「天地屬於我」同時又是「我屬於天地」的立場。

我們常以「惜墨如金」來形容文人自重，落筆「言簡意賅，不作無謂語」。繪畫每受文學影響，這一句可是由李成淡墨輕施的蕭殺景色而起，單就這點，就不愧為北宋的畫家中的第一人！

北宋大書畫家兼收藏家米芾認為「李成真見兩本，偽見三百本。」（見第一章〈耳鑑〉）到底哪兩本才是真跡，誰也說不準。這裏再看另一幅傳為李成所作的《寒林平野圖》，就是古人從自然中體會那一番寂靜和寂寞。

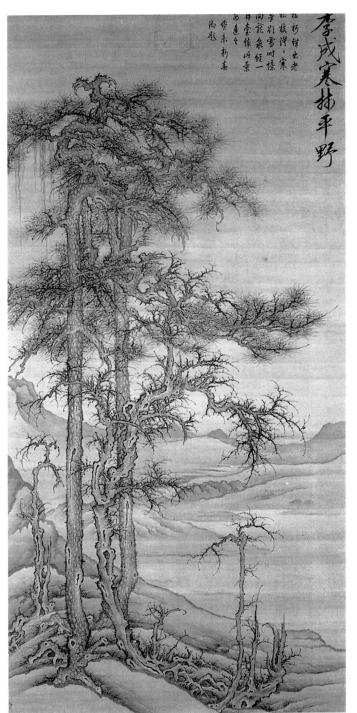

李成寒林平野

柘杨横出老
松枝澤々寒
举雅雪附櫄
回龍象經一
丹臺懷此景
西連之
紫来新春
尚彤

《寒林平野圖》 北宋 李成（傳） 軸 絹本水墨 縱 137.8 厘米 橫 69.2 厘米 台北故宮博物院藏

划出來

「漁樵耕讀」的組合比「琴棋書畫」和「紙筆墨硯」微妙得多，其中大概只有「讀」是來真格的。名士恐怕受不了《江行初雪圖》裏冷得發抖的生活，漁夫樵子的家也用不着張掛「漁夫樵子圖」。故此，藝術家畫的「漁樵耕讀」，通常都是一種精神的情調。

大師手筆，不同凡響，把我們從生活（椅子、瓶子）帶進他們的生命裏。

有說中國藝術精神最後的解放，是道家的自在與逍遙。假如世事人情，拿起放下、縛緊鬆開都是同一個結的話，中國藝術家的生命除了一番自在與逍遙，也少不得一個儒家的濟世懷抱。

所以，「江寒欲雪」和「春水翠綠」既同是自然，境界也無分軒輊。

話說李成和范寬繼承了荊浩的氣魄，加上北宋另一位大師郭熙，形成了所謂的李范（寬）郭（熙）派風格。假如這是一本繪畫史的話，按慣例就應該介紹與荊、李、范共同開拓中國山水局面的五代著名畫家董源，這位「平淡天真」的大師，幾乎完全主宰了元代以後中國文人繪畫藝術（見第十二章〈幾個文人和幾幅文人畫〉）。不過這裏看的還不是董源，而是受董源影響，卻又從「平淡」中散發一股旺盛生命力的畫家吳鎮。吳鎮（1280-1354），字仲圭，嘉興魏唐鎮人，是元代四大家之一。

193

且不說元代畫家的成就是否最大，他們的性格實在散發出非凡的魅力。據載吳鎮少年時曾經立志要當一個快意恩仇的劍客，因而着實練了一段日子的劍術。後來用功讀書，再隱居不仕，專心研究佛道。五十歲之後，繪畫卓然成家。

在中國文人整體「下崗」的時期，吳鎮一心畫漁父圖、寫漁父詞，借淡泊的江南山水，在蒙古政權下放逸而出，同時以乾、濕筆墨交替皴擦、渲染出瘦澀中帶淋漓的畫面。如果說他的作品是帶有劍術的影子，定遭非議，唯看他的手筆，在一派風清淡泊的氣氛中，總是流露出一股筆沉力雄的豪邁個性。這種「隱而不頹」的生命力，在落寞的元代文人心態中，尤其突出。

就作品而論，吳鎮的爽勁，畫面宜往大處欣賞，景闊不虛，小節不拘。對現代人來說，多看一眼，也許會少一點侷促吧！

194

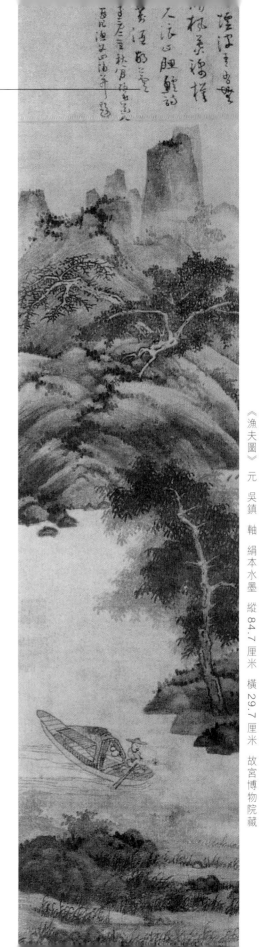

目斷煙波青有無，
霜凋楓葉錦模糊。
千尺浪，回腮艫，
持筒相對酒葫蘆。

吳鎮性格冷僻，曾在杭州街頭賣卜，自比宋代在西湖「梅妻鶴子」的林和靖，以梅花道人為名號。

元代文人在思想上標舉儒道釋三教合流，在藝術上流行詩書入畫，從此中國繪畫一直都沒有和詩書分開過。吳鎮的生卒年大概和元朝在中國政權的消長同步，他在異族統治下渡過一生，也為中國文人藝術的巔峰期作出過重大的貢獻。

本打算輕鬆一點談意境，意境到頭來卻一點也不輕鬆。幸好有這麼一個漁父，告訴我們，甚麼意境，也許都是做文章的藉口，最重要還是懂得珍惜，從一把泥土到一個生命。

《漁夫圖》 元 吳鎮 軸 絹本水墨 縱 84.7 厘米 橫 29.7 厘米 故宮博物院藏

歸去，也無風雨，也無晴。

最後，讓我們再看一段唐代張志和的《漁歌子》：

「西塞山前白鷺飛，桃花流水鱖魚肥；春箬笠，綠蓑衣，斜風細雨不須歸。」

這首詩一直被譽為隱逸江河的壓卷之作，吳鎮的

《漁父圖》便是這種情懷的經典。

本章主要參考以下幾位名家著作。

意境，大家當有更好的看法。

《世說新語》

米芾《畫史》

王國維《人間詞話》

李澤厚《華夏美學》

高木森《論元朝李郭派繪畫》

徐復觀《中國藝術精神》

《美術辭林·中國繪畫卷上》

王世襄《明式家具珍賞》

王世襄《明式家具研究·文字卷》

附：「大家的船」，江湖上當不只此數。

中國繪畫內的船，最初是自然環境的描寫。

五代
趙幹的《江行初雪圖》內的船，是長江沿岸的漁夫作業寫真。

五代
董源雖被後人視為文人畫的第一代大師，《瀟湘圖》內所畫的船，實則依然帶着宮廷的華麗色調。

宋
（佚名）的繪畫藝術傾向詩情的圖畫化，船，仿如一首詩的句號，以免詩意有所缺失。

北宋
張擇端

《清明上河圖》中的客貨船。

南、北宋之間的李唐，此為江河的運貨大船，有水手掌舵拉縴，非常寫實。

金 武元直《赤壁賦》內泛棹在大山激流中的船隻。

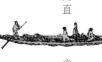

元 代的繪畫則充滿避世的意味，這是黃公望《富春山居圖》內的小船，是在他的世界裏，一種散逸的姿態。

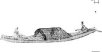

元 四大家中吳鎮的《漁父圖》最著名，一直被視為隱逸的境界典範。

明

浙派的領袖戴進，和趙幹的船一樣具現實味道，後來被「似即不真」的文人觀點排斥在「正宗」以外。

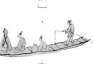

明

董其昌的標籤是「古、樸、拙」，表現的則是以前「古、樸、拙」所沒有的筆墨趣味。

明

唐寅本身是個文人，卻因形勢而成為職業畫家。

是少數以才情克服「雅、俗」矛盾的天才。

今人仿沈周的小船，只能按本子「一江煙雨任平生」。（今人其實是作者自己）

清石濤以無法為法，大家卻認為他最偉大的傑作是繼承古人的心法。

清高其佩的指畫，名重一時，卻不了了之。

清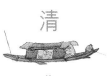的船同樣細緻，傳統成為了最大的「創作」障礙。

作日光作雲斷作道路畫外水源處雲物空明處樹頭之虛實處山石之陽面處石坡之平面處山足之杳冥處畫外水源處

第十章

真相大白

皆是此白

（清・華琳《南宗抉秘》）

「不患不了，而患於了。既知其了，亦何必了，此非不了也。若不識其了，是真不了也。」

（唐・張彥遠《歷代名畫記・敘論・論畫體》）

要擔心的並非不清楚，而是甚麼都一清二楚。既然都已經清清楚楚，又何必那麼清楚，不清楚並非表示不清楚。若是根本不清不楚，才是真正的不甚了了。

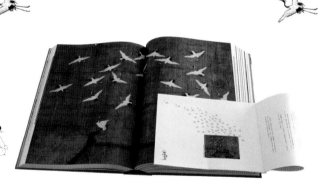

204

◎ 不得了

不得了的不是空白，而是收藏的方法。顧愷之名垂青史，其中一個主要原因是筆觸在流水行雲之際，依舊保持自我約束，不會露出不必要的鋒芒。

含蓄，同時帶着傳統儒家的「不作巧言令色」、道家的「自然而然」和後來佛家「萬事皆空」的成份。每一家都主張樸素謙和，拒絕誇張及違反自然的人工因素。

用最少的動作，得到最豐富的內涵。

詩歌以暗示和隱喻來表達寫不出的空寂；琴弦默聲尋靜響。畫家在用色、線條上講求收斂，而且逐步藏起來，直至一片空白。

理論總比行動快一步，說空多時，實際運用在畫面上，應該是在宋代之後，與詩一起進入。

這裏是一幅傳為北宋徽宗皇帝的《瑞鶴圖》，天空用淡淡的花青渲染（顯示北宋的寫實畫風）。之後，中國繪畫的天空基本上都是以空白來意會，鳥兒從此於虛空中翔翔。

《瑞鶴圖》宋 趙佶 軸 絹本設色 縱 51 厘米 橫 138.2 厘米 遼寧省博物館藏

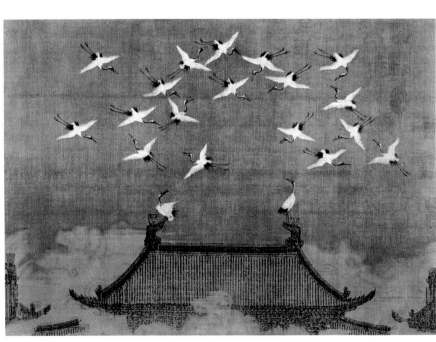

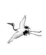

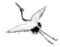
都是
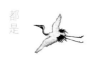
基本上
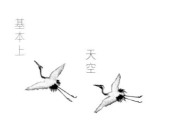
天空

之後

善藏者

話說中國皇家畫院從漢代成立，經過了差不多九百年，到宋代已發展得非常蓬勃。畫院選拔人才的方法是在前人詩篇中抽出一句，讓會試畫家即席發揮。在盛期，畫院會從幾千人中，只挑出百餘人，每一位都是藏的高手。

◎ 野水無人渡，
孤舟盡日橫。

據載一次畫試的主題是「竹鎖橋邊賣酒家」，當時「眾皆向酒家上著工夫」，只有著名畫家李唐，「於橋頭竹外掛一酒簾，上喜其得鎖字意。」鎖，是藏得更密。

又有一次畫題是「深山藏古寺」，大家都環繞著深山古廟動腦筋，較具心思的畫家就以上面李唐的構思為藍本，把廟宇鎖在林木樹影中，僅隱隱露出一角飛簷。只有馬遠畫一條小溪澗，從山深處蜿蜒而出的小路旁，有一老僧在溪前汲水。如此，古寺自然是在畫面深深處了！

◎ 竹鎖橋邊賣酒家

◎ 踏花歸去馬蹄香

◎ 嫩綠枝頭紅一點

◎ 未始不露

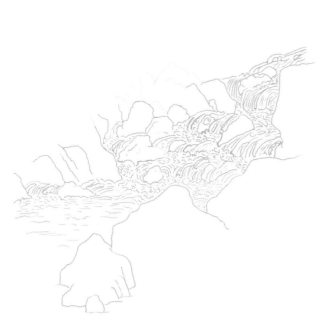

蜀僧抱綠綺，西下峨眉峰。為我一揮手，如聽萬壑松。

客心洗流水，餘響入霜鐘。不覺碧山暮，秋雲暗幾重。

（李白《聽蜀僧濬彈琴》）

李唐藏得巧妙，在畫壇上大露頭臉。他著名的《萬壑松風圖》更「露」得交關。

畫題來自李白的《聽蜀僧濬彈琴》，「綠綺」據說是司馬相如的名琴，如何落到蜀僧手上則不得而知。

一百年前范寬的「雨點」（見頁163）在李唐筆下變成寬長有力的「斧劈」皴法。范寬畫的山佔了三分之二的畫面，李唐的山卻像由「鐵汁」灌鑄出來，而且幾乎澆滿了畫幅的五分之四。整個畫面連雲靄都好像是凝固不動似的，一切生命就從山下溪澗流出，淙淙如聞其聲，於是松樹生風，白雲飄動！一切都畫了出來，就是沒有和尚抱奏；李唐以溪澗為琴弦，借撥松風，讓音樂的意象鳴泉盪漾。此後，北方的雄渾風格沒有得到應有的發展，《萬壑松風圖》像奏出了氣派不凡的謝幕曲。

曲終人不見，江上數青峰，在雅淡的文人景致登場前，再響起南宋宮廷一闋詩意的間奏，好個李唐，還是由他來指揮。

這幅畫完成之後三年，北宋覆亡，李唐遠走江南。這時他已差不多八十歲，假如老人家不過江，中國繪畫，不知道該怎樣寫下去才好。

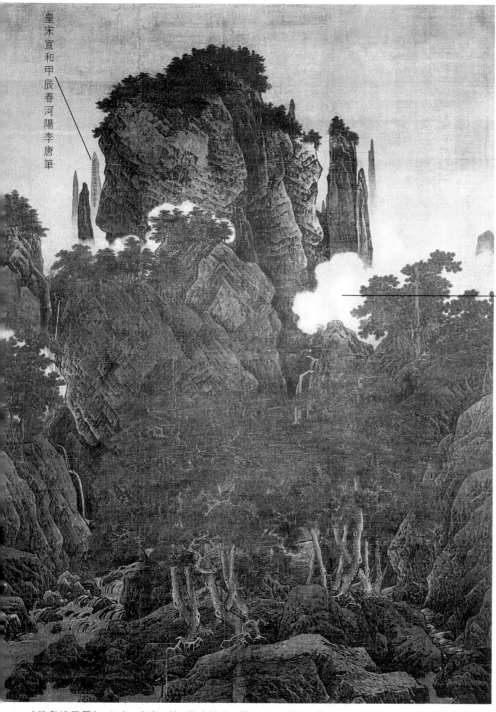

皇宋宣和甲辰春河陽李唐筆

山腰褪出雲霞，令密不透風的山崖露出一股流動的水聲雲靄。沒有畫上的部分，卻是每個人看這張畫時首先留意的地方。

《萬壑松風圖》 北宋 李唐 軸 絹本設色 縱 188.7 厘米 橫 139.8 厘米 台北故宮博物院藏

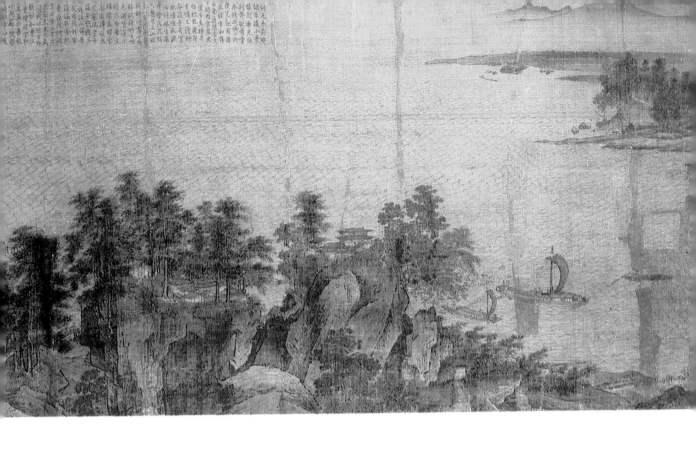

這是李唐過江之後的《江山小景圖》，由氣派到尺寸一點也不小。接近兩米長的畫面以對角線分成兩部分，上首大江渺渺用幾抹山巒推開；下首山林簇擁中有小路蜿蜒貫通，是一種相當新穎的虛實配置，卻又完全吻合中國自古以來的「泛太極」概念（陽中有陰，陰中有陽）。泉水湖泊，屋宇樹木到行人走馬都是典型的皇家精緻風格。

有意無意之間，李唐沒有採取《萬壑松風圖》那種仰視堂堂大山的方式，而是近乎半懸浮的鳥瞰式角度。像是在欣

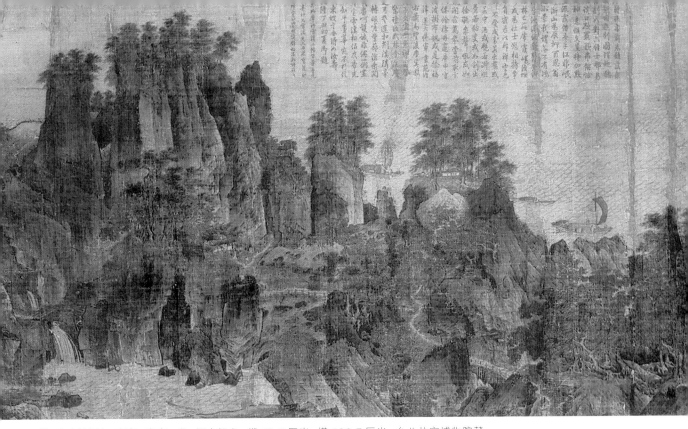

《江山小景圖》 南宋 李唐 卷 絹本設色 縱 49.7 厘米 橫 186.7 厘米 台北故宮博物院藏

賞，又像是在觀察，多少流露
出一種隔江對望，其情依依的
感覺。

這種不設主山的構圖，很
有隨便一瞥即情深款款的況
味，不只影響了整個南宋的皇
家畫風，以後從文人寫意觀點
出發的畫家，雖然對寫實的風
格並不欣賞，對李唐亦頗有貶
辭，但其實都是踏着他的足跡
走過來的。

我們在這位全面的大師的
兩幅作品中，清楚見到一個時
代的終結和另一個時代的開
始，兩個時代都靠他一管筆畫
出來。

稍後的南宋著名宮廷畫家馬遠（1164-？），進一步作出切角式的大膽構圖。從傳統的橫向佈局，作縱深的嘗試；捨去大部分的近、遠景，主要用中景作為畫意（詩意）的據點，讓觀眾隨著畫家走上詩情畫意之旅。

「邊角」式的畫法基本上是將詩意視覺化（騰出來的空間順理成章地題上詩句）。搞不好，隨時會因為太過「文學化」而淪為一幅追逐文章詩詞的「插圖」，對詩對畫都無甚好處。避免兩者皆喪失想像及靈動，靠的便是空白（想像空間）。有限的筆墨就成為畫家着力經營的部分。

馬遠就是繼承了李唐的斧劈皴，加上獨特的拖拽筆觸而聞名當世。他與當時另一位著名畫家夏圭（生卒年不詳）的清淡溫文、詩意濃郁，並稱為「馬一角」、「夏半邊」，同為領導整個南宋皇家院體畫的代表人物。

《松下高士》南宋 馬遠

大畫忌疏，小畫忌塞。馬、夏名作甚多，這裏打起兩把小團扇，就看他們怎樣藏。

馬遠藏了前後景，然後好像是漫不經意，其實卻是小心翼翼地運用他擅長的拖拽筆法把一個月餅切開，卻絲毫不損裏面的完整世界。

夏圭留的空白更超過畫面的一半，團扇像個圓窗框，讓大家一窺詩意的廣闊世界。

「水墨西湖，畫不滿幅。」（《南宋畫院錄》）

「不滿」滿是西湖意，大師的構思出色，自然成為以後大部分畫家的公式。

《煙岫林居》南宋 夏圭

有人譏諷「藏境」是宋代國情「殘山剩水」的鏡子效應。藝術固然會受到政治影響，但這樣的觀點，未免將藝術視作「時事報道」，並不恰當。

宋代是個以理為尚的時代，中國文化再沒有比這個時候更加講「道理」的了（存天道，絕人慾），藝術感性表面上是被壓制在理性之下，實際的情況則是從未如此細膩地隱藏在從未如此精緻的作品裏。

唐代像舉行嘉年華的遊山場面，在郁郁乎文哉的宋代宮廷並沒有市場。南北兩宋的皇帝大都是好文藝者。在優雅的氣氛中，宋代的繪畫和瓷器，始終帶着一種貴族式的精緻。

藏比暗小多了幾分主動的意思。所以一般說：藏得巧妙。

暗示得很好。正統說法應該是：藏得巧妙。

所以，下次當我們看到寥寥幾筆的中國繪畫時，也許應該相信「畫家是畫了很久」才畫出這麼的一片空白來。

白茫茫一片……

馬、夏畫風在構圖上直貫元明不衰，甚至更遠屆東瀛畫壇。藏的故事從宮廷開始，當宮廷繪畫劃上句號之後，接力的文人畫家更加藏得淋漓盡致，一了百了。

不過，只見冰山一角，冰山依舊在，這空白還是有，空有。下一章要介紹的大師才是最後的空，空無。

本文參考：
《成都府志》
唐志契《繪事微言》
鄧椿《畫繼》
《宋史‧選舉志》

善藏者未始不露。善露者未始不藏。

「冰膚不許尋常見，故隱輕雲薄霧間。」

古往今來，上至山水寫情，下至艷情寫真，都本著越藏越妙，越妙越藏的心態，最是令人神為之奪。

西方繪畫在近代亦與起精簡（Simplicity）之風，一直精簡到極限（Minimal），也是一臉真相大白的表情。但在處理上則與中國的繪畫則並不一樣。

真乾淨……

西方的精簡基本上是一種邏輯上的減法，像倒調焦點的攝影機鏡頭，一路把景象（意象）漸次倒退至一片模糊，甚至完全空白的地步。這是一種結構性的縮減，藝術家很有「看我怎樣簡約」的示範味道，後來與現代設計的「少即是多」（Less is More）觀念走到一處，共同開闢出「很坦白」的現代現象。

中國繪畫的精簡在於藏，集中在所謂佈白（計白）的概念，本意上是賦予對象（看的人）一種想像上的自由，最起碼是分享這種自由。

「戲曲舞台上沒有真窗，線條之間就是空白。佈景是在演員身上。景致在物理上並不存在，在藝術上卻是存在的。」（宗白華《美學散步》）

有電影導演在鏡頭裏大放煙幕，分出不同的層次，空山滴翠，一派靈動，也是源於繪畫的佈白嘗試。

空故納萬境，一切都可以藏起來，何況幾座山。

好看！

大山在這裏，請你自己走進去。

大畫大家

大畫是壁畫，後來移到絹素上，成為固定及活動的組合屏風，可以視為一種新的室內裝飾和設計觀念，同時意味着繪畫由宗教（廟宇及陵墓）、皇室的專利，下放到更廣泛的民間。到唐代開始畫在紙上時，紙模的尺寸當然及不上牆壁。這也可以算是材料對藝術的影響。

唐末五代將莊嚴的中堂巨軸帶入北宋，在很不強勁的政權底下，呈現十分有氣魄的精神。巨軸在北宋末年逐漸變成長卷，群山隱沒在詩一樣的氣氛中。

長卷流動

一般認為長卷是秉承古代簡牘的形式（由右至左的習慣），在宋代廣泛流行。由於政權的不穩定、固定及大型的藝術創作有遷移的困難，長卷則易於攜帶，詩意的長卷背後原來也藏着政治因素。

北宋有兩張著名長卷留下來，一是王希孟的《江山萬里圖》，一是《清明上河圖》（見第十四章〈一天‧五百件〉）。以長卷的特色同時顯示對祖國山川的感情和城市生活的熱愛。

長軸回旋

最突出的「之」字形和「女」字形構圖都可以在長軸上看到。

宋代建築出現內外不同高度的列柱，廳堂空間得以加大，建築物高度增加（見第七章〈墨水和水墨‧紙〉。

隔扇、屏風及門窗都變得較以往修長，張掛的畫軸亦同步調整。宋代是古代中國文化藝術的最鼎盛時期，長軸也成為了最富中國情調的繪畫形式。

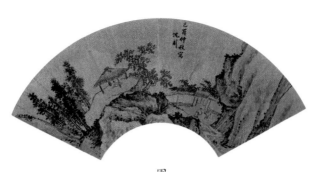

團扇冊頁最多情

如果將唐代萬人空巷觀看壁畫的盛況，和南宋偏安江左時三兩文人私下靜靜地欣賞團扇冊頁的生活比較，就容易理解甚麼叫做精緻和寂寞了。畫幅越小，空間越多。

團扇冊頁最多情，
一人感觸，兩人看。

第十一章 山水 工程（無）

宋代的文官數目，約是唐代的十倍。元代的文官卻幾乎不成編制，一來一回，反差非常之大。

元祚八十九年（1279-1368），是歷史上文人最窘迫的八十九年。奇異地，元代知識分子同時選擇了兩個完全相反的方向來表現他們對政權的不滿。一個是往社會裏鑽，鑽出元代的戲曲；一個是往社會外撤，出離隱逸。兩種方式都同樣奏效。

◎ 失落

以往畫家文人，有應邀到寺觀創作，有與僧道往來，大家互通詩文，視參拜作消遣，談吐講求禪趣，宗教活動基本上是文化生活的點綴。到了元代，知識分子安身立命，兩無著落，於是就成為歷史上最大，也最無能為力的「在野黨」。甚至乾脆「出家」，住進寺觀，在「方外」孤獨地觀照這個被外族鐵蹄踏碎的世界，踽踽走到水窮處。

顯然，藝術對他們來說，並非純為激發想像而存在，更是一種深刻的反省。

◎ 失色

老子、孔子、莊子和墨子都「非常具現代感」地說：顏色，會令心靈失色。古老的美學要求，是一幅畫在上彩落墨之後，以不損絹帛的本質為尚。把這種樸素的美學觀念實踐得最徹底的要算是元代的文人畫家。

據《中國歷代書畫家生卒年表》（文物出版社），從隋代展子虔到北宋范寬之間約四百年裏，紀錄在案的重要書畫家就有一百一十二人。

上一章的幾張作品總算勉強讓我們看到一個大概的發展輪廓——就是山水畫的顏色處理，基本上是由濃艷走向清淡；而線條運用（應該說「用筆」）則有從「順滑」向曲折的逆行現象。

范寬之後，我們暫且越過以宮廷藝術為主的兩宋時代，數到第一百五十三人，是元代的畫家倪瓚（1301-1374）他的筆墨渲染，幾已減到極限。

這一章，是

倪瓚

「目空一切」的天下。

中國畫家在創作時，為了準確地控制筆鋒的水份，向來都有邊畫邊用口含吮的習慣。畫史上記載倪瓚有極端的潔癖，這位終日不停洗手的藝術家，在畫畫時卻「無一筆不從口出」，吮吮最勤。唐代杜甫所謂「元氣淋漓幛猶濕」的水墨效果，幾乎都被這位「中國繪畫史上最不着塵土」的畫家吮進肚子裏，只留下一番乾澀的肺腑。遺憾的是，在印刷品上未必可以清楚看到乾澀的筆觸在滲透力極強的紙上所造成的細膩變化。

倪瓚，字元鎮，號雲林，江蘇無錫梅里人。他出身無錫殷户，一生充滿傳奇，生命最後的二十多年散盡家財，放舟吳江。詩書畫在中年之後卓然成家，將五湖三泖的景致，以落拓、內斂、恬靜和淒苦的簡率意境，創造出中國山水畫前所未有的逸品。他比吳鎮（見頁 192-194）小十九歲，同屬元代四大畫家之一。

五湖以太湖為首，長蕩湖、射湖、貴湖和滆湖。三泖青浦松江縣的泖湖，分上、中、下泖。

元四大家黃公望、王蒙、吳鎮、倪瓚。

藝術需要經濟支持，也不一定需要經濟支持。無論贊助人是過份積極，或過份冷漠，最終都會成為藝術家創作的動力。

◎ 無人

卻說第八章〈山水工程
（有）〉內提到的藝術贊助
人（隋煬帝）過份積極，
山水畫裏的輝煌工程，金
堆玉砌，住的基本上只是
皇帝孤家寡人。

這一次贊助人卻過份
冷漠（元代朝廷），畫家
在落寞的世界裏搭建出自
己的簡陋小茅亭。這個小
茅亭的主人便是倪瓚，曾
經有人問，為何他的畫面
總是不見人物點綴，倪瓚
眼說：

「世上何嘗有人!」

說得很絕，倪瓚連自己也不走進去，由得茅亭空置。可在他之後，大部分「失落」文人都企圖撤退到他那寥落空寂的小茅亭裏。

小茅亭在北宋著名畫家米芾父子的作品中已出現過，是文人畫家在精神上的山林居停。米氏父子，受俸祿於朝廷，薪高糧準，落筆乃典型宋代文人的富貴清幽。而元代的倪瓚算是寫出「肺腑」來。之後，舉凡畫家都試過以他的小茅亭來「淡泊」、「蕭疏」一番，且都一致承認無法達到他的境界。

宋·米友仁筆下的亭

元代開始廣泛應用紙張，畫家以乾澀的線條，在質感粗鬆的紙幅上尋求同時兼備筆（輪廓）、墨（層次）的筆觸效果，這種毫無遮掩的方式，對畫家的書法和繪畫修為都是很大的考驗。題跋詩文，進一步成為作品的構圖部分，甚至佔據了畫面最重要的位置。就本質而言，詩書畫並不相同；但從這個時代開始，在畫面上不再分開。

◎ 不似

倪瓚過人之處是運用筆墨。他擅長以側鋒反復皴擦，乾澀的筆觸做成了蒼茫的意象。

一次，有人指他寫的竹樹不似，他報以「不過逸筆草草耳，不求形似」。雖然這樣，綜觀倪瓚所傳作品，落筆卻比大部分畫家細緻緩慢。

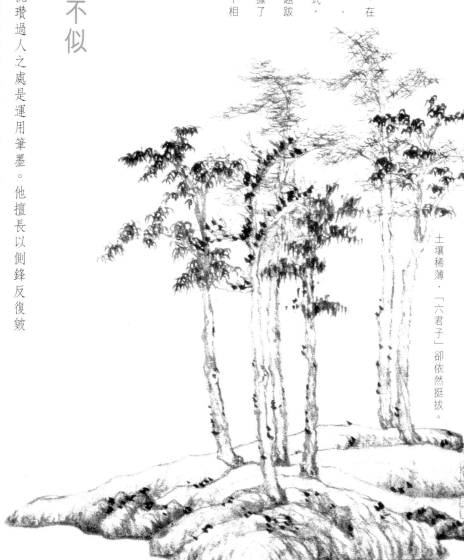

土壤稀薄，「六君子」卻依然挺拔。

他創出自成一格的 **折帶皴**，運筆左起中鋒，緩行，然後斜擦而下，像一條乾渴沙啞的墨色折曲帶子（原本依據客觀環境形成的皴法，變成抒發主觀情感的元素）。樹木枝幹，左右均以極度隱晦的墨色繪畫，卻可以同時交代出不同的質感和光線效果。

明代吳門畫派宗師沈周早年每習倪瓚畫風，老師總是從旁不斷提醒：「又過矣！又過矣！」可以想像這種充滿約束的筆觸（或者應該說是性格）的難度。

「草草」，是畫家落筆不「刻意求似」的自謙。奈何此話一出，後繼者集體刻意求「不似」的心態便有所本。間接深化了只有中國藝術發展中才出現的以「不工」為「逸氣」的業餘現象。

「余之竹，聊以寫胸中逸氣耳！豈複較其似與非，葉之繁與疏，枝之斜與直哉？或塗抹久之，他人視以為麻為蘆，僕亦不能強辯為竹，真沒覽者何！」

倪瓚在四十四歲（1345）的壯年時期作《六君子圖》，松柏樟楠槐榆六君子，江邊佇立，閑話聊天。用傳統中國的觀點來看，滿是「一派山河落索，其志不改」的高士情操。

這是他第一幅典型的「空白」名作。

二十多年的水鄉生活，江南的崗巒水色，都變成畫面上平坡一抹的平遠山水。倪瓚一心一意經營他那充滿個人色彩的「一河兩岸」式構圖。前岸幾株瘦樹枯石，後岸半懸虛空，上幅空白是天空，中間空白是江河。這樣的配搭，終其一生地應用着。

到七十一歲時（1372），他終於完成《容膝齋圖軸》內那一間簡單的工程。他把繪畫藝術徹底融和在工具（筆的敏銳）和材質（紙的本相）上，還自然一個本體上的「無」，相對宋代畫家那種文學性的空，倪瓚「無」偉大之處。

既無紅塵，也無虛空。

清代畫家惲壽平說：「元人……出筆便如哀弦急管，聲情並集，非大地歡樂場中可得而擬議者也。」對沒有受過嚴格書畫訓練的「歡樂場中」人來說，的確不容易埋解他那種遠離塵俗的意象，更難以體會「唯有讀書高」的讀書人，所面對的愁苦與寂寞。

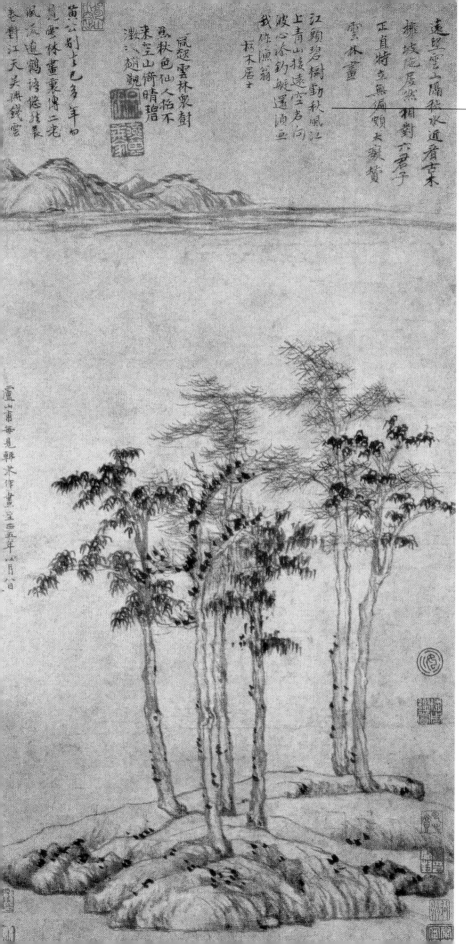

遠望雲山隔秋水，近看古木
攢然相對。隔岸遠山，
正直特立無偏頗，大軫贊
云林畫

江頭碧樹勁秋風，江
上青山接遠空。君
波心塗釣艇還頂畫
我作漁翁
柯丸居士

鼠鬚雲林象斷
匹秋色仙人伯不
來空山倚晴碧
漱水
趙魏

苗公別去已多年，□
夢雲林畫裏傳二毛
風流遺躅諳依展
卷對江天異興錢雲

廬山每見郢求作畫至正五年□月□□

江頭碧樹勁來風，江上春山接遠空……

《六君子圖》元 倪瓚 軸 紙本水墨 縱 61.9 厘米 橫 33.3 厘米 上海博物館藏

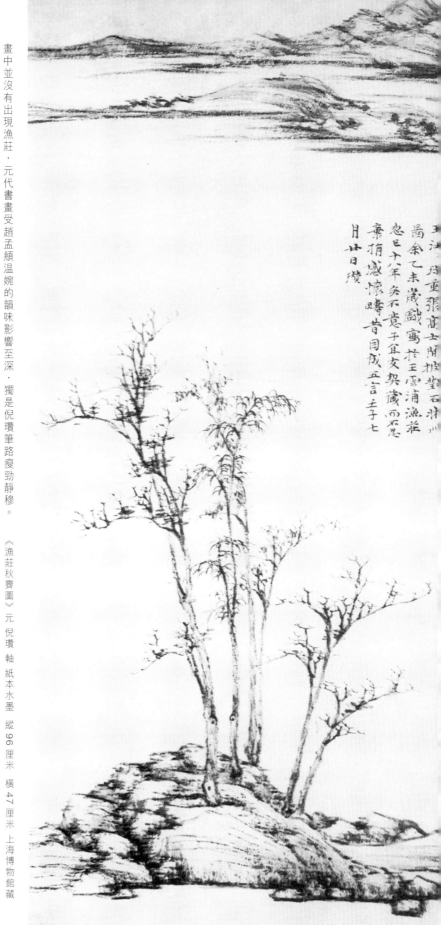

畫中並沒有出現漁莊，元代書畫受趙孟頫溫婉的韻味影響至深，獨是倪瓚筆路瘦勁靜穆。

《漁莊秋霽圖》元 倪瓚 軸 紙本水墨 縱 96 厘米 橫 47 厘米 上海博物館藏

「一河兩岸」引伸開去是接近純粹幾何的「兩橫一豎」格式，倪瓚並非最先應用，但卻運用得最徹底，也最成功。看這幅「很不理想也不應該這樣分析」的分析圖，畫面上每一個元素都在既平衡且矛盾的情況下形成奇異的幽靜和張力。

這種既「建立」，且「不建立」藝術表象（Representational）方式，令他的作品在空間和平面中產生一種奇異的平衡，同時又產生一種奇異的不穩定張力。

近代西方藝術家在進行「非常具現代空間意義」的結構和解構時，都很自然地約束畫布上的煽動成份——顏色。又讓畫布原來的質感，「重新」成為整個空間的一部分或本色。做成類似當我們在欣賞傢具、首飾的造型時，也回到優質木材及珍石玉珠的本質紋理的審美經驗。

當畢加索在畫面上寫下第一個字時，也正是從空間探索中，革命性地回歸二次元世界，在視覺上所創造出的神秘魅力。

最後又還原到本來的材質上（一張用來寫字的紙）。

無色部分，同時是天、地、雲、水、江河、空氣，

畫面最重要的中間位置不着一筆，倪瓚的畫令人聯想起中國建築裏的庭院。乾澀隱晦的筆觸也奇異地成了「為一片空白而存在的運動」。上一章〈真相大白〉裏，宋代畫家在畫面所賸出的空白（藏），是一種技術性的暗示。

所謂「笠翁獨釣寒江雪」的詩意空白，在畫意上實為空有（佈置白雪），經營游魚，也是求其「滿幅是水」（清代八大山人）。唯有倪瓚的畫面是真正的空無，也不枉他一味把筆鋒的墨汁吮下肚子裏了。

倪瓚的作品並無懾人之氣，簡簡單單的一間亭屋，成了韻味無窮的最佳例證。

◎ 不俗

元末張士誠在松江一帶活動，他的弟弟張士信慕名向倪瓚求畫。倪瓚不賣帳，張士信惱恨。終於尋機找岔，把他狠狠打了一頓。人家問他為何不出聲抗議，倪瓚答曰：

「一說便俗！」

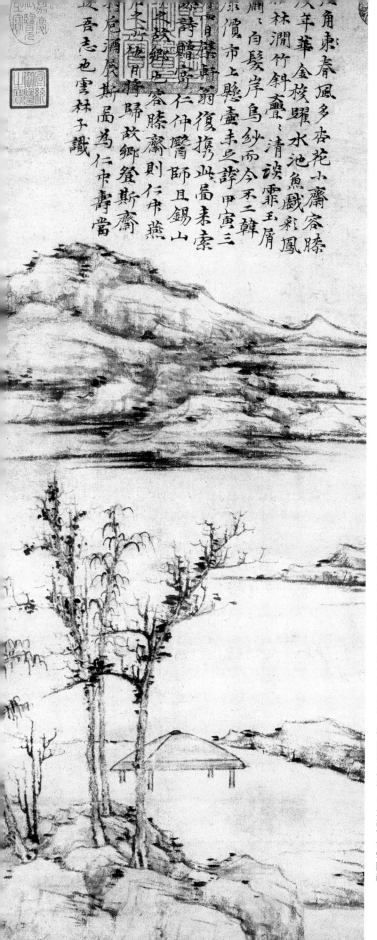

倪瓚忍痛給後來以雅為志的文人一個示範：雅之為物，重要的是「不俗」。

當朝的人讚曰：「唯倪瓚最雅。」明代官宦商士以家中有無張掛倪畫來作雅俗指標。遠避塵囂的筆墨，最終還是寫進鬧市裏。

《容膝齋圖軸》元 倪瓚 軸 紙本水墨 縱 74.7 厘米 橫 35.5 厘米 台北故宮博物院藏

附：「各家工程」

明・文徵明《雨餘春樹圖》

明・唐寅《西州話舊圖》

清・弘仁《幽亭秀木圖軸》

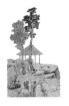

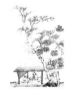

明・沈周《秋景山水扇》

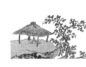

元・倪瓚的亭

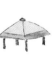

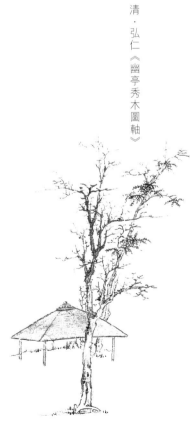

240

清·朱耷《秋林亭子圖》

清·王時敏《山水圖冊》

清·王鑑《仿王子久山水圖軸》

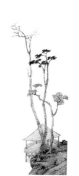

近代·黃賓虹《西泠小景》

明·蕭雲從《山水圖冊》

明·文從簡《深山釣艇圖軸》

第十二章　幾個 文人 和幾幅 文人畫

文人畫，就字面而言，「文」比「人」重要：「文人」比「畫」重要。對中國人來說，「文人」的確重要。

歷史記載西元前五、六世紀的中國正陷於無禮貌、沒規距、亂作一團（禮樂崩潰、朝綱紊亂）的狀態。整個王宮貴族文化面臨解體邊緣。在這個時候，有一群貴族集團的基層幹部挺身而出，負起為文化續命的重大責任，一方面整頓殘缺四散的典冊，另一方面著書立說，將古代中國的文化和思想扛起來，傳下去。

這群原本在貴族世界裏無足輕重的人，叫做「士」，也就是第一代的「文人」，在大家熟悉的春秋時代，展示了中國古代知識分子最崇高的文化抱負和精神。他們（諸子）的所言所行，走在時代的前端，所開拓的新思想（百家），都成為後世的「傳統」。

242

自此，士氣大盛。

基本上，「士、名士、隱士、逸士、士人、士大夫」和後來泛稱的「文人」只有在朝和在野的分別。士農工商，「士」為四民之首。科舉制度之下，無論朝廷中人，或準備進入朝廷的人，基本上都是讀書人。

到了宋代，文風更熾，連行軍用兵的幾乎都是儒將（有書卷味的將領）。天下都由文人當家，甚麼都管，包括繪畫。

自本書的第一章開始，我們就不斷提到「文人」，卻不斷回避着「文人畫」。原因似簡實繁，論重要性，「文人」幾乎一直在支撐着整個中國文化藝術；從觀念上看，甚麼「意境、氣韻」之類的概念，都是從宗教、哲學經由文學再流向視覺藝術的。這些高級知識分子近水樓台，自然另有見識。於是就出現將圖像藝術朝他們的世界「文學化、道德化、詩化和書法化」的運動。

243

經宋、元、明幾代文人，中國繪畫終於「化」成了從屬這群文化菁英的「綜合性視覺藝術」，總攬詩書畫，變成以學問、人品以至將書法理念替代描繪技術的「文人畫」；然後以一句「唯有文人手筆才是畫」，就將歷代專業畫家扳落到工匠的位置上。

再下去的是明末出現的「分宗說」，認定就算「文人畫」也只有一條嫡系的承傳，餘者不論。於是，中國繪畫越發精緻超然，在世界文化中獨樹旌幟。唯藝術卻只能在一小撮名士中流轉，遠離「廣大社會群眾」，難免逐漸乾枯。可謂成也蕭何，敗也蕭何。

以下請看幾個「文人」，和幾幅「文人畫」。

◎ 第一位是文人畫畫家的概念原型——唐代詩人兼畫家王維

王維 在十二歲即顯露過人詩才，二十三歲考取進士，六十歲官至尚書右丞。

他功名早發，一生經歷動盪，晚年淡泊，隱逸山林，治儒家經典，閒來誦佛為事，詩帶禪機，最後在神話般的輞川別業中去世。中國古代讀書人的生命程式和素質，王維都具備了，更重要是大家都認為他是第一代水墨畫的開拓者。

他為中國文人藝術理念的鼻祖。

宋代提出士人畫時，王維已無確實畫跡傳世，文人基本上是因為對他在詩中滲透的畫意的認同，而奉

王維的詩，一直被譽為是「可以誦讀的畫」。

空山新雨後，天氣晚來秋；明月松間照，青泉石上流。
竹喧歸浣女，蓮動下漁舟；隨意春芳歇，王孫自可留。

（王維《山居秋暝》）

反復誦讀，也真的令人讀出一個充滿畫意的秋天傍晚來。

《仿王維輞川圖》（局部）清　王原祁　紙本設色　紐約大都會美術館藏

「（王維）在京師日，飯十數名僧，以談玄為樂，齋中無所有，唯茶鐺、藥臼、經案、繩床而已。退朝之後，焚香獨坐，以禪誦為事。」《舊唐書·文苑傳》，所記應是安祿山之亂後的京兆生活。

◎ 第二位是北宋文壇領袖歐陽修

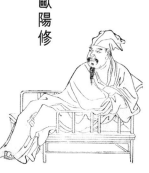

歐陽修

小時候，窮困到只能用荻桿當筆在沙地上寫字學習。後履官場，雖然一再受到打擊，猶努力向上，最後官至兵、刑部尚書及太子少保師，成為有宋一代的文壇領袖。這是中國文化的福氣，每一代的知識分子都有堪作示範的人格和生命出現。

當時歐陽修才二十九歲，做個館閣校勘的小官，因看不過諫官高若訥與宰相呂夷簡同流合污，逼害范仲淹，憤書火罵高若訥：「不復知人間有羞恥事。」結果開始第一次的被貶之旅。

歐陽修以當代文風陷於「因陋守舊，論卑氣弱」的時弊，領導北宋文壇進入一次「返回質樸」的古文運動。

文學觀點順延於繪畫藝術。他在《六一跋畫》中提到：「蕭條澹泊，此難畫之意。」

蕭條不好過，澹泊不好畫。一句說話同時在物質和精神上（美感和美德）繼承自古以來讀書人的簡儉、樸素和清貧的美學觀點。

歐陽修晚年時說他家裏有：一萬卷書、三代以來金石遺文一千卷、琴一張、棋一局、酒一壺，再加上他自己一個老傢伙，總共是六個「一」，於是自號「六一居士」。窮，不改其志，達，不改澹泊。

六一居士的人格及理論，都成為當代讀書人的觀念指導。

◎ 第三位是北宋一群文人，中間最為人熟悉的當然是蘇東坡

蘇東坡

與米芾、文同、李公麟等同代著名藝術家，紛紛發表所謂「士人」畫畫的心得，試圖將讀書人擅長的詩、書與繪畫結合起來。他們推崇王維*，再以「繪畫執於似，只是幼稚的見識」（論畫以形似，見與兒童鄰）的「寫意」觀點，顯示文人不拘於現實局限的灑脫創作精神。寫，當然是由文章書法而出。

蘇東坡又是八大家（唐宋文學）之一，又是四大家（宋代書法）之一，同時是大詞人、政治家、美學家、食家和畫家……以他在文化上的地位，依然難逃「時而窮，時而達」的官場路途。

他所作的《木石圖》（又作《古木怪石圖》）與北宋同代的官方畫家作品相比，的確顯得古怪。枯木畸曲扭動，幾筆焦濃的細竹自怪石後探出來，好像不甘被石塊遮擋，又好像在看枯幹到底在盤甚麼鬱結。蘇軾執筆寫下：「空腸得酒芒角出，肝肺槎牙生竹在。森然欲作不可回，吐向君家雪包壁。」

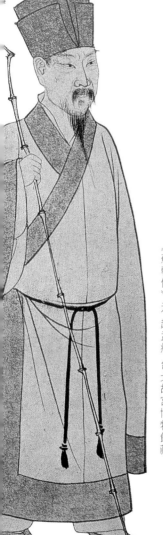

《蘇軾像》元 趙孟頫 台北故宮博物館藏

蘇東坡的書法《寒食帖》

詩、畫構成他自己在官場浮沉、多番風雨之後的曠達而又深沉的藝術性抒發和隱喻。平心而論，蘇東坡的詩比畫出色，他的書法則是一派文人抒懷，不拘泥於成規的作風。

經這群傑出文人身體力行，文人藝術已建構了一個平台，交給一整個時代——元代。政府基本上不重視讀書人，文人已得「蕭條」，即行其「澹泊」。

＊「味摩詰（王維字摩詰）之詩，詩中有畫；觀摩詰之畫，畫中有詩。詩曰：藍溪白石出，玉川紅葉稀。山路原無語，空翠濕人衣。此摩詰之詩。或曰：非也，好事者以補摩詰之遺。」
（蘇東坡《書摩詰藍田煙雨圖》）

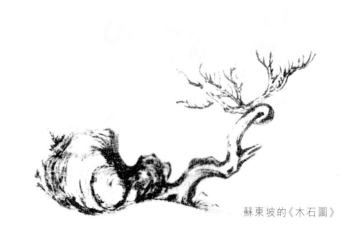

蘇東坡的《木石圖》

◎第四位是五代畫家——董源

按時序，本應列在王維之後，宋代文人之前。

唯以文人畫發展過程中，董源的藝術成就則經宋元文人大力推介才「重新得到認識」。鑑於「文人」比「畫」重要之勢，故安排在這裏出場。

董源，五代南唐畫家，鐘陵人（今江西南昌附近）。生卒年不詳，在南唐中主時曾任北苑副使（打理皇家園林），故又稱董北苑。董在宋代除受到沈括、蘇軾等文人大加欣賞之外，一般並不重視，直至元明，「平淡天真」的畫意才產生罕見的重大影響。

《圖畫見聞志》裏論董源：「水墨類王維，設色如李思訓（金碧山水）。」可見後世文人宗法的只是「部分」的董源。

此畫同時可以見到工緻人物和郁郁山林。有小船近岸，岸上樂工吹打奏迎，遠處漁人張網。連綿江渚以披麻皴（董源所創）刷出江南的山巒。另以疏密濃淡不同的墨點子皴由近至遠，有些代表江邊蘆荻，樹葉，有些是巒頭小樹，有些更是川峽密林。宋代米芾對他推崇備至，認為「董源天真多，唐無此品」。這些看似漫不經心的小點是最佳的說明。

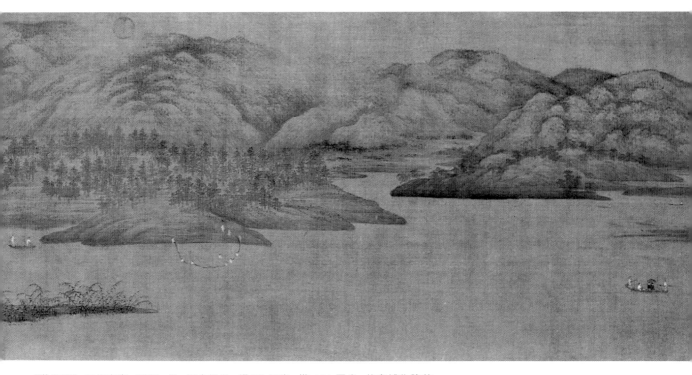

《瀟湘圖》五代南唐 董源 卷 絹本設色 縱50厘米 橫141厘米 故宮博物院藏

這裏大家看到的是董源最著名的《瀟湘圖》，也可以看到他所創的披麻皴法。輕輕地皴出山勢平緩的江南景色。

這位大宗師，運筆雅致，同樣的墨色點點，從江邊蘆葦越過樹梢，一路織到山頂茂林，將豐潤的江南雲煙水氣，表現得充滿詩意。相對與他齊名的荊浩、李成、范寬、郭熙等北方名家筆下的雄偉氣象，瀟湘多情，更容易打動文化重心南移之後的讀書人。趙孟頫將披麻解索，倪瓚變為折帶。走的都是這一路從清幽中散發深意的山水。

董源「平淡」地雄踞元明清的中國文人山水畫壇，更奇的是他本人卻是一個宮廷畫家。《瀟湘圖》內的點綴人物，不論吹打泛棹，都交代得細緻可愛，是深受他影響的文人畫中所罕見的。

有關他的藝術成就，有機會再另文介紹，現在唯有匆匆走向下一位。

◎ 第五位是曾經擁有《瀟湘圖》的明末著名文人、畫家、收藏家和書畫理論權威——董其昌。

董其昌（1555-1636）字玄宰，號思白，謚文敏。松江華亭人。董少負重名，萬曆年間登進士第，官至禮部尚書。家富，多藏古代書畫名跡。精於鑑賞，書畫理論成為明、清兩代主要指導。

到了明代（這時候「文人」的稱謂已普遍取代「士人」），縱然宮廷重新設立皇家畫院的制度，但不論朝野的文人均認為官方的藝術只是僵化了的宋末模式，缺乏藝術應該具有的內涵和靈動。於是文人畫的「正名」運動，在明末展開，代表人物是董其昌。

董其昌

於萬曆年間在長安獲得這幅《瀟湘圖》。他位高權重，王維的作品經他鑑定，董源的作品藏在他家裏，然後由他來說，如何才是正宗的山水，在繪畫的世界裏，簡直是權傾天下。

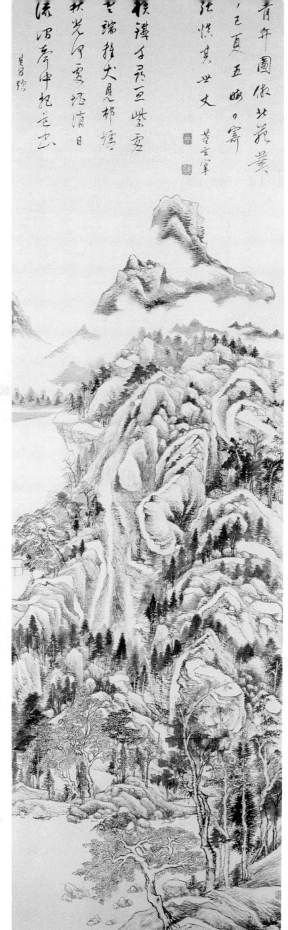

青卞圖像此荒莽
壬夏五晚○寫
張怡其世文 董玄宰
檢禪于羿豆紫寒
吾瑞猶犬見郵堙
林芒何雲坯倩日
涼泗厚申紀老士
其昌

《青弁圖》明 董其昌 軸 紙本水墨 縱 225 厘米 橫 88 厘米 克利夫蘭藝術館藏

董其昌在董源的作品中找到文人藝術的宗源，然後設計出一條脈絡，類比佛教禪宗派系，斷為文人畫的正宗系統——南宗。自此直落三百年，到今天仍然影響着中國繪畫。

「禪家有南北二宗，唐時始分。畫之南北二宗，亦唐時分也；但其人非南北耳。北宗則李思訓父子着色山水，流傳而為宋之趙幹、趙伯駒、伯驌，以至馬（遠）夏（圭）輩。南宗則王摩詰（維）始用渲淡，一變構斫之法。其傳為張（璪）荊（浩）關（仝）董（源）巨（然）郭忠恕米家父子（米芾，米友仁），以至元之四大家（黃公望子久，王蒙叔明，倪瓚元鎮，吳鎮仲珪）。亦如六祖之後……而北宗微矣……」（明・董其昌《容台別集・卷四・畫旨》）

南北宗派理論原則上與文人觀念並無抵觸，唯獨經此一分，我們曾提及的李思訓、李昭道以至李唐、馬遠、夏圭一類較為寫實的畫家就被劃在北宗（庸俗拘謹，缺乏文人精神的畫匠）的範圍（「非吾曹所宜學也」）。五代畫家趙幹被誤置入宋之餘，畫風又被荊浩、范寬等大師亦險象橫生。冷落了幾百年，《江行初雪》變成六月雪。

與其說董其昌別具用心，不如說他用心良苦。南宋自馬、夏以後到明初的宮廷藝術的確是缺乏生機（朝廷缺乏宋代執政者的藝術水平），民間同時充斥着刻意和浮誇的形式主義。作為藝術文化領袖，董其昌自有必要整頓一番。

文人在文化上的忠誠之外，當然包括源於陶淵明那種不為五斗米而折腰的人格素質。趙孟頫因此被董其昌從元代四大家中除名，而加入非常不為

256

五斗米而折腰的倪瓚。

文氣、節氣加上逸氣，古意盎然。不滯物，不具象。書法重於繪畫技法，氣氛重於輪廓，還要業餘，最好外行。這些就成為中國文人畫的特色。

唯將寫實從視覺藝術撇開，可謂茲事體大。無論如何，董源的藝術成就不可多得，其他北宗大師亦然；以形式分優劣，結果只會使形式被放肆應用，主張成為教條，董其昌本意也不會是這樣吧！

話說東晉著名文人陶侃，小時候搬磚強神體魄，做了大官之後依然搬磚強神體魄。有人向他推薦某讀書人，陶親自跑去看，只見這書生不修邊幅，住在一個小房裏，通屋又是書又是畫，亂作一團。陶掉頭便去，對舉薦的人說，這傢伙連一個小房間也弄不好，一味「亂頭養望，自稱宏達」。自命曠達率真的文人，有時真要好好檢討一番。

在董其昌的《山水》圖軸，又再見到這雅淡的小茅亭。

《瀟湘圖》（局部）

【董源不是莫內】

沈括在《夢溪筆談》有以下這番說話……

「江南中主時，有北苑使董源善畫，尤工秋嵐遠境，多寫江南真山，不為奇峭之筆。其後，建業僧巨然祖述源法，皆臻妙理。大體源及巨然畫筆下，皆宜遠觀。其用筆甚草草，近視之幾不類物象，遠觀則景物粲然，幽情遠思，如睹異境。如源畫《落照圖》，近視無功，遠觀村落杳然深遠，悉是晚景，遠峰之頂，宛有反照之色。此妙處也。」

活脫就是在形容近代西方繪畫的印象主義。

《落照圖》下落不明，在這裏見到的還是從《瀟湘圖》中截取「遠觀村落杳然深遠」的部分，果然是「近視無功」，兼又帶幾分十九世紀西方早期印象主義的情調。對某些熱愛中國繪畫的人來說，少不免會陷於「國畫又再度顯示比西方繪畫先進」的愉快情緒中。

不過，秀麗江南引出董源平淡有致的山水；印象主義的畫家則是在和當時的學院派和城市生活抗衡。

一邊洋溢着：「洞庭多樂事，瀟湘帝子游」的詩意（董其昌就是馬上想到此詩句而名為《瀟湘圖》）；另一邊連境心（Focus）帶文學也一併推開，走進工廠搜羅顏色，為以後的藝術而奮鬥。

所以，愉快歸愉快，就算在形式上偶遇，「投入」和「抗衡」終歸是兩回事，混在一起，對兩者都不公平。

【明代卻很現代】

縱然明代戲曲及小說的成就比詩大，明代的文人卻認為作畫的「才性」要求首先要懂得寫詩（比戲曲及小說這類流行文化更典雅）。

明代藝術大體上是一種都市化的文化活動，從地域（或嗜好）分出前所未有那麼多的社交派系（董其昌自己就是松江派的領袖）。不過這些派系朋儕意義大過風格分野，而且，都不及南北二分的影響。

城市化的生活令明代文人開始離開大自然，走入自己經營的園林。園林自然繪畫化，繪畫自然園林化。過去文人在自然中欣賞的山川意象，現在來自城市裏的園林佈置。進一步的靈感，亦非回歸山林，而是打開古畫尋求滿足。董其昌嘗言「讀萬卷書，行萬里路」。奇異的是在「萬里路」上印證古代作品的漫遊，欣賞每一個與古人（當然是南宗）筆下山水契合的意象。同樣是仿古成風，明代畫家嘗試的是領其「情」，清代畫家努力的則是賦其「形」了，「情形」並不一樣。

客觀地看，「文人畫」是一次帶着濃厚復古色彩的運動，在發展中反而令自然史無前例地成為藝術觀點的附屬，繪畫亦史無前例地凌駕一切而獨立存在。這種純粹為繪畫而繪畫的觀念，不管大家是否喜歡，實在是非常現代。

還有，當時的藝術資助者，大都是鹽商、豪紳之類的富人，俗起來也很徹底。不過，他們都以當時藝術家的文化取向作為資助依據。畫家固窮，姿態卻高，留下了不少藝術家把富人耍得團團轉的故事。今天資助者的品味取向，倒過來成為創作者的依據，輪到藝術家被耍，也無話可說。當年故事，今天聽來，都似是不可思議的傳奇。

第十三章 寫字

雖然每一個文人在寫字的時候，都覺得寫出來的是書法，但這裏只是略談他們的一些寫字性格。

陝西的漢代《石門頌》摩崖石刻，由無名書法家（也許就是善書的石工本人）所作，純樸有力。

◎ 第一，寫遍天下

文人在自己和他人的作品上題辭寫詩的癖好，已潛伏多年。

「天下名山僧佔多」是指房地產，天地之秀實歸文人所有（在這個情況下，文人叫做名士）。沒有名士吟詩、作對、寫寫字，或刻鑿山崖、或立碑紀事，山川大概也抖不起來。摩崖石刻，山壁險要處，名士作稿，石工爬上去，吊下去，每個字都令人驚心動魄。

文人視天地為「書齋」，山川為「絹素」。好山好水好詩好字好景致，已成中國古代的「地貌」特色。

宋代之後，寫字之風從真實的山林川壑，進入藝術家筆下的山水卷軸。冊頁、團扇都出現題字詩詞等充滿文學氣息的活動。有時是畫家的自我發揮，有時是同儕的贈與，更多的是鑑賞者、收藏家、後代的名士高官以至帝王將相的頌讚、意見，甚至擁有的證明。

山川由我品題，遊人詠我詩句，遊我的鑑賞。比較現代的說法是「我的品味帶領群眾進入更高層次的山明水秀（文學世界）」。我為高人，你為雅士，相得益彰。大家都有一定的審美水平。於是，詩書畫，自由地在一個實境、一幅卷軸上結合在一起。

◎ 第二，因圖而文的祖例

圖文結緣很早，據說屈原（公元前 340-278）在楚先王廟宇及公卿祠堂，看到壁上所畫山川神靈及古聖賢像，大為感觸，在壁上揮筆寫下了一百七十多個問題，後經楚人輯錄，就成為楚辭裏著名的《天問》。

（《楚辭通釋》）

觸景生情，圖像易牽起文思，無可爭議。文章是否會誘發畫興，大概因人而異。三閭大夫本身就不以繪畫見稱歷史。

唐代縱有不少以畫為題材的詩流傳下來，可畫家並沒有直接在自己的作品中露一手的意圖。

直至北宋初，畫家甚至連署名也可免則免，要也盡量含蓄地躲在草叢石罅裏（范寬的署名就隱藏在樹叢下超過一千年才被發現。見頁164）。原因也簡單，當局要一張畫，並不是教你露頭臉。不署名的好處是，一旦揚名，凡家的手跡也是經傳誦和記錄才知道。所以就算名傑作自動歸其名下；最大的壞處是每一幅都可能不是真跡。

屈原

還未完成

◎ 第三，有聲無聲皆詩畫

宋代蘇東坡以「詩中有畫，畫中有詩」來形容唐代詩畫家王維的藝術內涵，其實也說明了王維本身並沒有在詩中畫幾筆，也沒有在畫中題幾句；更說明宋代文人自己很少在畫上「行其大楷」、提筆寫字的意思。再加上「詩是有聲畫，畫是無聲詩」的說法，理由太充分了！於是凡「無聲詩」者都平添幾筆「有聲畫」。

無論如何，畫面上要寫下詩句，得預留空間才成。一般的說法是，最後渲染天空的是宋徽宗（見第十章〈真相大白〉），據說最初「公然」題詩的也是宋徽宗。

《臘梅山禽軸》宋 趙佶

266

這才叫完成

《張卿子像》明 曾鯨 軸 絹本設色 縱 111.4 厘米 橫 36.2 厘米 浙江省博物館藏

山禽矜逸態，
梅粉弄輕柔。
已有丹青約，
千秋指白頭。

宋徽宗借詩說出自己
對繪畫（丹青）的一
番情意。從此果然書
畫相約，相偕白頭。

詩書到底是文人的絕技，畫家未必可以一舉攻克。

儘管當初吳道子曾經習書法於張旭和賀知章，後來「學書不成，因工畫」，成為「畫聖」。文人畫家依然咬定書畫本同源，這樣不只堵截寫字不體面的人「望畫卻步」，也令不善書法的畫家好生為難。就算元代四大家之一的倪瓚，也曾被指繪畫功力愈臻精妙之際，書法火候卻相繼失色。

真正書畫俱佳，殊不容易。只是風氣既開，寫的一廂情願，看的因陋成研。沒有題字（包括蓋印）的畫，已不能予人完整的感覺。

「元以前，多不用款，款或隱之石隙，思書不精，有傷畫局。」

（《沈顥山水法·落款項》）

清 乾隆皇帝

清 乾隆皇帝

清 乾隆皇帝

元 趙孟頫

《快雪時晴帖》
東晉 王羲之

清 乾隆皇帝

《神乎技矣》
清 乾隆皇帝

「畫上款識，唐人只小字藏樹根石罅，大約書不工者，多落紙背。至宋始有年月紀之。然猶是細楷一線，無書兩行者。惟東坡款皆大行楷，或有跋語三五行，已開元人一派矣。」

「元惟趙承旨猶有古風，至雲林不獨跋，兼以詩，往往百餘字者。元人工書，雖侵畫位，彌覺其雋雅。」

（清·錢杜《松壺畫憶·卷上》）

◎ 第四，因文而圖

因書帖而作畫的例子並不常見，東晉書聖王羲之的名跡《快雪時晴帖》，附裱着半幅臨摹元代著名畫家錢選《觀鵝圖》（王羲之曾見到群鵝戲水而領悟到更高層次的運筆心法）。此外，大都是因文而文，畫贊、書跋和題字的風氣在宋元之後開始流行，其中寫得最徹底的要數「神乎技矣」的清高宗乾隆皇帝。

清 乾隆皇帝

清 乾隆皇帝

《觀鵝圖》元 錢選

清 乾隆皇帝

清 乾隆皇帝

清 乾隆皇帝

◎第五，姊妲 藝術現象

這幅是元代四大家之首黃公望的巨作《富春山居圖》（子明本），本來山清水秀的畫面上寫滿密密麻麻的字。大家也許猜到總有「神乎技矣」的乾隆手筆，不過未必會料到他居然在這幅後來被鑑定仿作的版本上寫下多至五十五則的題跋。後來連乾隆自己也不好意思地寫下「以後展玩亦不復題識矣」，於是又多添了第五十六則。其實同樣的「字患」和「自勉」，在本章開始時那張同樣是王羲之的《快雪時晴帖》更屬害，超過六十則。

在當時來說，一切都是皇帝所擁有的時候，皇上要再寫一百條也拿他沒法。如今雖然被我們

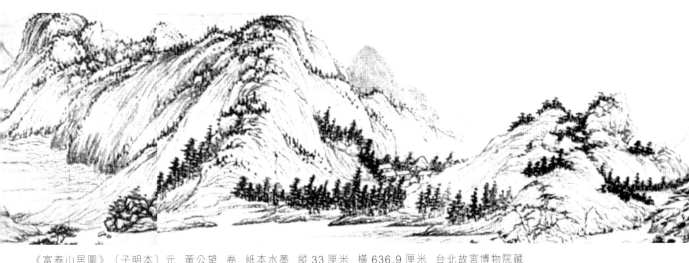

《富春山居圖》（子明本）元　黃公望　卷　紙本水墨　縱 33 厘米　橫 636.9 厘米　台北故宮博物院藏

隨便拿着他的墨寶指指點點，太上皇與藝術品總算一起「流芳百世」了！

皇上如是寫，一般文人平素孤芳自賞，機會一來時恐怕更難禁「流芳百世」的誘惑。名士雅集，寫詩題辭是主要活動；社交重要，寫詩題辭更重要。

怕就怕錯失每一個可能「流芳百世」的時機，結果就紛紛積極集體傳世。

書畫被視為姊妹藝術，過份親暱，難免出現姊妹傾軋的奇特藝術現象，大家都不以為忤。假如不是發展到由博物館來處理的話，一代代的鑑賞者、收藏家，大概仍會鑽空落筆。大不了另拓畫塘，施尾、對幅來一顯身手。

◎ 小結論，寫字非常重要

題詩寫字值錢，不題詩寫字也要錢。明代收藏家項子京「精於鑑賞，作畫亦饒有逸致」，但詩文「俚俗」，大煞風景。求畫者既喜歡他的畫，又怕他的詞，於是先行私下饋贈三百錢給他的書僮。每當項子京畫完一幅畫時，書僮即迅速行動，「印記、取出」，以避過題詞之劫，當時人稱之為「免題錢」。作品到手之後，自然又得另覓名筆題句了。

公元八世紀，隻手重建西方文明的查理大帝（Charlemagne），英雄蓋世。據說他床頭放着寫字板，每個晚上都勤於學習，雖然他努力直到去世那天仍未能成功寫出自己的名字，依然不損威名⋯⋯

而南北朝宋前廢帝劉子業，被檢查的罪狀中，居然有一條是「寫字太糟」⋯⋯就字體評分，子業和查理的命運並不一樣。

因字體欠佳而丟了狀元的例子在歷史上屢有發生。中國人深信寫字惡劣是未犯案先出現的「罪證」，廢帝無德昏庸，字體就一塌糊塗。

大勢所趨，名家輩出，一般好寫字者，也放手地寫，用各種方式去寫。

各師各法，

也是書法。

照董其昌的好朋友，同是明代大儒陳繼儒所述，文人的確很忙碌，寫字只不過是其中一項而已。

「凡焚香、試茶、洗硯、鼓琴、校書、候月、聽雨、澆花、高臥、勘方、經行、負暄、釣魚、對畫、漱泉、支枝、禮佛、嘗酒、晏坐、翻經、看山、臨帖、刻竹、喂鶴，右皆一人獨享之。」

（明‧陳繼儒《陳眉公四種》）

風雅「量化」為清單，藝術主題和內容難免會陷於形式化，這樣不只對文人本身不利，對文人以外的人民更不公平，例如一群在著名的《清明上河圖》裏的宋代開封居民，他們沒有候月、餵鶴和刻竹，卻洋溢着一股旺盛的生活氣息。

十六世紀的英國倫敦，人口大約五萬，在當時來說已是個規模十分龐大的城市，而開封在十二世紀已擁有超過百萬人，不但人最多，也是世界上經濟最蓬勃的大都會。

第十四章

一天·五百件

秦漢以來民禁甚嚴，商販貿易活動都要在官方指定的坊內進行（例如唐代長安的東、西市）。到宋代經濟蓬勃，市禁開放，商店都開到街上來，出現熱鬧繁盛的沿街市集。這裏就是古代中國最早開放的城市，而且營業時間由店主自行決定。

開封本身物資並不足以應付如此龐大的人口，貨糧都要從南北循水路供應。換言之，這裏也是世界上第一個消費性的商業城市。畫面上看到的便是溝通黃河、淮河兩大水系的汴河，船隻交通繁忙，年輸貨物六百萬石之鉅，航運技術自然也非常先進。

宋代的孟元老，生於南北兩宋之間，前半生在開封生活，然後過渡到南宋，在偏安的時局中寫了一本回憶開封歲月的《東京夢華錄》，成為後世研究宋代民間面目的重要文獻。至於具體描繪出北宋時期開封市容風貌的畫，便是著名的長卷《清明上河圖》。

兩個家丁為爭道而吵

《清明上河圖》的作者是北宋的宮廷畫家張擇端，他觀察力過人，氣魄也過人，從地貌建設到市容民生都描繪得非常豐富生動。畫卷分為幾個段落，由城郊小路開始走上滿佈各式市肆商舖的官道，沿着汴河，在人煙最稠密處，架着一座外形雄偉，像天虹跨越河上的木構無柱虹橋。橋上攤販行人擠得水洩不通，肩挑的騎馬的往來汴水南北兩岸。人群和水勢，一同湧起最熱鬧的高潮。

橋上人群在一片囂聲中，觀看橋下一艘綱船，放倒船桅，二十幾個船伕（和一小孩）撐篙、拋繩、接索、掌舵，合力將船逆水通過這條用巨木搭建、凌空橫跨兩岸的無柱大橋。正如每座大城市一樣，好事者或吶喊鼓勵、或妄發意見，鬧作一團。只有橋上攤販，對此盛況早已司空見慣，一派愛理不理的模樣，非常寫實。

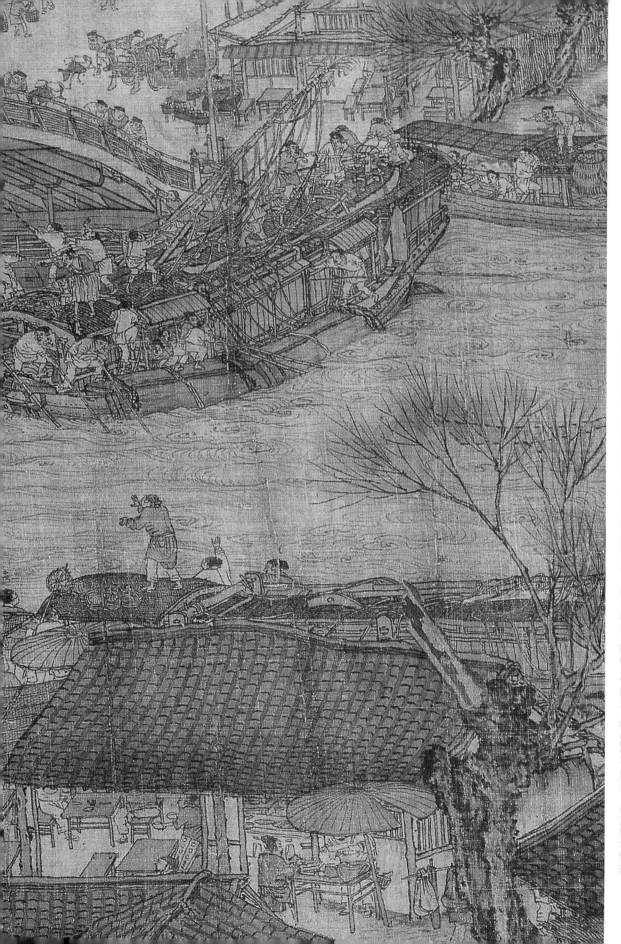

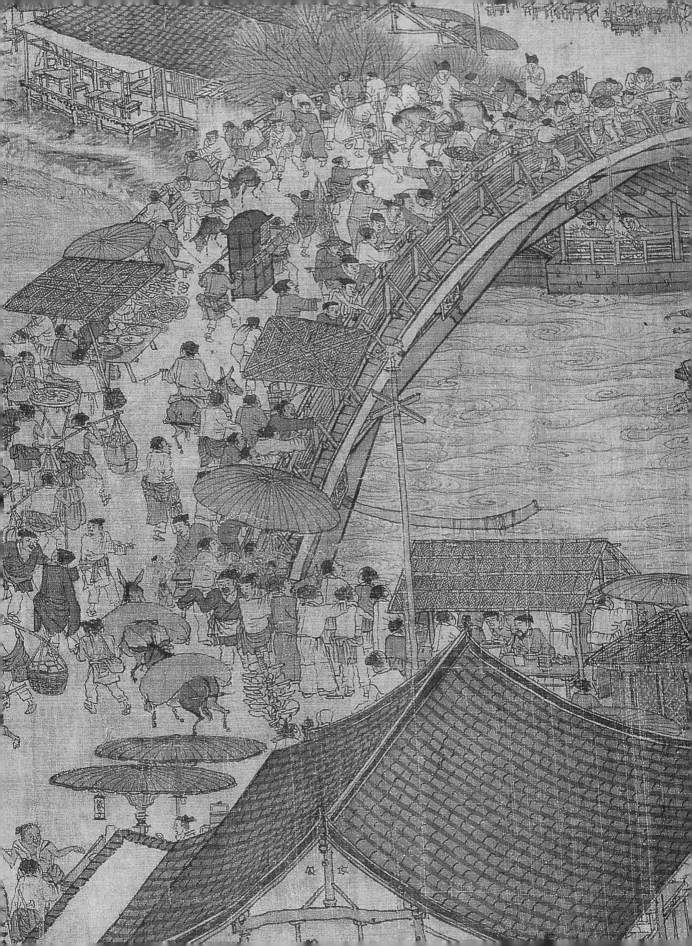

《清明上河圖》（酒肆部分）

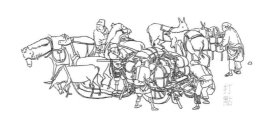

打點

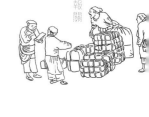

報關

修臉

買蔗？

出城

後段由穿過一座城門開始，走進更密集的酒肆商店。一路上中外商旅，駱駝騾馬，驛站客棧熙熙攘攘，巨細無遺。

世上大概還沒有一幅市肆風俗畫，可以和這個既寫實又富畫意的場面匹敵。畫卷有人物七百七十八個、十三輛車、八十三頭牲畜、一座看起來不是外城的城門、汴河的一小段上栽種約一百八十棵樹木、二十八艘大小客貨船和幾條街的林立店舖，再加上七頭豬、八頂轎和一隻猴子，十足一部宋代風情的百科全書。無論是從歷史紀事、民間風俗到藝術各個角度去看這個畫卷，也不會令人失望。

斤兩十足 孫羊店酒旗 正店 (總經銷)

正頭布帛 楊家應症

這畫和本書開始時所介
紹的《江行初雪圖》(見〈序〉)
一樣,曾經受到文人冷落。

《宋史》及皇家編纂的《宣
和畫譜》並沒有提到這位從
民間崛起的偉大畫家,《清
明上河圖》在今天卻是全世
界的博物館收藏中仿作最多
的「祖本」(約有三十多種)。

文獻不提及,大概便是出於
「風俗」上。

村社坊里的景象顯然不
是文人的興趣。開始時,我
們說過,在藝術發展中,無
論對主題或形式產生過度的
牽制,結果都將是藝術本身
的損失。就這點,文人恐怕
難辭其咎,可幸今天我們依
然可以有機會欣賞。

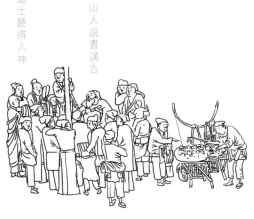

和尚道士聽得入神

山人說書講古

有人認為，這幅長卷從卷首城郊一個朝霞氤氳的早晨景象開始，然後沿途商店陸續啟市，一路逐漸變為熱鬧的正午，最後便是日暮黃昏，途人都帶着倦容的模樣。這裏只能暫以幾頁篇幅讓我們去玩味八百年前汴京的這一天了！

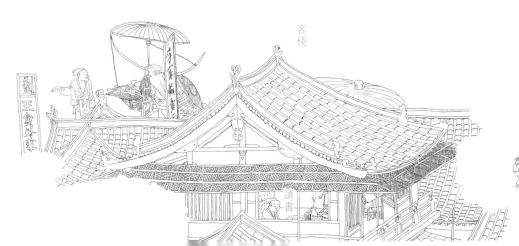

客棧

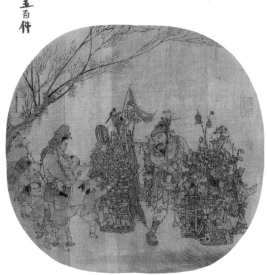

《市擔嬰戲》（名賢妙跡冊第三幅） 南宋 李嵩
小團扇 絹本設色 縱 25.8 厘米 橫 26.7 厘米
台北故宮博物院藏

在張擇端的北宋世界之後，我們隨着宋室渡過長江，再看看在相對穩定的局面中，南宋的另一傑出畫家李嵩，替我們留下江南農村裏可親的玲瓏小品。

李嵩，錢塘人（杭州），生卒年不詳。他和近代的齊白石一樣，自小就顯示繪畫天賦，因家貧，曾投師學習木工，最後成為南宋的著名宮廷畫家。

李嵩就在畫面裏的世界（錢塘）長大，對農村風物不但熟識，同時充滿感情。

《市擔嬰戲》是他較早期、也是同系列作品中最著名的一幅。縱然記載李嵩習木工時常鬧情緒，這幅畫卻顯示出頗濃厚的「積木」趣味。

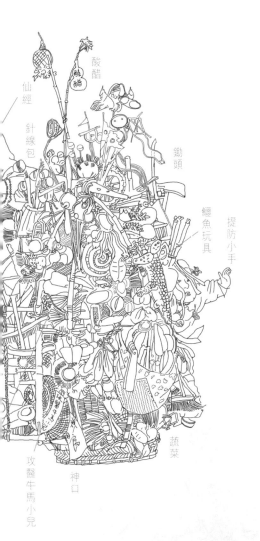

酸醋
仙經
醃醋
針線包
鋤頭
鱷魚玩具
提防小手
蔬菜
神口
攻醫牛馬小兒

李嵩並非最著名，可毫無疑問是宋代最出色的畫家之一。當時流行的釘頭鼠尾筆法，在他手中成為穩定深刻同時透露出關懷的線條。利用一個小鏡頭，「以小寓大」的描寫出八百年前中國鄉村一幕貨郎串鄉，小孩雀躍，非常生動有趣。不管歷史如何翻天覆地，這種單純樸實的生活情調，一直都沒有褪色，將來也不會。

畫家幽默地在背景的樹幹上寫下**五百件**，方式與那個躲藏在畫面右側、只露出一隻小手的頑皮心態也很一致。

文人打壓風俗畫，原因就是厭其「不雅」。再說一遍，在藝術發展中，無論對主題或形式產生過度的牽制，結果都將是藝術本身的損失。尤其是文人的精神，本就應該與社稷民生憂戚相關。

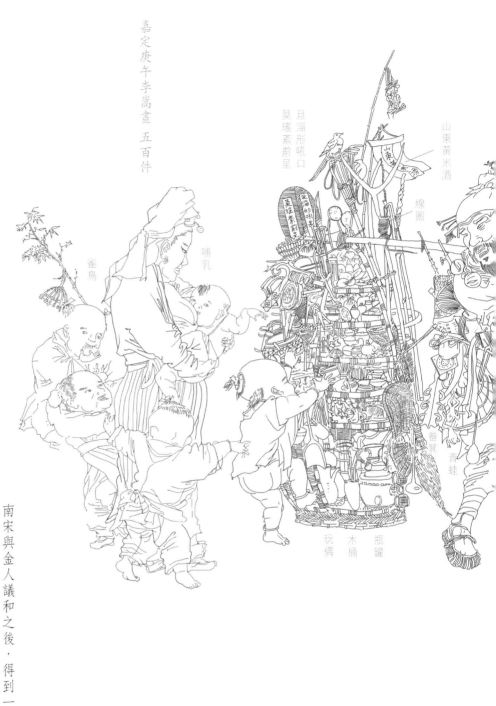

嘉定庚午李嵩畫 五百件

且淄形唄口
莫瑤蔡莿星

山東黄米酒

線圈

雀鳥

哺乳

畚箕

青蛙

玩偶

木桶

瓶罐

南宋與金人議和之後，得到一段較穩定的和平時期，城鄉迅速發展，製造業與手工業相繼蓬勃。以生活作為題材的創作，尤其以兒童為主題的繪畫，由貴族至平民都廣為受落。反映出這個時期社會對兒童的珍愛和對兒童教育的重視。

285

第十五章

個個都有點

憂鬱

墨竹是極端罕見地生於中國的毛筆和墨汁的藝術造型，假如世無毛筆，世將永無墨竹。

《梅竹圖軸》 清 鄭板橋 軸 紙本水墨 縱 126.6 厘米 橫 32.1 厘米 故宮博物院藏

只要是竹，个个總有故事。

有雁雙行，有雁滑落，驚起幾隻寒鴉。
風吹江頭意難平，魚尾潑刺，偃月無鈎，
又是天涼好箇秋；卻有背時燕，上下密密剪裁。
看的、裁的加上月色，每遇大關節，
個個不容分心，而且，都帶點憂鬱。

分字起，个字破，
疏處疏，墮處墮，
墮中切記莫糊塗，
疏處須當枝補過。

《芥子園畫譜》內的墨竹口訣

「七筆，破雙个字！」

個個當是「个个」，一片片的竹葉子。

清代年間（約1700），中國出版了一本《芥子園畫譜》，內容凡水墨分類，無所不包，對學習和推動傳統繪畫都有極大貢獻。作為竹譜已是第五代的結集；作為「教科書」，《芥子園畫譜》至今已沿用了三百年。

時常說的「胸有成竹」，事實上真的來自畫竹（始於北宋），經過幾百年的研究和觀察之後，已進化到變成「書有成竹」的地步。畫竹可從口訣，十分方便。「這樣便是竹」的程式一直在影響着大部分的畫家。本章開始的竹影和「故事」便是參考《芥子園畫譜》內有關竹的「歌訣」所湊合的，方便有趣，「規格化」的表現方法很難說它不是藝術，但也不能再寄望它

會是偉大的藝術。

墨竹的發展像是已經告一段落，應否一直唱下去，誰也說不清，畢竟每一句「歌訣」都是代代名家的心血。

本章照例妥協地在每一張作品上截取部分，節節後退，看以前的大師怎樣在青天寫出「个」字來。

（仰葉式）
一筆橫舟一筆偃月二筆魚尾三
筆飛雁三筆金魚尾四筆交魚尾
五筆交魚雁尾六筆雙雁

《芥子園畫譜》內的墨竹口訣

每一代都有它的教科書，明嘉靖年間先後刊行了兩本竹譜。分別是《高松竹譜》和《淇園肖影》。裏面記着在不同環境下竹樹的一般形象：

竹葉在天朗氣清時，好像兩個「人」字，

爽快地撒向天空。

風吹樹梢，葉子雖翻不亂，

像寫作「一」、「川」兩字。

下雨時，竹葉低垂

像個「分」字。

竹節之間就用類似隸書的「一」字來處理。

「重人晴竹・一川風墨竹・兩竹分字。」（《高松竹譜》）

「逸隸書。」（《洪園肖影》）

《亰玉秋聲圖軸》明 夏㫤 軸 紙本水墨 縱 151 厘米 橫 63.7 厘米 上海博物館藏

在明代的畫家中，我們選了兩位畫竹的高手：夏昶和王紱。

夏昶 (1388-1470)

曾任太常卿，他所畫的竹在當時馳名國內外，永樂年間被譽為當朝第一。當時曾經流行「太常一個竹，西涼十錠金。」的說法，「一個」相信就是「一个」。此話當真，一幅竹，足以抵上一間小金舖了！

夏太常的風竹很有動感，落筆卻表現得十分溫文。幼幼的竹竿略作傾斜，竹葉也沒有放肆飛揚，令人感到風過之後，文竹便會馬上回復原來的挺拔姿態。竹石的組合一直為文人所鍾愛，正直加上堅硬，不靠豐腴的土壤，竹雖幼細，看起來卻比石頭更剛勁有力。

王紱 (1362-1416)

則是從元代過渡到明初的畫竹名家。他師法倪瓚，出手另有一番氣度。這幅墨竹用帶着書法意味的線條，在狹長的畫面上畫出倒懸的幼枝，形成一個介乎寫實與抽象之間的「丁」字形構圖，竹葉不多，方向卻各有不同，極之複雜。畫面應該是個平靜無風的情景，幼小的竹枝韌力十足，雖掛着一大串葉子，仍顯得毫不費力。這畫一直被譽為充滿奇異的空間感，相信是仿佛不住在輕輕抖動的竹枝和生向四方八面的竹葉所帶來的視覺印象。

整個明代的三百年，是畫家既客觀「描」其形，也主觀「寫」其意的階段。他們作品上的竹葉，出現明顯的「人」、「个」等字樣，同時又以濃墨畫出竹節，這兩項技法上的特徵，被學者視為重要的斷代依據。

清代的墨竹歌訣便是循着這個基礎發展出來的。

《偃竹圖軸》明 王紱 軸 紙本水墨 縱 93.7 厘米 橫 26.7 厘米 上海博物館藏

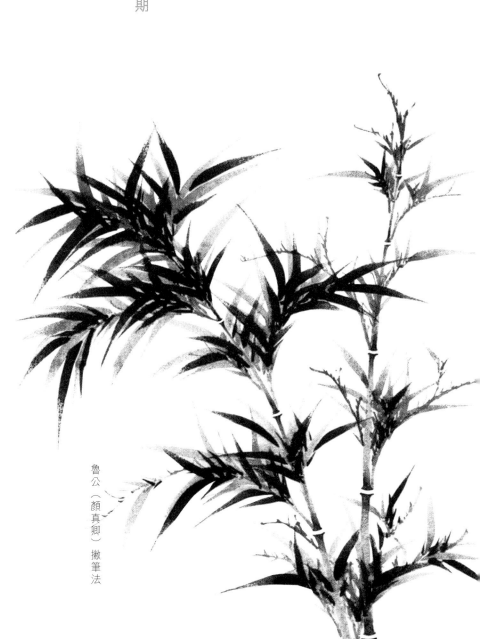

◎ 元代 濃墨結節的時期

在大關節上給它肯定的一筆，是元代講氣節的文人的貢獻。

事實上，竹在文化及道德上的含義也是在這一代完全確立的。抱節，有超過技法上的內涵。「方厓，元代末年僧人（身世不詳），與倪瓚相交甚密，而人氣不彰，是個有道和尚。中國墨竹的點節就是始於他的作品，成為史學家鑑別作品年代及風格的重要依據。」（李霖燦《中國墨竹畫法的斷代研究》）

魯公（顏真卿）撇筆法

将书法引入墨竹世界的，是元代画家兼理论家 **柯九思** (1290-1343)

所奠定。他的《墨竹谱》中说：「写竿用篆法，枝用草书法，写叶用八分法或用鲁公（颜真卿）撇笔，木石用金钗股、屋漏痕之遗意。」钗股和漏痕都是书法上用笔的力度和浑然天成的概念。元代大师赵孟頫对此大为折服，因而写出「书画同源」的著名诗句。

柯九思笔下墨竹以较浓墨色结节，表现出翠竹的弹力，扫状竹叶随枝成簇而生，只用浓淡两种色调，已呈现水墨独有的通透色感和空间感，石块皴以披麻，画评说这些石块「苍劲浑厚」，不容易理解，倒是浑圆厚重的立体把竹树衬托得更加活泼，一派傲然骄态。柯九思纵然强调墨竹的书法性格，落笔并没有蓄意结出字形。选出来的部分，没有口诀痕迹，唯令人长看不腻，极之出色。

《清閟阁墨竹图轴》 元 柯九思 轴 纸本水墨 纵 132.8 厘米 横 50.5 厘米 故宫博物院藏

與柯九思差不多同時期的吳鎮（1280-1354，見頁192-194），曾經為兒子畫了一部《墨竹譜》，是一部畫家父親的家庭教本，談的則是意境多於技法。

元代畫家雖嘆生不逢時，可上天也給他們藝術上異於其他朝代的靈性。隨手寫來就疏密自得，意態自然。

柯、吳兩人都表示宗法宋代文同（與可），作品卻大不相同，由此可見，所謂仿，是一種心儀的表示，而非抄襲。

同樣，吳鎮的竹葉亦無清晰「結字」，而竹節則是元代典型的重墨落筆。

《墨竹圖》（局部）元 吳鎮 台北故宮博物院藏

296

吳鎮為元代四大家之一，名氣比柯九思大。這杆竹，寥寥幾筆，意態含蓄蘊籍，相對柯九思「熱情的」筆路，更為切合當代的雅淡審美觀念。

每個時代都在看着同樣的「美」，只是看的角度不同。

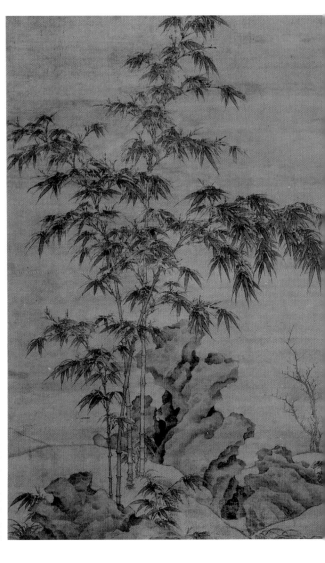

《雙鉤竹》元 李衎 軸 絹本設色 縱 163.5 厘米 橫 102.5 厘米 故宮博物院藏

十一至到十四世紀相信是最認真研究竹的本相的時代。畫家最關注的是，甚麼是竹、為何這是竹和如何畫出令自己感動的竹。

元代 **李衎**（字息齋，1245-1320）兼藝術家與植物學家於一身，他的《竹譜詳錄》是第一本系統完備的論竹專著。以竿、枝、節、葉分作專門的生態和藝術性的研究。李衎往返科學與藝術兩個工作間，筆下這叢「方竹」用雙鉤（輪廓線）填色，石頭暈染，很寫實，也很動人。

看·竹

◎ 宋代 墨竹奠基的時代

最負盛名，當然是**文同**（字與可 1018-1079），「胸有成竹」就是說他。

文同的竹十分精彩，足可代表宋代寫實技巧的高峰，以濃淡墨色來分層次也始於他。才剛開始，這幅倒懸墨竹，當然沒有甚麼口訣的痕跡，就是彎彎的 S 形充分表現竹節帶勁，扳也扳不低的士人氣節。這時候，宋代的讀書人正着手「士人畫」的概念，真正的文人畫要到下一個世代（元）才出現。文同獨力開拓出一個大宗，他在晚年赴湖州就任，未曾抵達就在途中撒手塵寰，大家仍以「文湖州」稱之，也帶來以後專指墨竹的「文湖州派」的稱號。

文同有個表弟跟他學畫竹，名頭很大，叫做蘇軾。除了之前的雙鉤填色的竹，文同是傳世墨竹的第一人，在這篇簡介中，卻是最後一人。

「以墨深為面，淡為背，自與可始也。」（宋·米芾《畫史》）

300

從文同到清代**鄭板橋**（1693-1765）中間相距約六百年，墨竹從「胸有」已至「胸無」之境，成為文人一腔情緒的借題。

「最愛白石窗子破，亂穿青影照禪床。」（清・鄭板橋）

鄭天才橫溢，寫來毫不費力，是否會流於太熟練，專家沒有發表，這裏也不便胡亂判斷。

《墨竹圖》宋 文同 軸 絹本水墨 縱 131.6 厘米 橫 105.4 厘米 台北故宮博物院藏

竹影橫窗，疏疏密密一片片

◎个个怎生得黑

中國畫家極力避免西洋畫家追求的「光」，卻非常關心「影」。墨竹出現的說法有好幾個，都與影有關。

《圖繪寶鑑》記載五代西蜀有位知書識墨兼畫得一手好畫的李夫人。因為不幸錯配武夫，終日鬱悒不樂。一個晚上，李夫人偶然看到映落在南軒窗上的疏落竹影，下意識就拿起筆墨，在紙上一片竹葉、一片竹葉地跟着描，寫出個個愁腸百結。據說就此開了一路墨竹畫格。

月映窗前墨竹森森，有些說法是在李夫人之前，風流的唐代玄宗皇帝（721-756）所創。

又有傳是唐代畫家吳道子（701-761），他是在畫面上率先畫量減少應用色彩的畫家，畫竹不施丹青，順理成章。

清代陳凱貞在其《竹影詞》裏這樣說：

「見他竹影橫窗，疏疏密密，總寫着个人兩字。」

獨寫兩個人，難怪个个都有點憂鬱！墨竹若由李夫人而出，詩意更為濃郁。

反正，寫竹就數北宋的文同。

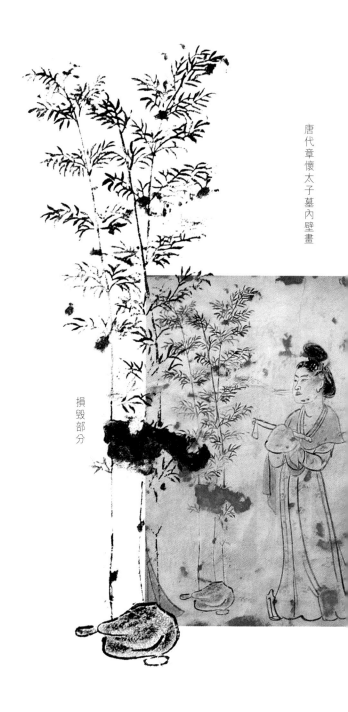

唐代章懷太子墓內壁畫

損毀部分

墨竹成為獨立創作主題的真正時期仍待查考，但墨竹在畫面上出現則比前面所提及的畫家都要早。這裏見到的是唐代章懷太子（706）墓裏的宮室壁畫（1971年出土），幾個宮女在後院遊玩，中間畫着一叢瘦竹，是目前所見的最早例子，比吳道子、唐玄宗至少早半個世紀，比李夫人更早了二百多年。

這幾杆竹拔地而上，沒有分節，竹葉一筆而過，隱分濃淡，略為隨意稚拙，但也錯落有致，不失清新可愛。

唐代著名畫家大都有參與寺觀的壁畫創作，可沒有怎樣記載過有哪一位大畫家曾委身在墓穴裏畫壁畫，尤其像章懷太子這個檔次的貴族（所葬的只是墓，而非陵），壁畫應該是一般畫工繪製，甚至可能是出自懂繪畫的石工的手筆（營造工程尚未嚴格分科時，工匠由工程到裝飾都一手包辦）。我們固然可以從這些作品窺探到當時的畫風，唯一流的水平，則非要加點想像力不可了！

然而，在最不自由的角落裏（陵墓），留給我們當時最自由的筆觸，實彌足珍貴。

◎ 朵朵都在沉思

「人生識字憂患始。」又是蘇東坡。

孟子認為君子要「無日不憂」。既要知識、又要過問天下事。李夫人的憂鬱是情感事，大男人的憂鬱卻是責任。

月色千古，宋代最憂鬱，范仲淹乾脆「先天下之憂而憂」。

墨梅也是宋代為先，有華光老和尚在庭中種了幾棵梅樹，每當開花時就把床榻放在樹下，望着梅花終日吟之詠之，毫無倦意。又是一個晚上，月光灑落滿床梅影，老和尚拿起筆墨照畫，第二天起來再看，一紙都是月下的沉思。

《墨梅圖軸》 元　王冕　軸　紙本水墨　縱 67.7 厘米　橫 25.9 厘米　上海博物館藏

在第七章談「紙」時提過《儒林外史》楔子中描寫王冕自學畫荷，王冕在畫史上則以梅著稱。

岔開話題，一般人喜歡在新春時節張貼大大的**福**字，兼且倒貼，以圖「福到」佳兆。

王冕一代高人，刻意倒梅，見識就不與俗人同。墨**梅**圖軸，繁英錯落，又高傲又瀟灑，影響深遠。

中國水墨畫畫家寫梅蘭菊竹的興致，在元代開始濃厚，是在異族統治下的人格寄託，名家輩出。瀚墨雲煙，無論如何激越（事實上亦從未激越過）都保持著一種典型中國藝術的冷靜性格。大丈夫要宣示風高亮節，即可豎起竹竿；要孤芳自賞，儘可深谷幽蘭，或寒梅不落。西方人管叫這做「形而上的焦慮」（Metaphysical Anguish），在中國，這種焦慮，就是憂鬱。

《墨梅》元 王冕 卷 紙本水墨 縱 30.8 厘米 橫 92.2 厘米 上海博物館藏

主題和內容大有關係，也不囿於一種關係，世有憂鬱的竹，也有心滿意足（竹）。可以是高潔清蓮，也可以是富足（竹）連年（蓮），就看畫家如何立身處世。

《畫梅花喜神譜》（宋版）宋伯仁　佛頂珠

「疏影橫斜水清淺，暗香浮動月黃昏。」──宋·林和靖詠《梅花》名句

明·陳繼儒所繪的《墨梅》

◎ 富貴

梅花也能富貴，看多富貴。

北宋蘇漢臣以貴族的兒童畫著名，這幾個小朋友圍看一幅墨竹，寓意富足。

本文參考：
《芥子園畫譜》、《高松竹譜》、
《淇園肖影》、吳鎮《墨竹譜》、
蘇軾《書晁補之所藏與可畫竹三首》、
梁紹壬《兩般秋雨庵隨筆》、
李霖燦《中國畫史研究論集·中國墨竹畫法的斷代研究》

《卓冠群芳圖軸》明 王謙 軸
絹本淡設色 縱 206.4 厘米
橫 117.6 厘米 上海博物館藏

第十六章 文質彬彬

趙孟頫

◎ 難堪事

趙孟頫（1254-1322）字子昂，號松雪道人，諡文敏，吳興人。有稱他為趙吳興。

趙官至翰林承旨、榮祿大夫，所以又叫趙承旨或趙榮祿。

趙孟頫官拜一品，名揚四海，一生可以算得上是富貴榮華，心滿意足了。假如，他不是生於宋元兩代之間，又假如他不是宋太祖的第十一代王孫的話。

· 七八九十徐文長

舞台上〈楊門女將〉的佘太君剛烈忠勇，奸太師離開後，就冷冷地一頓手中龍頭枴杖吩咐家人：「剷地三尺！」家人起哄，觀眾沸騰⋯⋯

戲台下也一直流傳着當趙孟頫應詔上京之前，向父執輩趙孟堅辭行，受盡諸般冷落。才出門，他所接觸過的一切東西，包括坐過的椅子，都被通通掃地出門，連同「賣國」成份，一把火燒掉。

趙孟堅（1199-1264）去世時，趙孟頫才十歲。這戲劇一樣的故事分明是要趙孟頫難堪，事實上趙孟頫也真的非常難堪。

公元1271年，蒙古人用不着太大功夫便終結了南宋王朝，這一年趙孟頫剛好十七歲，這個自幼過目成誦的天才型藝術家，遵照母親的教誨，努力讀書，

以待時機。

既特殊又複雜的時機在他三十二歲（1286）時來臨，領袖江南遺逸的趙孟頫在元世祖第三次招仕時，終於背着不名譽的包袱赴京應詔，直至六十八歲老死江南，走完充滿爭議性的富貴路，至今已經過了七百多年，就是走不過「民族大義」的關卡。

有人說活該該掃地出門。有人覺得作為首名奉召的遺逸，趙孟頫不動身的話，同時受到詔命的其餘二十幾個文人，乃至二十幾個家族都岌岌可危。

趙在兩難中，作了個大家覺得期期以為不可的抉擇。

◎ 尷尬事

趙孟頫來到大都，元帝一見之下，心中悚然而驚，因為趙生得風姿如玉，氣宇軒昂，恐非甘為人臣之相。馬上教他上前，脫去帽子，然後伸出龍爪仔細地捏，到發現趙頭顱尖銳，才鬆過一口氣。以元帝的相學水平而論，尖腦袋，再富貴也只是個不世文人，並不會對大元國運構成威脅。反正大元就不打算讓文人有甚麼出息。

這個故事說出：（一）宋代流行看相，亡國；元代深信相學，統一中國。

（二）趙孟頫美麗有罪，尖尖的腦袋救了我們的天才一命。

（參考自張伯駒編著《春遊社瑣談·濯纓亭筆記》）

◎ 吃板子

江山變色，捍衛宋室的漢族知識分子在民間自行形成一個隱士集團，極力保持對前朝的忠誠。不論是出於名利，或是出於無奈，委身異族朝廷的都難以得到隱士的諒解。這群無政治權力的人掌握着官方以外的輿論，有時甚至議論激昂，行動激烈。

元朝將民族分為四等，第一等是蒙古人，第二等是色目人（從塞外隨蒙古大軍入關的諸色名目民族），第三等是北人（北方漢人），第四等是南人（江南漢人）。趙在大都雖然受到元帝禮遇，但南人的身份卑微，上朝既不得站同班，連宴會吃飯也不能同桌。元人作風粗野，動輒欺侮漢人。趙甚至曾經因為遲到而被執事官員打了一頓板子，受盡屈辱。

◎ 吃悶棍

鞍馬得天下的元政府不以為文人有啥能耐，中國自隋大業年間開始的科舉制度，可有可無地中斷了。出乎意料的是「七匠八娼九儒十丐」居然是漢族文人用來反映對方野蠻不文的白傷反諷（中國人自號癡愚魯鈍的通常都很有比別人聰慧的意思），搞出讀書人排名比娼妓還要糟的謝枋得在朝廷第二次召喚時抵死不從，被押上大都（北京）牢獄，絕食自殺。

容貌俊美的趙孟頫

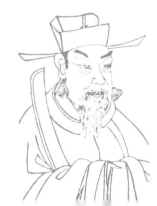

《墨蘭》 元 鄭思肖

紙本水墨 日本大阪市立美術館藏

同是江南文人，比趙孟頫年長十三歲的鄭思肖（1241-1318），名為「思肖」是思念失去一半的趙姓，他一生人坐臥必向南（以示不忘宋室），終身進行抗元行動。宋室亡國差不多三十年，鄭依然畫下一幅《墨蘭》（1306）。被譽為「淚水和墨寫《離騷》」。《墨蘭》無根，「已無片土，那來有根！」寓意鮮明，以後任何民族矛盾的時期都像標籤那樣掀起愛國的共鳴。

鄭思肖和謝枋得的事件比一頓板子更厲害。元順帝時，有一位名叫張彥輔的蒙古畫家，當時的人稱他為「本國人」，以示無分彼此，與家人無異。這種認同大漢文化即為中國人的概念在同代祖籍西域（維吾爾族）的畫家高克恭身上同時看得到。

偏偏趙孟頫五十四歲時鄭思肖猶和淚寫墨蘭，整個漢族遺民都在冷眼看着這個失節的天才。

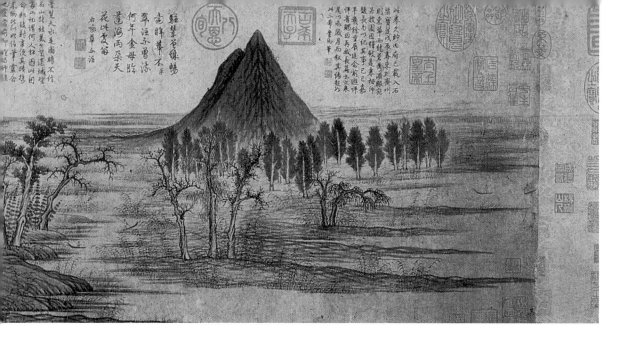

◎ 藝術成就

在政治上，趙顯示出令人難堪的軟弱，正如高木森先生在《文人畫的象徵主義——論趙孟頫的繪畫藝術》一文中形容：

「（只是高級的人質）就像一朵孤單的菊花被摘去插在寒冷的窗口。」

「藝術心靈卻在現實的政治牢籠中奔向古代和未來。」

（《故宮文物月刊》第六卷第一期 4/1988）

趙孟頫將當時陷於因循、造作、缺乏創造力的南宋畫院習氣，在他的寂寞世界裏逐一清洗，給整個元代以至日後的中國繪畫重新帶來一種古樸雅淡、帶着書法情調同時又充滿詩意的境界。成就令最反對他的人都不得不折服。

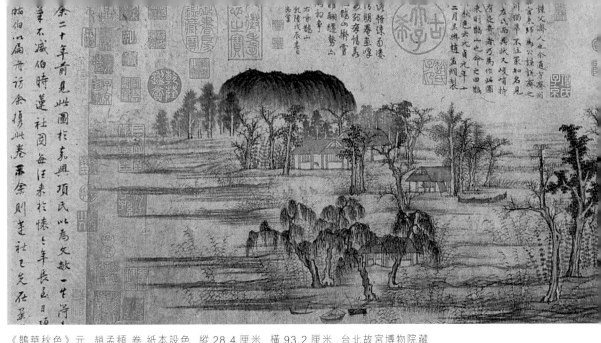

《鵲華秋色》元　趙孟頫 卷 紙本設色　縱 28.4 厘米　橫 93.2 厘米　台北故宮博物院藏

《鵲華秋色》

趙孟頫在四十一歲時（1295）回到南方，憑記憶替友人畫下山東景貌的《鵲華秋色》，這幅畫初看令人感到奇怪的突兀，看不到宋畫所達到的種種成就，兩座山（華不注山和鵲山）不只左右倒置，本來相距幾十里，在畫卷上像兩個土丘般擺放在一個比例矛盾的山樹人屋的平原上。在近乎古怪的笨拙中透露出一種「放棄技法」之後，難以形容的恬靜和秀麗。

二十世紀八十年代，物質價值入侵精神領域（這樣說是當時流行的觀點），大家覺得實在不對頭，就出現「懷舊」的對策。

西方文藝復興、新古典主義、浪漫主義都是溫故知新的大事，這種情緒叫做「復古」。

復古在中國歷史上並不新鮮（唐代的古文運動就相當成功），在藝術上則是首次，發生在元代，無論在規模及成就都是前所未有的，趙孟頫便是整個復古運動的關鍵人物。

《秋色》

趙以秋天的氣息作為整個畫面的依據，放棄比例，而以景象重疊來展示開闊的縱深感覺，這是唐宋以來從未出現過的組織，也在五代董源所開的南方山水加添秀麗婉約的情調。

明代董其昌在畫跋說他：「有唐人之致去其纖（瑣碎）；有北宋之雄去其獷（粗疏）。」作為名垂藝壇的可能對手，董其昌的說法很合理，不失為一代宗師。

不是技法的技法是所謂「不使一筆有宋人習氣」。趙孟頫放棄宋代（尤其南宋）所流行的每一種繪畫技法。返回畫家單純的情感本質上，他重新在北宋或更早的大師出發，以繪畫、詩歌、書法重新創造出帶着古老情調的清淡藝術語言。

趙孟頫輕易一兩筆便畫出小舟因負載而船頭上翹，卻在配搭上不是房屋太大，就是山崗變成土丘，畫面採取層疊推進的方式，把我們帶入的卻是一個非邏輯性的空間，好像在提示大家要注視的是這空間裏的線條品質。趙氏強調古、純樸、無匠氣、強調書法的超然價值。在這世界裏，董源的「披麻皴」，被解開變成一條條乾潤的線條鋪放在平原上。

在他之前，「寫」是運筆概念，從他開始，畫面的筆觸終於真正和書法的筆意結合起來。

對不熟悉毛筆奧妙的讀者來說，《鵲華秋色》很可能是這本書最需要「適應」的作品，像看一些現代藝術品一樣要從某個默契看進藝術家的內心世界。

「吾所作畫，似乎簡單，然識者知其近古，故為佳。」

《鵲華秋色》（包括趙的其他作品）的歷史意義不單純是趙氏個人的藝術觀點，對整個中國繪畫而言，在文化失調的環境裏，趙開拓出一個讓中國文人（包括反對他的）安頓在符合文人器識，兼且敏銳而又雅致的古樸情調裏。

趙孟頫在書畫上地位超然，本被祝為當然的元代四大家之首，後來的董其昌以失節之咎把他除名，補上倪瓚。然董在《鵲華秋色》上亦不得不寫下：

「吳興此圖，兼右丞北苑二家。有唐人之致去其纖，有北宋之雄去其獷。」

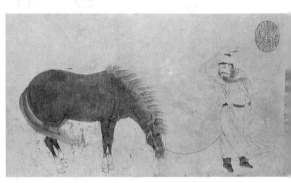

《調良圖》元 趙孟頫 冊頁 紙本水墨 縱 22.7 厘米 橫 49 厘米 台北故宮博物院藏

據載我們這位犯下最大失誤的天才，卻每天不間斷地寫下超過一萬個無一失誤、秀麗工整到無以復加的端正小楷，用功的背後，到底是怎樣的克制，也許只有他自己才知道。

有人認為東晉以來，只有他才達到二王的抒發境界；也有人認為自他以後，至今七百年，無人能出其右。中國四位楷書大家：歐陽詢、顏真卿、柳公權，然後便是他。

用柳公權筆正則心正的說法，橫豎也看不出趙孟頫到底有甚麼不正的歪心腸，字體秀麗到不得了，充其量只能說他是個未免太規矩的老好人。董其昌批評他，自己卻強佔民田，這樣的壞事趙孟頫可沒有做過。

趙孟頫不能快樂（賣國有甚麼快樂），不能不快樂（已經賣國，還有甚麼不快樂），一生都不能快樂和不快樂。

趙夫人管仲昇也是個書畫能手。她說有一天從窗外看到丈夫在房間裏打滾翻騰，沒多久又平靜如常地從房間裏走出來，完成了一幅奔騰的《駿馬圖》。翻騰的駿馬沒有留傳於世，趙的《調良圖》則颳起一陣強風，是他的作品中唯一流露出「激盪」情緒的時刻。

自古以來藝術家與政治有兩種類型的組合：一種是政治型的藝術家，是喜劇（甚至鬧劇）；另一種是藝術型的政治家，悲劇性相當濃厚。前者無傷大雅，且多的是。後者可糟透了。尼祿王（Nero，傳說他一邊彈琴一邊焚燒羅馬城）失手，楊廣失手，李後主失手，宋徽宗失手。趙孟頫流着趙宋皇室的血，也失手。

別人在趙孟頫的作品題上字句挖苦他。

「江心正好看明月，卻抱琵琶過別船。」

「齒豁頭童六十三，一生事事總堪慚。惟餘筆硯情猶在，留與人間作笑談。」

趙孟頫在自己的詩內自嘲。

《秀石疏林圖》元 趙孟頫 軸 紙本水墨 縱 54.1 厘米 橫 28.3 厘米 台北故宮博物院藏

《元史》內記趙孟頫：「知其書畫者不知其文章，知其文章者不知其經濟之學。」用一句老話來說：寂寞不一定是天才，天才卻注定一生寂寞。

文質彬彬趙孟頫，民族大義，唯有留待民族寬恕。

趙孟頫詩書畫經史佛道音律兼通，五歲開始臨池學書，真草篆隸皆精。他曾經說過：石如飛白木如籀，寫竹還應八法通。若也有人能會此，須知書畫本相同。書畫同源的說法，便是由這一句開始。

《人騎圖》元 趙孟頫 卷 紙本設色 縱 30 厘米 橫 52 厘米 故宮博物院藏

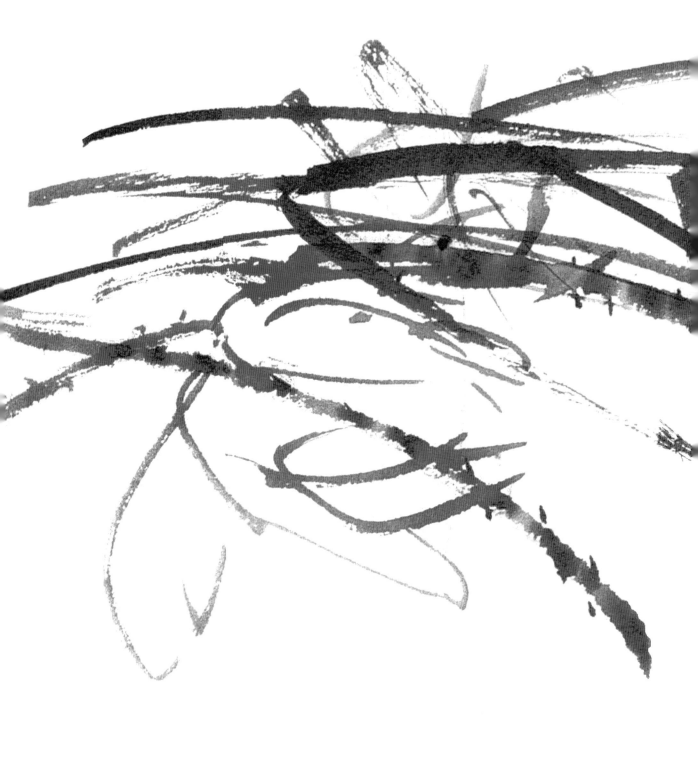

一筆刺入耳朵。

一筆把頭顱骨打碎。

一筆他竟把妻子殺死。

有幾筆，比牢獄縛得更緊。

畫比書法更書法。

寫出墨荷的掙扎。

七八九十

徐文長

徐渭（1521-1593）初字文清，後改文長。外號多達十幾個，多用天池、青藤。明代正德十六年出生於浙江山陰縣，今紹興市。

徐渭早歲即聰慧過人。六歲入塾讀書，八歲被譽為神童；十二、三歲習琴，自行譜曲，稍長編寫雜劇；兼學武練劍，研習軍事韜略。集詩人、書法家、畫家、古文學者、戲曲及思想家於一身。

徐渭性格孤獨高傲，自負才略，視世無人可比。

詩文匠心獨運，被形容為有勃然不可磨滅之氣，氣沉而法嚴，如水鳴峽，如寡婦之夜哭。

醉心書法，筆意奔放如其詩，旁溢為花鳥，即成開闢中國大寫意水墨畫的一代宗師。

徐渭一心一意要大顯身手，卻要到二十歲才勉強考上秀才（複試才中試），之後不斷落第，不斷企圖自殺，甚至殺死自己妻子，身陷牢獄。他也許是天生瘋狂，也許是際遇令他瘋狂。不論清醒與瘋病，都同樣令人吃驚……

《葡萄圖》明 徐渭 紙本水墨 縱 166.3 厘米 橫 64.5 厘米 故宮博物院藏

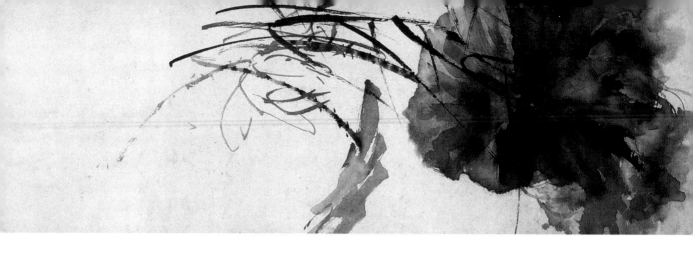

徐渭總令人想起荷蘭的梵谷。兩個同樣都是患病的瘋狂天才，同樣地傷害自己的耳朵。不同的是梵谷割下耳朵，徐渭用錐插入耳鼓。

梵谷的《向日葵》讓人仿佛看到畫家在燃燒自己，拼命地畫畫的樣子；徐渭的手筆，卻一直是「墨荷」自己在掙扎叫喊。

梵谷三十七歲去世，徐渭活了七十二年，痛苦長一倍。

「遂發狂，引巨錐刺耳，深數寸，流血幾殆。又以椎擊腎囊，碎之不死。」

「或自持斧擊破其頭，血流披臉，頭骨皆折，揉之有聲。」

「頭骨皆折，揉之有聲。」聽之心寒，要說悲慘，無以復加。

（明·袁宏道《徐文長傳》）

（《無聲史詩·卷三》）

徐渭殺妻入獄**七**年，考試**八**次落第，前後自殺**九**次，最後的**十**多年斷糧，如此過了一生。詩文繪畫，往往以「田水月」落款，確如水月虛幻。

徐渭十周歲時在家中書屋門前親手種下一株藤，長大後指青藤為號，這藤與他風雨同命，長得同樣虯松曲折。五十四歲時，徐渭佇立書屋窗前，見葡萄清影，就寫下這幅水墨《葡萄圖》，上面題了一首詩：

《雜花圖卷》（局部） 明 徐渭 卷 紙本水墨 縱 30 厘米 横 1053.3 厘米 南京博物院藏

半生落魄已成翁，獨立書齋嘯晚風。
筆底明珠無處賣，閒拋閒擲野藤中。

風雨橫灑，葡萄像一串漬在紙上的黑影。徐渭自己的形容是像瓷器燒煉中的釉變那樣莫測而瑰麗。

他又以羼膠來控制水墨在滲透力極強的生紙上的效果，待乾之後，沒骨的墨漬呈現一條較明顯的邊線，膠着橫灑莫測的風雨。

事業上徐渭一生坎坷無成，在藝術上他替之後的石濤、石溪、八大山人開闢了一條大寫意的道路。

清代的鄭板橋，性格高傲，對歷代名家都不大佩服，唯有徐文長。曾經花了五百金換取他一枝石榴，更刻了一方「青藤門下走狗」的印章。近代畫家齊白石也自稱恨不得早生三百年，替他當個書僮，研墨理紙。徐渭有知，於願足矣。

徐渭一生傳奇，說得最好是袁宏道所記《徐文長傳》的最後一句：「……

余謂文長，無之而不奇者也，無之而不奇，斯無之而不奇也。悲夫！」

我覺得文長沒有一樣不是異於常人的，正因為沒有一樣不是異於常人的，結果就沒有一樣不是異於常人的痛苦，多可悲啊！

本書一直依據文學出版

社印製的《中國歷代畫家生卒

年表》摺頁撰寫，上面收錄了

從東漢到近代二千年中，約

八百名的書畫家。

　　生命是獨立的，任何一個

藝術家都不能替代任何一個

藝術家。可趙孟頫富貴而不

快樂，徐渭潦倒而悲愴。放

在一起，好像說盡了中國文

人藝術生命的傷感調子。

　　像一抹水痕時，無色；像

一筆濃稠焦墨時，也無顏色。

焦墨英州石
蕉蕭鳳尾材
筆尖殼七言
深夏牡丹開

天池中漱牘之筆

畫之淨白者五張氣狂放竹枝一闊
黃葉其左牡母盎裏闊視見筆盡墨裡主彼
擅名免疑夾一小見滿絲撥搖春風窗

雲來是雲中牡丹者兩

杜富言吾房遊化如見

《牡丹蕉石圖》 明 徐渭 軸 紙本水墨 縱 120.6 厘米 橫 58.4 厘米 上海博物館藏

後記

幾年來，每個晚上我幾乎都是在電腦屏幕上將畫跡從歲月中「選」（Select）出來，讓自己，也希望讓大家可以在一團團古老的色調中看到那動人的手跡。我受早年藝術訓練的影響，在編排上每一個不符合古代大師創作意圖的地方，都應該是我自己的責任。

幾年下來，結論當然是假如不認真在水墨、毛筆和紙絹上用功，我將永遠體會不到這種衍生於工具的奇妙藝術。我和大多數現代人一樣，一直以「工具只是工具」來看工具，在寫這本書的過程中，才開始明白到「工具的尊嚴」這個簡單的道理。中國藝術其中一個最偉大的內涵，也許不盡在水墨、毛筆和紙絹，而是尊重工具的精神。這是外行人看中國藝術最大的收穫。

於是我又想起錢鍾書先生曾經引用聖佩韋（Sainte-Beuve）的說話：

「儘管一個人要推開自己所處的時代，依然和它接觸，而且接觸得很着實。」

我算是很有福氣，可以在着實地接觸現代電子科技中，着實地接近過去每一位大師。縱然所能夠接觸的只是表面的層次，也發覺兩者都教人捨不得推開。

趙廣超
二〇〇三年春天

* 〝On touche encore à son temps, et très fort, même quand on lc repousse.〞(mes Poisons — Sainte-Beuve)
（錢鍾書《七綴集·中國詩與中國畫》頁 2）

修訂版後記

二〇一六年十月初我在韓國坡州圖書獎的簡短謝辭中提到：

「小時候所閱讀的主要是文字書籍，文字一直給予我想像的養份。長大之後所受的視覺藝術訓練，又誘發我在圖像的想像中尋求文字的依據。書、畫之間的奇妙關係，在傳統的文化藝術中早已取得後世難以企及的鉅大成就。我們所能做到的是朝着這方向，一點點、一步步地重新努力。」

的確，二〇〇二年夏季的某個下午，我在香港藝術館虛白齋書畫館看畫時，隨興地用化學毛筆在小本子上臨摹明代大師的墨跡。不過一、兩分鐘，仿佛便攀上與古人把臂散舟江湖的意境。當時我又回到一座「米蘭大教堂」與一間「明代的小草寮」到底孰優孰劣的外行矛盾上。自己到底是「學貫東西」還是「不是東西」？結果，我只能做的是一點點地重新學習看一幅中國畫的旅程。

332

當日的小船一直飄浮在《筆紙中國畫》的封面上，十多年過去了，仍然在警惕着我。

趙廣超　二〇一六年初冬

參考書目

《圖畫見聞志》宋‧郭若虛、《畫繼》宋‧鄧椿、《繪事微言》明‧唐志契、

《南宋畫院錄》清‧厲鶚、《石渠寶笈1、2》、《佩文齋書畫譜1-5》、《庚子銷夏記外三種》、《珊瑚網》、

《趙氏鐵網珊瑚》、《文心雕龍》、《芥子園畫譜》、《文房四譜‧外十二種》、《世説新語》、

《太平廣記》天津古籍出版社、《東京夢華錄》宋‧孟元老

《長物志校注》明‧文震亨 陳植校注 楊超伯校訂 江蘇科學技術出版社 1984

《文房四考圖説》清‧唐秉鈞 北京書目文獻出版社

《説硯》、《説畫》桑行之等編 上海科技教育出版社

《中國大百科全書》美術卷一、卷二‧歷史卷一至卷三 中國大百科全書出版社

《中國名畫鑑賞辭典》上海辭書出版社 ISBN 7-5326-0213-3/J.6

《中國文物精華大全‧書畫卷》國家文物局主編 商務印書館 上海辭書出版社聯合出版 ISBN 962-07-5175-2

《中國繪畫三千年》楊新、班宗華 等聯經出版社 ISBN 957-08-1884-0

《中國藝術史綱》上、中、下冊 譚旦冏主編 台灣光復出版社 1973

《故宮文物月刊》第1-215期 台灣故宮博物院

《中國人物畫全集》上、下卷 京華出版社 ISBN 7-80600-610-9/J.29

《中國山水畫全集》上、中、下卷 西苑出版社 ISBN 7-80108-176-5

《中國花鳥畫全集》上、下卷 京華出版社 ISBN 7-80600-609-5/J.28

《大唐壁畫》唐昌東 陝西旅遊局 ISBN 7-5418-1332-X/J.242

《隋唐文化》學林出版社 ISBN 7-80510-519-7/G.108

《雙溪讀畫隨筆》江兆申 台灣故宮博物院

《漆園外掫》索予明 台灣故宮博物院 ISBN 957-562-384.3

《梓室餘墨》陳從周 商務印書館 ISBN 967-05-1407-8

《藝林叢錄》第一至九編 香港商務印書館 1973

《馬遠繪畫之研究》高輝陽 台灣文史哲出版社 1978

《南宋四家畫集》 天津人民美術出版社 ISBN 7-5305-0767-2/J.767

《畫學嚴證》 阮璞 上海書畫出版社 ISBN 7-80512-857-X/J.703

《華夏美學》 李澤厚 廣西師範大學出版社 中國版本圖書館 CIP 數據核字（2000）第 59614 號

《美學散步》 宗白華 上海人民出版社 ISBN 7-208-02573-8

《中國繪畫理論》 傅抱石 里仁書局 ISBN 957-9113-39-4

《中國畫論類編》 余劍華 香港中華書局 1973

《中國藝術精神》 徐復觀 台灣學生書局 1965

《中國繪畫理論史》 陳傳席 台灣東大圖書公司 ISBN 957-19-1942-X

《國寶薈萃》 上、下卷 楊新 張臨生主編 香港商務印書館 ISBN 692 07 51469

《中國畫家落款印譜》 （日）齋藤謙編纂 北京中國書店 ISBN 7-80568-798-6/J.226

《書畫裝裱技藝輯釋》 杜秉莊 杜子熊編著 上海書畫出版社 ISBN 7-80512-642-9/J.535

《中國古今書畫真偽圖鑑》 楊仁愷主編 遼寧畫報出版社 ISBN 7-80601-069-6 J.019

《中國繪畫思想史》 高木森 台灣東大圖書公司 ISBN 957-19-1367-7

《風格與世變‧中國畫史論集》 石守謙 允晨文化出版社 ISBN 957-9449-25-2

《隔江山色—元代繪畫（1279-1368）》

《江岸送別—明代初期與中期繪畫（1368-1850）》

《山外山—晚明繪畫（1570-1644）》 高居翰（James Cahill）台灣石頭出版社

《氣勢撼人—十七世紀中國繪畫的自然與風格》 高居翰（JamesCahill）台灣石頭出版社 1994

《悅目‧中國晚期書畫‧版圖篇‧解說篇》 台灣石頭出版社 ISBN 957-9089-27-2

《中國畫史研究論集‧墨竹畫法的斷代研究》 李霖燦 台灣商務印書館 ISBN 957-05-0599-0

《趙孟頫畫集》 上海書畫出版社 ISBN 7-80512-890-1 J.722

《晉唐宋元書畫國寶特集》 故宮博物院‧遼寧宮博物館‧上海博物館 上海書畫出版社 ISBN 7-80672-421-4/J.372

本書之寫作研究參考自以上資料及著作，僅供讀者參考。